圖說台灣美術史

An Illustrated History of Taiwan Art

深耕戀曲

（日治・戰後篇）

■ 蕭瓊瑞 著

藝術家出版社

圖說台灣

An Illustrated History of Taiwan Art

日治‧戰後篇

深耕

美術史 Ⅲ

戀戀曲

■ 蕭瓊瑞 著

藝術家出版社

總目錄 CONTENTS

第三冊　目錄

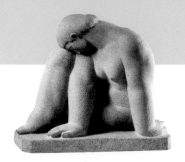

序

<div align="right">

■何政廣

</div>

　　台灣美術史的研究與建構，從一九七〇年代末期，逐漸掀起高潮。目前在藝術學院相關研究所中，以台灣美術史為論文題目的新一代研究者，也所在多有；比起其他領域，如西洋美術史等，所占比例也相對的高，這是以往不曾見到，也令人欣慰的事。然而，即使如此，截至目前，一本完整的台灣美術史論著，仍不可得見。許多關懷台灣美術發展的朋友，對這樣的事，仍多所期待。

　　蕭瓊瑞是台灣解嚴前後出線的年輕一代美術史研究者，以歷史學出身的背景，幾年前，他便提出以土地為出發的台灣美術史建構觀點。因此，台灣美術史不是日治以來的一百年，也不是漢人開台的三百年，從尊重這塊土地本身的歷史著眼，台灣美術應從五萬多年前的長濱文化談起。《圖說台灣美術史》便是建構在這樣的觀點下，結合許多人類學、考古學、歷史學的研究成果，勾勒描繪出台灣美術發展的浩浩長河。

　　蕭瓊瑞的論述，如研究界所周知的，他除了以相當豐富的文獻史料為基礎外，尤其他敏銳的圖像感知能力，不管是對史前石器的形制、材質，或對原住民藝術的圖像、色彩，乃至於民間藝術的風格、象徵，他都能緊扣視覺文化的特點，發掘內在那些隱晦內涵的美感認知與文化意義，更不用提及對近代畫家畫作的分析、詮釋，蕭瓊瑞早有許多發人之所未發的觀點與角度。

　　藝術家出版社長期關懷、推動台灣美術的發展與研究，結合國內藝術學者編輯出版《台灣美術全集》系列套書，得到一致好評。邀請蕭瓊瑞著述《圖說台灣美術史》，旨在提供國人認識與瞭解有關台灣美術發展有系統論述的讀物。全書原在《藝術家》雜誌長期連載，今結集出刊。對於這樣一本通史式的台灣美術史，本人謹以欣喜的心情，向社會大眾推薦，並感謝所有提供圖片的研究者、收藏家。

前言

■蕭瓊瑞

　　《圖説台灣美術史》是一本建構在前人研究基礎上的美術通史性著作。如果説這本書能夠有什麼貢獻，那可能便是將前人的豐富研究成果，編織架構到一個可能的歷史支架上去，作為未來討論的平台。此外，也透過一些可能的美感角度，對原本並不被認為是美術史料的先民文化成果，加以初步的詮釋、分析。試圖讓台灣美術發展，回到土地的基礎，人來人往，或是過客、或是歸人，或是有心、或是無意，總之，台灣的文化樣貌因此生發建構。

　　《圖説台灣美術史》的撰寫，是應《藝術家》雜誌社發行人何政廣的邀請，先在《藝術家》雜誌上連載，以圖像為主軸，按歷史發展的軌跡，娓娓敘來；所有的分析，以美學、美感的角度切入，讓讀者一起發現台灣藝術人文之美，與思維表現之豐富。

　　《圖説台灣美術史》全書計分五冊，前三冊分別為：（一）山海傳奇（史前・原住民篇）、（二）渡台讚歌（荷西・明清篇）、（三）深耕戀曲（日治・戰後篇），第四、五兩冊則分別為圖譜與年表。

　　這套書的出版，完全要歸功於《藝術家》雜誌社長何政廣的推動、策畫；幾年前，他便在文建會的委託下，邀集一群藝術史研究界的朋友，策畫撰就《台灣美術史綱》。《圖説台灣美術史》採取另一種論述的角度和方法，降低了歷史發展的細瑣陳説，回到美術文物本身的圖像和美感。

　　要感謝所有走向前面的偉大研究者，包括許許多多人類學、考古學、歷史學、民俗學的前輩們，本書大量引用他們的研究作基礎，也感謝所有應允圖版提供的前輩、朋友們，如有不周的地方，還請多多包涵。至於所有圖版的收集、彙整，以及文稿的打字、潤飾，都是內人陳雪美的辛勞，在此一併致謝。

　　期待讀者們一同見證台灣美術的發展與成果，在許多不足或錯誤的地方，再進一步探討、修正。讓我們以能共同擁有一部屬於自己的台灣美術史為榮。

從寫真到造像

攝影作為一種由西方傳入的媒材，從早期寫真、紀錄的功能，逐漸轉為一種情意表達的工具；戰後，在寫實、沙龍、超現實……脈絡發展下，更加入電腦數位的手法，成為更為多元的表現，甚至在當代前衛藝術中扮演重要角色。

一、從寫真到造像

歷經明鄭、滿清，將近兩百卅餘年的統治，台灣在 19 世紀初葉開始面臨另一波外力的衝擊與挑戰；一些帶著商業目的的西方殖民船艦，一波波地遠渡重洋，來到東方，以各種不同的方式，向台灣敲門，乃至登陸、探勘。尤其 1840 年的鴉片戰爭之後，清廷受迫於 1858 年的《天津條約》中開放通商港口，之中台灣就占了兩口，分別是北部的淡水和南部的安平。安平做為正港，由於港道的淤塞，始終未能正式開港，倒是做為安平副港的打狗港，即今旗津一地，吸引了大批商人和傳教士的來臨，知名的英國傳教士馬雅各醫師，就在 1864 年 10 月間，由廈門來到台灣，自打狗港登陸，勘查、籌備在台醫療傳道的相關工作。隔年（1865），就有攝影師艾德華先後多次前來台灣，配合馬雅各醫師的傳道、醫療，在他的教區，拍攝了一些平埔族的生活影像；這是攝影做為一種紀實的工具，最早傳入台灣的紀錄之一，距離被認為是攝影術發明的 1826 年，大約是四十年後的時間。

不過就一般人而言，更為人熟悉的，應是 1871 年抵達台灣的英國攝影家約翰・湯姆生（John Thomson, 1837-1921）。湯姆生和艾德華都是在廈門執業的攝影師。湯姆生的來台，應也和馬雅各的傳道事業有關；他從打狗登陸後，經木柵、六龜等地，到達台南，留下了一批平埔族及台灣風景的史料照片；其中除了當時的打狗港和仍存城門殘跡的荷蘭建築熱蘭遮城外，更有許多平埔族的部落、家居生活及個人照片，相當珍貴；如拍攝於內門的〈平埔族母子〉（圖1-1），神情雖然因面對鏡頭稍稍有些緊張，但是還相當真實自然；相對於日治之後人類學家鏡頭下原住民頭像那種驚恐的眼神，會讓我們認為這些傳教士的朋友，雖然帶著探險、獵奇的心情拍照，到底不同於日後那些在士兵持槍護衛下的人類學家的鏡頭。

在湯姆生來台的第二年（1872），加拿大長老會牧師馬偕博士（Dr. Mackay, 1844-1901）等人，自台灣南部採行海路到達淡水，也留下了為台灣民眾拔牙的珍貴鏡頭。（圖1-2）

1895 年的日人據台，隨著軍隊的登陸、征服，乃至之後的建設、文宣，攝影都成為官方統治的一種重要工具。（圖1-3）

日人治台，是一種頗為科學的現代治理模式，自治台初始，便動用大批學者，進行自然資源與人文生態的調查，著名的人類學家鳥居龍藏（1870-1953）正是在 1896 年首度來台，進行原住民的調查紀錄，並在 1899 年發行《人類學寫真集》。（圖1-4）

隨著日治時期展開，台灣社會也快速進入初級工業化、資本化的時代，台中霧峰林家，

圖 1-1：
約翰・湯姆生
平埔族母子
1871

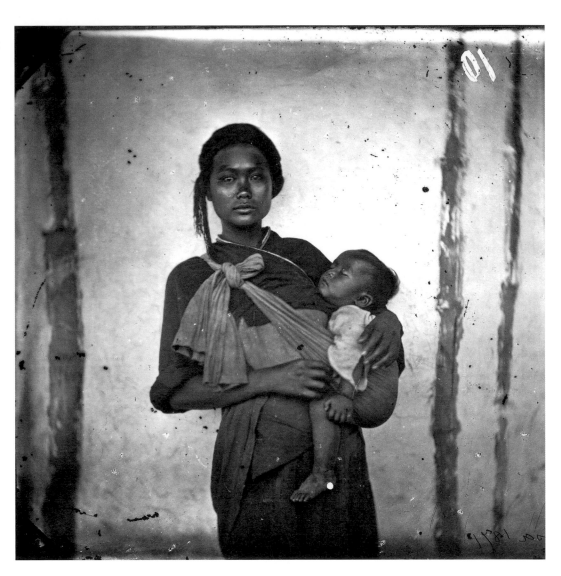

早期以樟腦業奠定家族基礎，到了日治初期，主持家族事業的林獻堂，對藝文頗為喜愛、支持；族人林草創立「林寫真館」，為家族留下相當豐富的史料照片，也映現了日治時期台灣大戶人家生活的面向與品味。（圖1-5）

　　寫真館的成立，是日治時期台灣最具時尚特色的行業之一。南北各地的寫真館，成為推動這項新興藝術的重要平台。這些寫真館的主持人，也就成了台灣第一代本土攝影師，較知名者，如前提台中「林寫真館」的林草、鹿港「施寫真館」的施強、台北「太平寫真館」的曾桐梧（圖1-6）、「羅寫真館」的羅芳梅，以及桃園「徐寫真館」的徐淇淵、嘉義「陳寫真館」的陳謙臣等。

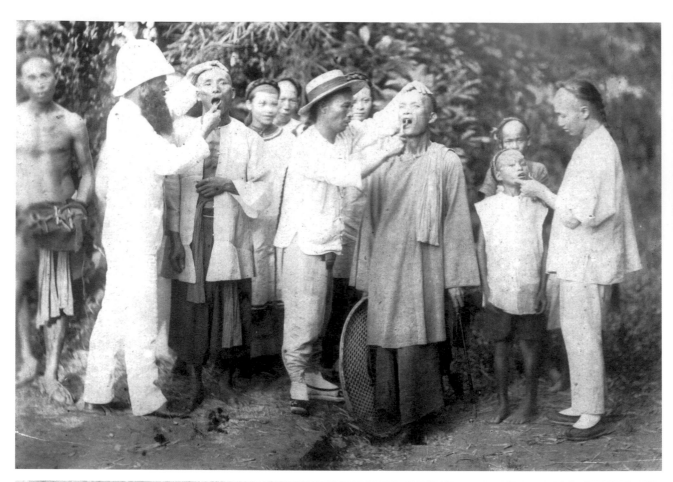

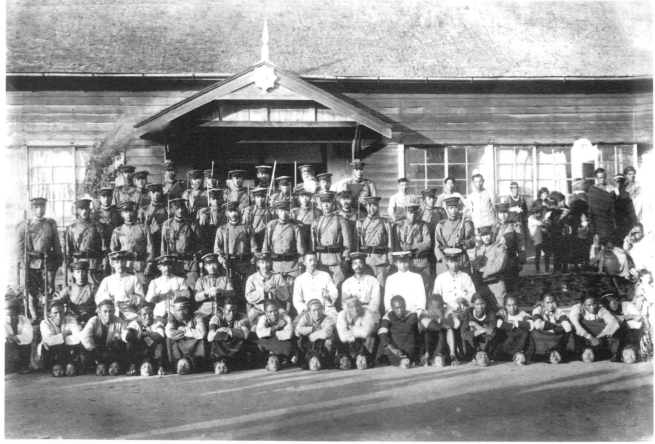

左頁上圖・圖 1-2：
馬偕博士為民眾拔牙
1880-1900
真理大學藏

左頁下圖・圖 1-3：
方慶綿
霧社支廳前討伐番人
後的合照
1920 年代
玉山國家公園管理處
藏

右圖・圖 1-4：
鳥居龍藏
泰雅族男子
約 1899

　　這些早期寫真館的作品，強調一種穩定、祥和的氣氛掌握，由於受到之前民間畫師祖
先畫像的影響，甚至許多寫真館主持人，本身就是由民間畫師轉型，因此這些寫真影像，
從人物姿態、表情，乃至服裝、擺設，都帶著某些傳統畫像的趣味；尤其背景那些以繪畫
手法模擬畫成的實景彩畫，給人一種「似假如真」的感覺，更成為這些寫真館影像的獨特

風格；此外，利用雙重曝光技法，形成一人二角的畫面，也是當時喜愛採用的表現手法。

　　1930 年代之後，一些非職業性的攝影家開始出現。他們往往並非「寫真館」的職業攝影師，但基於對攝影的熱愛，他們大都前往日本接受正式的攝影教育。返台後，他們的工作既不是被動地接受委託，以攝影為業營生，而是主動尋找題材、進行拍攝，於是作品中開始出現較具個人意趣與表現意圖的傾向；代表人物如：彭瑞麟（1904-1984）、鄧南光（1907-1971）（圖1-7）、林壽鎰（1916-2011）、張才（1916-1994）等。

　　這些赴日學習的攝影家，因受日本「新興攝影」思潮洗禮，將鏡頭對準庶民大眾的生活實況，富涵社會關懷與人道主義傾向，奠定了台灣寫實攝影的基礎，成為爾後台灣攝影發展最巨大、鮮明的主軸傳統；戰後人才輩出，佳作湧現。如：李鳴雕（1922-2013）1940 年代的「新店溪畔」系列（圖1-8）、黃則修（1930-2014）1950 年代的「龍山寺」系列（圖1-9）和鄭桑溪（1937-2011）的「基隆」系列（圖1-10），以及 1970 年代之後梁正居（1944-）的「台灣行腳」系列、王信（1942-）的「霧社」與「蘭嶼」系列、阮義忠（1950-）的「北埔」系列、關曉榮（1949-）的「八尺門」系列，都是根植在土地上的不同寫實風格的呈現。

左圖・圖 1-5：
林草　林階堂
1905-1910
林氏家族藏

右圖・圖 1-6：
曾桐梧　自拍照
1926

右頁上圖・圖 1-7：
鄧南光
候車室的心情
1938

右頁下圖・圖 1-8：
李鳴雕　牧羊童
1947
台北市立美術館藏

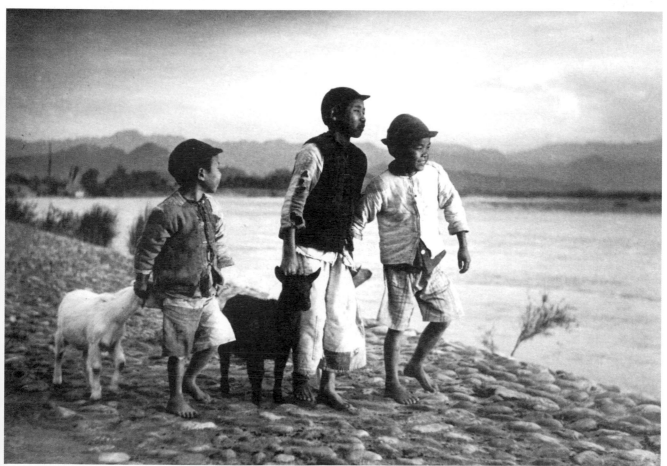

左圖·圖 1-11：
潘小俠　紋身系列
1987-1990
台北市立美術館藏

右圖·圖 1-12：
何經泰
都市底層系列（土生）
1989

左頁上圖·圖 1-9：
黃則修　冬暖的相聚
1955

左頁下圖·圖 1-10：
鄭桑溪　基隆系列
1959

1990 年代之後，社會關懷的角度，轉至社會底層的弱勢族群，潘小俠（1954-）的「紋身」系列（圖 1-11）、何經泰（1956-）的「都市底層」系列（圖 1-12），乃至張乾琦（1961-）的「龍發堂」系列，近距離接觸、挖掘，也給人震撼性的思省。

　　寫實攝影之外，台灣攝影發展的另一重要脈絡，則是由大陸來台攝影家郎靜山（1892-1995）影響下的「美術攝影」（圖 1-13）。所謂美術攝影，乃是著重在作品本身的藝術性，運用較多樣的技法，講究拍攝時的光圈、速度的控制，以及暗房沖洗的技巧，來達到畫面美感的呈現。如郎靜山本人以多次曝光、合成的集錦手法，顛覆了攝影藝術單一視點的基本原理，創造了傳統中國繪畫移動視點式的特殊意境。這種強調畫面藝術性多於社會現實反映的創作方向，透過 1953 年在台復會的「中國攝影學會」（原 1948 年設立於上海，由郎氏擔任理事長）及各地方的分會，成為戰後台灣最大的攝影團體與風格走向。

　　郎靜山講究技巧、意境與美感的走向，相當程度地對台灣攝影藝術的普及化，產生深遠的影響，也帶動了所謂「沙龍風格」的形成，留下大批深具美感的作品。女體、花卉、風景……，都是他們喜愛獵取的題材，有時為取得某些特殊的鏡頭，必須徹底守候、等待凌晨天光乍現的某一時刻；甚至遠渡重洋，前往非洲沙漠、北極寒地等，發掘美景，為台灣攝影藝術的開拓，也做出相當貢獻。張武俊（1942-）以本地題材創作的作品，頗具代表性。（圖 1-14）

　　隨著台灣社會經濟發展，在 1960 年代中期，因工商業與大眾傳播業的興起，配合市場需求，商業攝影也隨之興盛，吸引許多攝影家的投入，而以生態為專題的專業攝影家也逐

漸出現。

　　然而做為一種藝術創作的媒介，如何透過攝影這樣的工具，抒發創作者的思維與感受，仍是許多較具使命感與理想性的藝術家所堅持的。1960 年代中期，在西方現代思潮，包括藝術與哲學的影響下，一些意欲突破傳統的年輕攝影工作者，開始結合當時標舉「現代」的前衛藝術家，包括：詩、畫、音樂、劇場、電影等領域，展開新一波的探討；而 1962、1969 年，「台視」、「中視」的相繼開播，所謂「視訊媒體時代」的來臨，也提供並激發了台灣攝影藝術發展的新契機。

　　1966 年的「現代詩展」和 1967 年的「UP」展、「不定形」展，開始出現一些結合攝影與裝置的表現手法，對攝影的本質和可能性，進行反思與開拓。1969 年，一個命名為「現代攝影九人展」的純粹攝影展出，在台北精工舍畫廊推出；這是後來「V-10 視覺藝術群」（1971-）的前身，也成為台灣攝影發展的一個重要指標，主要成員包括：胡永（1928-）、張國雄（1938-1999）、凌明聲（1936-1998）、謝震基（1938-1989）、謝春德（1949-）、張照堂（1943-）(圖 1-15)、周棟國（1943-）、葉政良（1943-）、劉華震、龍思良（1937-2012）、莊靈（1940-）、郭英聲（1950-）(圖 1-16)，以及陸續加入的張潭禮（1947-）、呂承祚（1943-2007）、李啟華（1951-）、吳文韜等人。

圖 1-13：郎靜山　雲淡風輕　1953

圖 1-14：張武俊　鹽水坑　1989

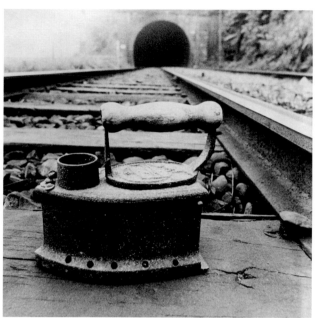

圖1-15：張照堂　1962　拍攝地點：新竹五指山

圖1-16：郭英聲　熨斗　1972　台北市立美術館藏

圖1-17：高重黎　肉身與魂魄　1985-94　台北市立美術館藏

圖 1-18：
柯錫杰
夜百合（澎湖）
1985

　　這個團體主要的特色，是站在台灣寫實傳統的脈絡下，賦予更深刻的人性思維和探討，追求更簡潔有力的表現形式。其中張照堂除因任職中視，開始涉入台灣「古厝」、「王船祭典」的紀錄片拍攝，並因此獲得金馬獎最佳攝影、剪接的榮譽外，也開始進行台灣攝影史料的整理，出版《影像的追尋──台灣攝影寫實風貌》（1988）等書，並編導拍攝「一同走過從前」影集，記錄台灣戰後四十年的成長變遷；而 1991 年策畫的「看見與告別──台灣攝影家九人意象」展，更發掘了許多新一代傑出的攝影工作者，如：潘小俠、簡永彬（1958-）、高重黎（1958-）（圖1-17）等。

　　現代攝影的開拓，尤其結合台灣寫實精神與西方現代抽象主義的形式，表現孤獨、疏離、懷鄉等時代情緒的作品，長居海外的柯錫杰（1929-）的「心象攝影」可為典範（圖1-18）；帶著故鄉流浪，即使回到故鄉，仍蘊含一種濃郁的歲月鄉愁。而加入超現實手法的作品，也成為 1980 年代之後，新的攝影風貌。

　　攝影藝術的發展，在 1990 年代之後，因電腦科技的發達，開始產生質變。一方面，電腦修圖的技術，讓以往不可能取得的景象，成為一種新的可能；二方面，攝影在某些藝術家的手中，已經成為一種純粹的表現工具，與其稱呼這些人為「攝影家」，不如稱他們是「以攝影為手段或媒材」的前衛藝術家。（圖 1-19、1-20、1-21、1-22）

　　李小鏡（1945-）是最早以電腦繪圖手法介入影像創作的藝術家之一，他的「叢林」系列（圖1-23），在人獸之間，賦予觀眾視覺的顛覆與人性的省思；而吳天章（1945-）以老照片

圖 1-19：沈昭良　STAGE-07　2010

圖 1-21：郭慧禪　BYNIKI　2002

圖 1-20：蔣載榮　慵懶的午後　2005

圖 1-22：林珮淳　量產夏娃　2011

圖 1-23：李小鏡　叢林系列　2007

的手法（圖 1-24），進行一種歷史情感的回溯，啟發了許多年輕一代的創作者，陳界仁（1960-）
（圖 1-25）、袁廣鳴（1965-）（圖 1-26）都是其中的佼佼者。

　　跨越新世紀，攝影已從早期的「寫真」，跨入數位「造像」的階段，數位影像的開發、
創作，成為前衛藝術的大宗；從靜態的平面圖像，到動態的劇情、非劇情……，這項百餘
年前最為時尚的藝術形式，在百餘年後的新世紀，仍為最具挑戰、時尚的創作手法，各種
新的可能性，仍在不斷地湧現、生發。

圖 1-24：
吳天章
再會吧！春秋閣
1993
台北市立美術館藏

圖 1-25：
陳界仁
自殘圖
1996

圖 1-26：
袁廣鳴
城市失格：
西門町
2002
台北市立
美術館藏

An Illustrated History of Taiwan Art
From Sculpture to Landscape

從雕塑到景觀

脫離刻龍雕鳳、塑造神像的年代，黃土水為台灣雕塑揭開了近代化的序幕，即使在政治掌控公共空間，乃至偉人塑像充斥的年代，台灣雕塑仍在鄉土、現代的雙重變奏中，走入和群眾擁抱的年代。

二、從雕塑到景觀

　　1895 年的清廷割台，正是日本 1867 年幕府還政、推動明治維新後的第廿八年。從政治史的角度言，台灣自此淪入異族統治的殖民地時代；從文化史的角度言，台灣也因此納入日本吸納西潮、學習新知的維新洪流之中，開始了台灣快速近代化的歷史階段。

　　西潮東漸，新式的學校教育取代了傳統的私塾；學校當中，圖畫課程是以往私塾所不曾得見的新鮮事。1915 年，一位台北國語學校畢業生在作業展覽會上提供的一件木雕作品，感動了當時的校長，為他撰寫推薦函，使他成為台灣人前往東京美術學校學習的第一代美術留學生；也因此揭開了台灣新美術運動最美麗亮眼的序曲。這位幸運的麒麟兒，正是台

左圖・圖 2-1：
黃土水　甘露水
1919　大理石
尺寸等身大

右圖・圖 2-2：
黃土水　釋迦立像
1927　銅
111×34×36cm

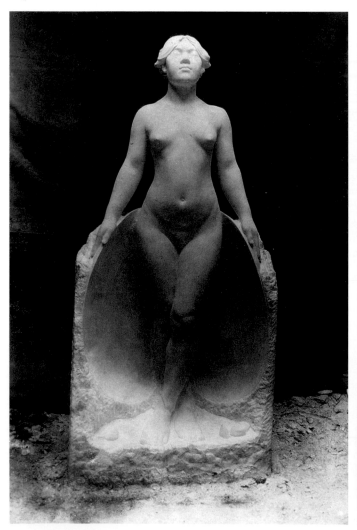

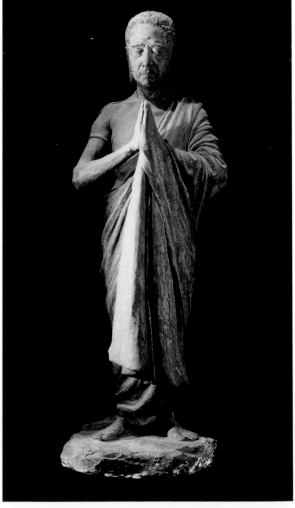

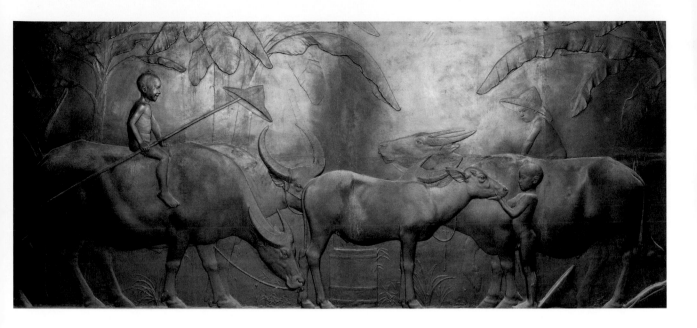

圖 2-3：
黃土水
水牛群像　1930
石膏
250×555cm

灣近代雕塑先驅黃土水（1895-1930）。

　　黃土水之前，台灣不是沒有雕塑，也不是沒有雕塑家；只是在此之前的台灣傳統雕塑，都是依附在生活、宗教中的工藝品，不是建築中的木雕構件，便是泥塑神像、石雕龍柱、獅座等，而藝術家也以滿足這些實用需求為目標，只有技巧的高低，沒有個人情感或思維的表達。

　　黃土水是台灣第一位被媒體大幅報導的成名藝術家。1920 年他以〈蕃童〉（1918）一作入選日本藝壇象徵最高美術權威的「帝國美術展覽會」（簡稱「帝展」），震動全台；證明台灣人在勞力之外，也是一個有文化、有思維的族群。誠如當時的民族運動人士楊肇嘉所言：「一個藝術家的作品，擺在美術殿堂的展覽會場，遠比一百場的街頭演講，更能振奮人心。」

　　之後，黃土水連續多次入選「帝展」。其中，1919 年的〈甘露水〉（圖 2-1），以台灣特產的花蓮大理石，雕刻了一座大約 160 公分等身高的女子裸像，全身無邪地完全打開，自信、舒緩而典雅，臉龐微微地朝上，猶如迎接久旱之後，自天而降的甘霖，代表著一個族群對美好未來的想望。「甘露水」也是觀音大士淨瓶中點化人心、滋潤世間苦難的一滴聖水。黃土水的這件作品，一如西方中古時代末期、文藝復興初期，佛羅倫斯畫家波蒂切利（Sandro Botticelli, 1445-1510）的〈維納斯的誕生〉（1486）一般，宣告著台灣美神的來臨。

　　黃土水是否真正看過波蒂切利的〈維納斯的誕生〉？尚不可考；但黃土水的這件作品的確是帶著宗教般的神聖與莊嚴，她的底座正是一個打開的蚌殼，而且她還有另一個通俗的名字，就叫〈蛤仔精〉。

　　除了女神的雕作，黃土水也以木雕的手法，雕造了另一件知名的男神〈釋迦立像〉（1927）（圖 2-2）；以一種眼觀鼻、鼻觀口、口觀心的內在凝定形式，表現了一代聖哲在面壁六年、不得真理而解，終於決定出山、重新回到人間，以行動實踐真理的氣度，堅毅、

凝定而智慧。

　　黃土水在結束他卅六歲短促的生命之前，還留給台灣一件巨大的浮雕壁畫〈水牛群像〉（原名〈南國〉，1930）^{（圖2-3）}。

　　這件作品的石膏原模，在黃土水過世後，自日本運回台灣，擺置在台北公會堂（今中山堂）一樓轉二樓的梯間牆面，以水牛、牧童、和風（芭蕉）、陽光（斗笠）……，表達了台灣農村田園牧歌的優美意象。在 2005 年台灣政府公布實施《文化資產保存法》後，已經被指定為最高等級的「國寶」文物。

　　黃土水是成功地將傳統雕塑轉化為近代雕塑的天才型藝術家。他的創作題材，大都取材本土，更重要的是他以不世出的才分，將這些題材做了最具本土情感與美感特色的表現。

　　接續黃土水之後的台灣雕塑家，另有黃清埕（1912-1943）、蒲添生（1912-1996）^{（圖2-4）}、陳夏雨（1917-2000）^{（圖2-5）}等人，在古典寫實的風格上，均亦有不凡的表現。

　　戰後，部分大陸雕塑家來台，知名者如：丘雲（1912-2009）、闕明德（1918-？）、何明績（1921-2002）等。其中丘雲在 1961 至 1962 年間，應當時台灣省博物館（今國立台灣博物館）之邀，製作了一批等身大小的台灣原住民石膏人像，展現西方寫實主義的嚴謹態度；而同為杭州藝專雕塑系出身的何明績，則同樣在寫實的基底下，著力於將中國傳統文化的特色融入創作之中。二人對台灣學院中的雕塑教育，均具關鍵性的影響。

　　此外，全省美展（「台灣省美術展覽會」簡稱）1946 年成立，首度設立「雕塑部」，也是培養雕塑人材的另一管道；張錫卿（1909-2001）、陳英傑（1924-2012）^{（圖2-6、2-7）}、王水河（1925-）等人，都是在這個系統下出線的雕塑家。其中，陳英傑以多次獲得特選，而在 1967 年晉升為評審，對現代雕塑的實踐與支持，均具先驅性的角色。其「思想者」系列，由較具誇大特色的寫實風格，到簡化凝鍊的半抽象手法，代表著本土藝術家在尋求現代表現路徑上的努力成果。

　　省展初期雕塑部的得獎作家，以台中地區人士居多，也影響了日後台中雕塑人才輩出，而有台中市雕塑學會（1986）的成立。

　　戰後在雕塑風格與媒材突破上，最具強力表現的雕塑家，仍以楊英風（1926-1997）為代表。

　　楊英風係台灣宜蘭人士，童年在故鄉度過；十五歲時前往中國北京，和在此經商的父母相聚，並接受較好的教育。二戰末期，先入東京美術學校建築科學習一年，後因戰爭轉遽，回到北京入輔仁大學美術系。後又因家庭因素，返台照顧病中的姨父母，並與表姊成

右頁左上圖・圖 2-4：
蒲添生　詩人
1947　青銅
72×28×38cm

右頁左上圖・圖 2-5：
陳夏雨　裸女之二
1947　青銅
32×18×18cm

右頁左下圖・圖 2-6：
陳英傑　思想者（B）
1956　FRP 加雕刻
34×32×38cm

右頁右下圖・圖 2-7：
陳英傑　思想者
2010　銅
180×170×100cm
國立成功大學藏

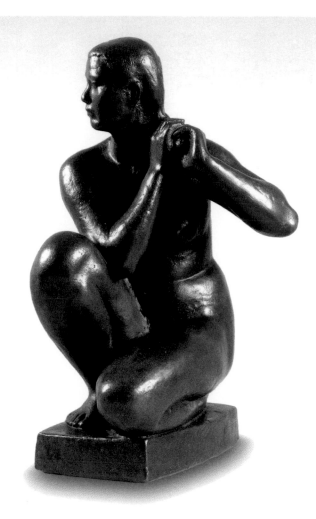

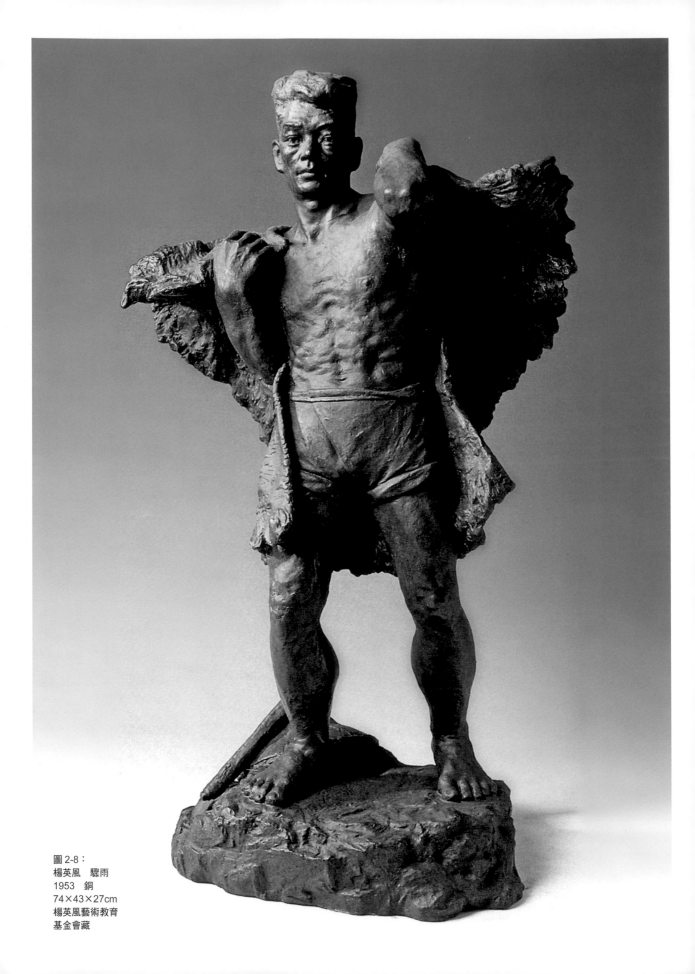

圖 2-8：
楊英風　驟雨
1953　銅
74×43×27cm
楊英風藝術教育
基金會藏

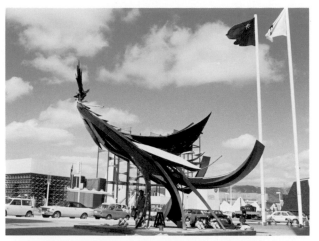

圖 2-9：楊英風　鳳凰來儀　1970　鐵雕　700×900×600cm

圖 2-10：楊英風　鬼斧神工　1976　銅　49.5×22×10cm

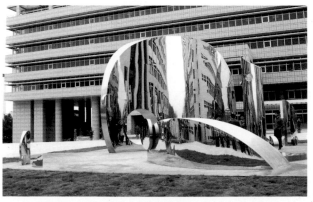

圖 2-11：楊英風　緣慧潤生　1996　不鏽鋼　600×215×582cm
國立交通大學藏

婚，也重入台灣師院藝術系（今國立台灣師範大學美術系）學習。曲折的生命經驗，豐富了他創作的內涵。1953 年他便以精湛的寫實雕塑〈驟雨〉（圖 2-8）獲得台陽美展的最高榮譽「台陽獎」，1962 年之後，卻放棄這些足以維生的高超寫實技法，轉入以抽象線性表現的「書法」系列。之後，旅居義大利五年，開始了他「鋼鐵」系列的嘗試。1967 年返台，受託日本大阪博覽會中華民國館館前巨型雕塑〈鳳凰來儀〉（圖 2-9）的創作，開啟了他和國際知名建築師貝聿銘的合作。同時期，也開展了他深具感性特質的「太魯閣山水」系列作品（圖 2-10），影響了學生朱銘（1938- ）的創作。1983 年，故宮「傳統與創新」特展後，他將中國日、月、龍、鳳的宇宙思維引入創作，成就了他後期「不鏽鋼」系列的作品（圖 2-11）。而如何將雷射科技帶入雕塑創作之中，則是他在 1997 年過世前，仍持續努力的探討課題。

　　楊英風無疑是台灣戰後作品形式變化最廣、媒材探索最為豐富、思想建構最具體系化的一位傑出雕塑家。同時，在景觀藝術、宗教藝術、石雕產業化及雕塑教育上，均具深遠的影響。他在 1975 年主導創立的「五行雕塑小集」，也是台灣第一個標準現代雕塑的團體。

　　李再鈐（1928- ）也是五行雕塑小集中的前輩雕塑家。福建仙遊人士的他，1949 年來台，在中西雕塑史的研究、建構及介紹上，素有聲名；其個人的創作，也以簡樸、低限的幾何造形而知名。〈無限的低限〉（1983）（圖 2-12）一作，曾因美術館的改色事件，成為台灣藝壇及社會新聞的焦點。

　　另 一 位 也 是 來 自 福 建 的 大 陸 藝 術 家 陳 庭

詩（1916-2002），原以「耳氏」之名從事木刻版
畫創作；後加入「現代版畫會」、「東方畫會」，
成為 1960 年代台灣現代繪畫運動的重要藝術家。
1981 年之後，以高雄拆船廠的廢棄鐵材構件，創
作了人批極具特色的現代雕塑作品，在深富表情與
寓意的造形中，透露某種含蓄的幽默與趣味，成為
戰後台灣雕塑史上的一個異數。（圖2-13）

　　1962 年，位在台北板橋的台灣藝專（今國立
台灣藝術大學）美術系創設「雕塑組」，這是台灣
雕塑在學院教育中正式設組的第一次，並在 1967 年擴大獨立為雕塑科。乃是此後新一代雕
塑家養成的最重要溫床，陳英傑、楊英風以下新一代雕塑家幾乎大半出自該校，最早的一
批成名雕塑家如：郭清治（1939-）（圖2-14）、何恆雄（1942-）、周義雄（1943-2015）、
高燦興（1945-）（圖2-15）、許禮憲（1947-）、張子隆（1947-）（圖2-16）、林良材（1947-）、

左圖・圖 2-15：
高燦興　真理之外
1990　鐵繩不鏽鋼
高 43.5cm

右圖・圖 2-16：
張子隆　靜
1986　大理石
71.5×120.5×74.2cm

謝棟樑（1949-）、黎志文（1949-）、蔡根（1950-）等人均是。其中張子隆、黎志文、蔡根等先後任教 1982 年成立的國立藝術學院（今國立台北藝術大學）美術系雕塑組，成為強調現代雕塑的「新學院」，培養了更新一代的年輕雕塑工作者。

　　前提這批台灣藝專雕塑科出身的藝術家，由於楊英風的一度任教（1961-），而多少都在現代雕塑觀念上受到啟發；但楊英風的影響，顯然不只在藝專的系統，朱銘的成功，便是一個極好的例子。

　　出身苗栗通霄佛雕學徒的朱銘，1968 年拜師楊英風，深受其「簡潔即美」的現代雕塑觀念影響；首先在 1976 年的國立歷史博物館個展中一鳴驚人，以關公、孔子、水牛，小雞等民俗題材，被視為鄉土運動的代表藝術家。但很快地，朱銘就跳脫「鄉土」、「素人」的侷限，以極具媒材特性與視覺震撼的「太極」系列（圖2-17），建構了自我「現代雕塑」的形象；並在 1980 年代之後，再走入「人間」系列（圖2-18）的雙線發展，成為台灣最具國際知名度與廣大群眾魅力的成功雕塑家。

　　台灣的雕塑發展，1980 年代初期，也是一個重要的關鍵期。首先是 1980 年，海外華裔雕塑家蔡文穎（1928-2013）帶來結合機械、光學與雕塑的新穎動態雕塑觀念，驚豔藝壇；之後，1984 年，旅英卅年返台的台籍藝術家林壽宇（1933-2011）在春之藝廊的個展中，展出一批題名〈鋼鐵〉、〈尼龍〉……的作品，跳脫以往「雕」、「塑」的動作，直接運用媒材「切入空間」的思維，帶動了一批「異度空間」、「超度空間」的年輕追隨者，其中賴純純（1953-）（圖2-19、2-20）正是最具代表的一位。台灣的雕塑，在這個關鍵點上，由以往媒材雕塑的處理，進入帶著裝置思維的空間形色思考；這樣的轉變，搭配 1983 年底開館的

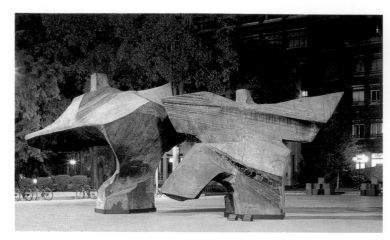

台北市立美術館舉辦的多屆「中華民國現代雕塑展」，使許多帶著不同形式思維與手法的新一代雕塑家，有了發表的舞台，也開啟了台灣現代雕塑的新頁。（圖 2-21、2-22）

　　「切入空間」的思考，不只是純粹雕塑創作的思維，在台灣社會逐漸走向解嚴（1987）的當口，也著實地推動了台灣「1%公共藝術基金」立法的步程。

　　自日治時期以來，乃至戰後，台灣由於殖民化與戒嚴時期的桎梏，公共空間始終掌握在政治人物的手中；從日治時期的總督、民政長官，到戰後的偉人銅像，公共空間是宣示政權延伸的舞台。少數的建築立面、庭園，乃至橋樑入口，因裝飾、美化的需求，才有少數藝術作品的出現。

　　楊英風應是台灣最早涉入台灣公共藝術創作的雕塑家之一。1961 年，他仍任職農復會《豐年》雜誌期間，接受當時台灣省教育廳之委託，配合修澤蘭建築師，進行日月潭教師會館壁面及庭園的公共藝術創作，〈日月光華〉及〈梅花鹿〉正是當時的作品。這也極可能是台灣最早由政府委託的公共藝術創作案，只是「公共藝術」這個名稱當時並未形成。

　　1982 年，位在南投草屯的台灣省手工業研究所（今國立臺灣工藝研究發展中心）在副總統謝東閔的指示下，研究開發「石雕景觀」的可能性，並公開徵求雕塑作品轉作石雕；同時，《雄獅美術》也推出「雕塑與景觀專輯」。隔年（1983），謝副總統又指示甫成立的文建會，由主委陳奇祿擔任「環境與雕塑」計畫的召集人；雕塑之走向公共空間，和環境結合，逐漸形成趨勢與政策，各地「雕塑公園」的設立風潮，也成為 1980 年代雕塑景觀化的主要嘗試。1992 年，《文化藝術發展條例》三讀通過，其中規定公眾建築應撥 1% 經費設置公共藝術，正式成為國家政策，台灣自此走入公共藝術設置的時代。（圖 2-23）

　　公共藝術設置的辦理方式，和「二二八建碑委員會」的徵件，成為 1990 年代台灣雕塑

左圖・圖 2-17：
朱銘　大對招
1983　銅
左：430×430×305cm
右：280×360×285cm

右圖・圖 2-18：
朱銘
人間系列──彩繪木雕
1996　木
133×68×72cm
朱銘美術館藏

右頁上圖・圖 2-19：
賴純純　無去無來
1986
壓克力（4 件 1 組）

右頁下圖・圖 2-20：
賴純純　海洋美樂地
2006　壓克力不鏽鋼
200-300cm×20

圖 2-21：徐揚聰　親密關係　約 1987　木　120.3×222.4×129.5cm

圖 2-22：劉中興　十支立方體的線性計算　1990　鐵
240×30×30cm×10

圖 2-24：李億勳於高雄旗津製作的〈生態樂園〉

圖 2-23：董振平　迴旋穿透－325　1993-8　複合媒材　600×600×600cm　　圖 2-25：李明道　KAKANANA　2010　複合媒材　110×335×72cm

界最大的爭議課題。其中，台中地區以雕塑人才之多，於 1993 年率先辦理第一屆台中市
露天雕塑大展，此後成為定期展，並成立台中市豐樂雕塑公園；同年，台中縣政府也撥款
2200 萬元推動「台中縣國中小學校園雕塑建置計畫」，鼓舞了雕塑家與環境的對話。

　　1998 年，「巨塑臨風──1998 高雄國際雕塑節」、「雕塑之野──台北 20 世紀戶
外雕塑展」，分別在高雄市立美術館與台北市立美術館的戶外廣場和公園舉行，邀請國際
名家及部分國內雕塑家提出作品參展。同年 10 月，國立成功大學首創大學校園雕塑展，舉
辦「世紀黎明──1998 校園雕塑大展」，標舉以整理台灣雕塑發展史為目標，作品全為台

圖 2-26：
洪易 粉樂町 2008

灣雕塑家創作;這是台灣雕塑界史來最大的戶外展出,計有作家七十餘人的一百多件作品,造成超過卅萬人次的參觀人潮。

　　台灣雕塑,從日治時期黃土水〈甘露水〉的古典寫實一路走來,歷經政治的桎梏,逐漸走向群眾、進入環境;公共藝術的推動,每年巨額的經費,支持著愈來愈多藝術家的投入、參與;表現的媒材、手法、題材、風格,也在不斷地擴大:從賴純純優雅的壓克力、李億勳豐采多變的馬賽克(圖2-24),到李明道(Akibo,1961-)的機動趣味(圖2-25)、洪易(1970-)強烈的台灣味(圖2-26)……。台灣的雕塑藝術正在擁抱群眾,也獲得群眾的擁抱。

An Illustrated History of Taiwan Art
The Influence of Western Paintings

「西洋畫」的介入

「西洋畫」一詞，標示著這是一種來自
西方的畫種，包括水彩和油畫；不同的
媒材，也帶來了不同的創作觀念和手
法，其中油畫也因壓克力顏料的使用，
有了更活潑的不同表現。

三、「西洋畫」的介入

日治時期，隨著西方文化的引進，也衝擊了台灣原有的文化體系；美術中的所謂「新美術運動」，似乎正意味著原有的美術，已經淪為一種被新時代所淘汰的「舊美術」。

「新美術」包括：雕塑與繪畫。雕塑方面一如文前所述，帶著藝術家個人情思的近代雕塑，超越了原有做為生活及宗教工藝的傳統雕塑；繪畫方面也出現了「西洋畫」（簡稱「西畫」或「洋畫」）和「東洋畫」這樣的新名稱。

「西洋畫」指的是水彩畫和油彩畫（簡稱「油畫」）。相對於「西洋畫」而有的「東洋畫」，則指日本原有的「和繪」和「南畫」；前者乃源自中國北宗繪畫的丹青重彩，又稱「日本畫」；後者則是「南宗繪畫」的簡稱，指的是水墨書畫，即包含台灣漢人社會原有的「傳統書畫」。上述的「西洋畫」、「東洋畫」兩大領域，也正構成了日治時期「官展」的兩大部門，即「西洋畫部」與「東洋畫部」。此處所謂的「官展」，即包括：1927年開辦的「台灣美術展覽會」（簡稱「台展」），和1938年改制後的「台灣總督府美術展覽會」（簡稱「府展」）。

東洋畫部的兩種類項，在日治時期，以「和繪」為盛，甚至被認為是有「刻意以日本畫打壓傳統中國書畫」的嫌疑；戰後，則因兩者均改稱「國畫」，又被認為是「認賊作父」，導致長達卅餘年的「正統國畫」之爭。這是後話，將在下章再予詳述。

就「西洋畫部」而言，以「西洋畫」或「西畫」來概稱採取水彩或油彩創作的本地畫

右頁上圖・圖 3-3：
李澤藩　獅頭山
1972　水彩紙本
52.5×77cm

右頁下圖・圖 3-4：
陳澄波　我的家庭
1931　油彩畫布
91×116.5cm

左圖・圖 3-1：
石川欽一郎
福爾摩沙　水彩紙本
38×45cm

右圖・圖 3-2：
藍蔭鼎　竹隙晨光
1965　水彩紙本
58×76cm

上圖・圖3-5：
陳澄波 淡水
1933 油彩畫布
89×115cm
國立台灣美術館藏

下圖・圖3-6：
王悅之 台灣遺民圖
1934 油彩絹布
183.7×86.5cm

家，説：「某某人是一個西洋畫畫家」、「西畫家」或「洋畫家」，顯然是頗為奇怪的説法；一個東方人怎會變成是「西洋畫家」、「西畫家」或「洋畫家」呢？但這種名稱或概念上的格格不入，在東西文化接觸初期的社會中，似乎是頗為普遍的現象。

「西洋畫」之引進台灣，正是以「水彩」做為先鋒；由於水彩在材料上的便宜、便利，成為公學校「圖畫」課程的主要媒材；延續至做為師資培訓的「國語學校」（即「師範學校」），亦復如此。

師範學校的美術老師，大多以日本人為主；其中尤以1907年、1924年兩度來台的石川欽一郎（1871-1945）(圖3-1)最具代表性，甚至有「台灣新美術運動導師」的美稱。

石川欽一郎的水彩創作，淡雅、瀟灑、飄逸，畫如其人，十足明治維新時期崇尚西方文明的知識分子典型。石川欽一郎的台灣風景，自稱「山紫水明」，是教導台灣人第一次用自己的眼睛觀察自己的鄉土、用自己的手描繪自己鄉土的重要人物；然而他的作品儘管優雅、輕淡，到底還是以旅遊者、僑居者的姿態現身，因此，台灣風景在他筆下，不免流露出異鄉人的疏離與隔閡。

左圖・圖 3-7：
郭柏川　窗前裸婦
1953　油彩宣紙
43×56cm

右圖・圖 3-8：
廖繼春　威尼斯
1968　油彩畫布
45.5×53cm

　　石川欽一郎除帶領學生，進行「寫生會」，更在 1927 年成立「台灣水彩畫會」，成為日後台灣前輩畫家重要的搖籃。其中，藍蔭鼎（1903-1979）(圖3-2)和李澤藩（1907-1989）(圖3-3)是最代表性的傳人。兩人一生均專注水彩創作：前者表現了北台灣地區（包括台北、基隆、宜蘭），多雨潮濕的天候特質；後者則掌握了桃、竹、苗丘陵地區，林木挺長、山石突立、溪流湍急的地理特色。

　　不過，台灣第一代「西畫家」，在以水彩畫做為藝術啟蒙的入門之後，紛紛前往日本內地，進入類如「東京美術學校」（簡稱「東京美校」）的專業學院深造，也大都逐漸放棄原有的水彩創作，而走向以油彩做為主要創作媒材的途徑。

　　日治時期以油彩創作而知名的藝術家，首推陳澄波（1895-1947）(圖3-4、3-5)。這位誓言成為「油彩化身」的西畫家，在東京美校求學期間，便以油畫作品入選「帝展」，成為台灣油畫第一人。但更重要的是，做為台灣第一代油彩畫家，陳澄波卻能打破一般「外光派」或「印象派」的學院規制，毅然走向塞尚、梵谷等「後期印象派」的現代風格，形成個人強烈的獨特面貌，也成為中國上海 1930 年代「新派」繪畫團體中重要的一員。即使 1933 年因上海「一二八事件」，被迫遣送返台，但他那些充滿土地熱情與生命動感的鄉土風景之作，仍是留給台灣最為珍貴的文化資產。

　　日治時期出線的油畫家，另有：王悅之（即劉錦堂，1894-1937）(圖3-6)、郭柏川（1901-1974）(圖3-7)、廖繼春（1902-1976）(圖3-8)、李梅樹（1902-1983）、顏水龍（1903-1997）(圖3-9)、陳植棋（1906-1931）、楊三郎（1907-1995）、李石樵（1908-1995）(圖3-10)、張萬

左圖・圖 3-9：
顏水龍 蘭嶼風景
1985 油彩畫布
72×99cm
國立台灣美術館藏

右圖・圖 3-10：
李石樵 建設
1947 油彩畫布
261×162cm

傳（1909-2003）、劉啟祥（1910-1998）、洪瑞麟（1912-1997）等多人；或以色彩的多變取勝、或以鄉土的挖掘動人、或以人物的描繪擅長、或以畫面的構成為特色、或以媒材的表現為關懷……；總之，日治時期的「新美術運動」，以油彩做為媒材的「西畫家」，人才鼎盛、成果傑出，是台灣近代美術史上光彩亮眼的一個重要篇章。其中王悅之與郭柏川二人，因有「中國經驗」，在「中西融合」的課題上，也成為中國近代美術史關心相同課題的藝術家中傑出的先驅人物。

橫跨二次大戰前後，台灣本地油畫家，也有一些人開始脫離純粹物象的描繪，思考畫面形色構成的本質，如：被稱作日治時期「第二代畫家」的陳德旺（1910-1984）（圖3-11），及台灣大學機械系教授的呂璞石（1911-1989）等人，他們都在極具純淨特質的形色構成中，尋求色層微妙變化所帶來的高度精神意境。之後，又有張義雄（1914-）、金潤作（1922-1983）（圖3-12）、莊世和（1923-）（圖3-13）等人，也都對畫面形色的變化多所探討。其中莊世和甚至可能是台灣畫家中最早嘗試完全抽象構成的畫家。

戰後，「油畫」幾成「西畫」的同義詞，除以 1946 年成立的「台灣省美術展覽會」（簡稱「全省美展」）為競技舞台；另延續日治時期的「台陽美展」，以及陸續成立的各地美術團體，如：1950 年成立的「新竹美術研究會」、1952 成立的「台南美術研究會」、「高雄美術研究會」，以及 1954 年成立的「中部美術研究會」等，主要均以油畫創作者為主要成員，包括本地及大陸來台畫家。

戰後由大陸來台的西畫家，大都擁有革新的思想，如 1951 年便在台北中山堂（原公會堂）舉辦「現代繪畫展」的李仲生（1912-1984）（圖3-14）、朱德群（1920-2014）（圖3-15）、趙春翔（1910-1991）、林聖揚（1917-2014）等人。從他們日後的創作發展觀察，如何在「現

右頁上圖・圖 3-11：
陳德旺 觀音山遠眺
1982 油彩畫布
41×53cm
國立台灣美術館藏

右頁中圖・圖 3-12：
金潤作 百合花 II
1960 油彩畫布
51.5×43.5cm
國立台灣美術館藏

右頁下圖・圖 3-13：
莊世和 詩人的憂鬱
1942 油彩畫布
23×32cm

代」的風格追求中，融入中國或東方的文化思維與特色？成為他們共同的課題與挑戰。朱德群採用東方哲學與書法線條的作品，即被西方畫壇稱作「東方抒情抽象」的重要代表。

　　相較於其他人的先後移居海外，李仲生在台灣的長期教學，培養出「東方畫會」等年輕一代的前衛團體，帶動了 1950 至 1960 年代台灣戰後第一波最具聲勢的「現代繪畫運動」，也為他贏得了「台灣現代繪畫導師」的稱號。李仲生的「超現實主義的抽象繪畫」從心象出發，強調潛意識的自動流動，但畫面的結構、技巧，均超越傳統學院的一般「素描」概念。學生在他「咖啡室中傳道者」的引導下，發展出各自不同的面貌、走向儼然構成台灣現代繪畫最具代表性的一個系譜；從較初期的夏陽（1932-）、霍剛（1932-）（圖 3-16）、吳昊（1932-）、蕭勤（1935-）、黃潤色（1937-2013）、李錫奇（1938-）、鐘俊雄（1939-），到更年輕一代的詹學富（1942-）、朱麗麗（1948-）、黃步青（1948-）、鄭瓊銘（1948-）、李杉峰（1950-）、許雨仁（1951-）、陳幸婉（1951-2004）、曲德義（1952-）（圖 3-17）、李錦繡（1953-2003）、陳聖頌（1954-）、謝志商（1954-）等，其中能在台灣畫壇占有一席之地者，不下二、三十人。李仲生即使不是台灣「現代」繪畫最早或唯一的指導者與倡導者，至少也是最重要的推動者。

　　「抽象」不是「現代繪畫」的唯一風格，卻是 1960 年代台灣「現代繪畫運動」最具主流的

左上圖‧圖3-14：李仲生　抽象畫　1963　油彩畫布　37×27cm
右上圖‧圖3-15：朱德群　抽象畫　1986　油彩畫布　92×64cm　國立台灣美術館藏
左下圖‧圖3-16：霍剛　91-11　1991　油彩畫布　60×50cm　國立台灣美術館藏
右下圖‧圖3-17：曲德義　形色─5色／紫　1992　油彩畫布　195×195.5cm　國立台灣美術館藏

面貌，包括許多日治時期第一代西畫家，也都或長或短的投入此一「抽象狂潮」中。

不過，能長期堅持抽象思維，且具成就者，仍以 1930 年代出生、戰後受教成長的一代為代表，如：莊喆（1934-）^{（圖3-18）}、陳正雄（1935-）^{（圖3-19）}等。莊喆的抽象創作，在以橫長為主的畫幅中，展現高度的張力；虛實的空間對應，加上線、面的拉扯，以及沉實、內斂的色彩，極具東方思維的意境。陳正雄結合多元文化的養分，尤其來自台灣森林與原住民的色彩，更成為和趙無極、朱德群等人長期受邀參展法國「五月沙龍」的重要畫家；甚至兩度獲頒義大利佛羅倫斯的「羅倫佐獎章」，可視為本土畫家中以抽象風格知名國際藝壇的少數成功者之一。

當抽象風潮襲捲台灣畫壇的 1960 年代，許多本地出生、成長的青年畫家，基於對土地的情感，大都選擇以「類立體主義」式的畫面分割手法來歌讚鄉土的路向，代表人物如：

圖 3-18：
莊喆 霧淞
1977 油彩畫布
106×142cm

賴傳鑑（1926-）（圖3-20）、何肇衢（1931-）、陳銀輝（1931-）、吳榮隆（1935-）等。

但整體而言，抽象風格在1980、1990年代之後，仍是台灣現代畫壇重要的一支。年輕的傑出創作者輩出，其中尤以女性居多，且表現傑出，如：陳張莉（1944-）、楊世芝（1949-）、薛保瑕（1956-）（圖3-21）、謝鴻均（1961-）等，是頗為特殊且值得研究的一個現象。同時，這個時期的油彩，也開始出現新時代的替代品——壓克力顏料，甚至有些畫家還兩者混合使用，壓克力顏料流動、快乾，乃至可稀可濃的特性，也使「西洋畫」的概念逐漸擴大，乃至模糊，變得不再那麼重要。1947年出生於台灣中壢的楊識宏（圖3-22），國立藝專美術科西畫組（今國立台灣藝術大學美術系）畢業後，1979年移居美國，以一種帶著象徵（symbol）、隱喻（metaphor）、寓言（allegory）的手法，運用壓克力顏料，結合炭筆，創作出一批介於歷史與自然、文明與原始之間的迷人畫面，成為台灣「後現代主義」的先驅。

1950年代末期發動、1960年代達於高峰的「現代繪畫運動」，以「抽象」為主流，在1970年代開始遭受質疑；尤其面臨台灣外交情勢的困頓，一批以照相寫實為風格的年輕水彩畫家，開始在「鄉土運動」的推波助瀾下，形成風潮，水彩重新成為畫壇的寵兒。

事實上，1949年的國民政府遷台，便有大批大陸水彩畫家來台；其中，馬白水（1909-2003）（圖3-23）以其任教於當時台灣唯一的美術學府——省立台灣師院藝術系（今國立台灣

右頁上圖‧圖3-21：
薛保瑕　脈絡符碼
2004　壓克力畫布彩
173×215cm

右頁下圖‧圖3-22：
楊識宏
自然循環的神話
1987　油彩畫布
223.5×172.7cm
國立台灣美術館藏

左圖‧圖3-19：
陳正雄　秋之聲
1967　油彩畫布
73×91cm

右圖‧圖3-20：
賴傳鑑　溫室
1986　油彩畫布
89×70cm
國立台灣美術館藏

師大美術系），且倡導「口訣式」的水彩學習法，而影響深遠。馬白水的水彩創作，也因有意調和中西、「搭起一座聯結東西的彩虹橋」，而發展出他別樹一幟的「彩墨」繪畫；混合使用水彩畫紙與宣紙，水彩又加水墨，成為「中國風」的水彩創作，有別於日治時期以來由石川欽一郎所主導的英國式風格水彩傳統。「中國風」的水彩創作，特別強調水暈色染的效果，除馬白水外，又有王藍（1922-2003）的國劇人物及席德進（1923-1981）（圖3-24）的台灣風景；至於王家誠（1932-2012）（圖3-25）的簡筆寫意，大量留白，則深具中國文人畫的趣味。此外，劉其偉（1912-2002）與李焜培（1933-2012），也先後以著述及作品為台灣水彩教育的推展，提出了紮實的貢獻。

1970年代後期至1880年代初期的照相式鄉土寫實水彩，其實深受美國懷鄉寫實大師安德魯‧魏斯（Andrew Wyeth,1917-2009）蛋彩畫的影響，可惜台灣當時的年輕人，

在人生的歷練上，缺乏深刻的體驗，作品不免流為
表象的模仿與描繪。

　　照相寫實風潮的形成，同時也受到美國「超寫
實主義」的影響。1973、1974年，甫自台灣師大
美術系畢業的卓有瑞（1950-）^{（圖3-26）}，連續兩年
以超寫實手法的作品，奪得「全省美展」油畫部
與「全國油畫展」的第一名。尤其是「全國油畫展」
中「香蕉連作」，採照相般精細寫實的巨幅畫面，
描寫香蕉生長、成熟，以迄衰老的時間變化，震撼
了畫壇，也開啟了台灣本土寫實油畫的新頁；稍
後，又因謝孝德（1940-）、許坤成（1946-）自海
外返國的倡導，以及陳昭宏（1942-）在海外的成
名，照相寫實成為新的「現代繪畫」語彙，吸引大
批畫家的投入；較具成績者，包括：較為年長的何
文杞（1931-），1940年代出生的顧重光（1943-）
^{（圖3-27）}、奚淞（1946-）、韓舞麟（1947-2009）、
司徒強（1948-2011）、李惠芳（1948-），以及
1950年代出生的黃銘昌（1952-）^{（圖3-28）}、謝宏
達（1953-）、葉子奇（1957-）^{（圖3-29）}等人。1980
年代後期到1990年代，受到奇美藝術獎（1989-）
和廖繼春油畫創作獎（2000-）的鼓舞，各種不同
面向的寫實手法，更是不斷湧現，顧何忠（1962-）、
梁晉嘉（1964-）、林嶺森（1964-）、郭淳（1965-
2011）、李足新（1966-）、連淑蕙（1966-）、朱友
意（1967-）、林欽賢（1968-）、張堂錥（1968-）、陳
香伶（1969-）、陳典懋（1974-）、周珠旺（1978-）
^{（圖3-30）}、黃薇珉（1979-）、洪紹哲（1980-）、羅
展鵬（1983-）、黃沛涵（1984-）^{（圖3-31）}等，織
構成多采、豐美的寫實風貌。其中，也有結合照

圖 3-26：
卓有瑞
香蕉連作之一
1975
油彩畫布

圖 3-27：
顧重光
迷彩葡萄與魚盤
1986　油彩畫布
162×130cm

左頁上圖‧圖 3-23：
馬白水　長春祠
1974　水彩紙本
50×40cm

左頁中圖‧圖 3-24：
席德進　風景　1976
水彩　55×75cm
國立台灣美術館藏

左頁下圖‧圖 3-25：
王家誠　天堂鳥
1982　水彩紙本
40×55cm

圖 3-28：黃銘昌　風中的水稻田（水稻田系列之一）　1989-1990　油彩畫布　65×91cm

圖 3-29：葉子奇　虎頭埤的水岸　2010-2011　蛋彩油彩畫布　120×152cm

圖 3-30：周珠旺　石頭系列之石事跡象 -9
2003-2005　油彩畫布　116.5×72.5cm

圖 3-31：黃沛涵　小小肉（1）　2007　油彩畫布　112×145.5cm　奇美博物館藏

圖 3-32：林惺嶽　夢境中的白馬　1986　油彩畫布　130×194cm

圖 3-33：
連建興
陷於思緒中的母獅
1990　油彩畫布
130×234cm

圖 3-34：
郭振昌　中國情結
1993　壓克力畫布
130×581cm
國立台灣美術館藏

相寫實手法，又加入超現實主義意境，形成所謂「魔幻寫實」的風格，如：較年長的林惺嶽（1939-）（圖 3-32）、林文強（1943-），以及被稱為「新生代」畫家的郭維國（1960-）、連建興（1962-）（圖 3-33）等，內容都和鄉土關懷或自我省視有密切關聯。

　　油畫做為創作媒材，在 1987 年的台灣解嚴前後，表現手法更有大幅度的擴展，帶著現實關懷與批判的論述，逐漸跳脫以往「美感」或「文化」的侷限，成為強烈的時代發言者，層面從歷史、政治、社會，到性別、族群、環境、生命等議題，陳水財（1946-）、郭振昌（1949-）（圖 3-34）、賴美華（1948-）、楊茂林（1953-）、鄭在東（1953-）、黃位政（1955-）、許自貴（1956-）、吳天章、陳隆興（1955-）、鄭建昌（1956-）、嚴明惠（1956-）（圖 3-35）、黃進河（1956-）、蘇旺伸（1956-）、李明則（1957-）、李俊賢（1957-）、郭娟秋（1958-）、陸先銘（1959-）、陳界仁等，也成為世紀之際，台灣嘗試重新走向國際，「台灣形象」最重要的一批代言人。

　　俟新世紀的來臨，扁平化、卡漫化的「草莓族」登場，（圖 3-36、3-37）「西洋畫」幾乎完全被壓克力彩所取代，顏料也成為新新人類手中把玩、潑灑的一種時代產物，已無東、西的文化差異，「西洋畫家」、「西畫家」或「洋畫家」的名稱，也就不復存在。

An Illustrated History of Taiwan Art
The Evolution of Eastern Paintings

「東洋畫」的曲折

相對於「西洋畫」的介入，產生了「東洋畫」的對稱；「東洋畫」實際上是包含了簡稱「南畫」（南宗繪畫）的「水墨畫」和日後稱為「膠彩畫」的「日本畫」，也就是重彩丹青的「北宗繪畫」。戰後「水墨」和「膠彩」為爭「國畫正統」而有一段曲折的波動，終至走向各自發展的分途。

四、「東洋畫」的曲折

「東洋畫」一辭在日治時期台灣的出現，一如「國畫」一辭在民初中國的出現，乃是針對「西洋畫」或「洋畫」（西畫）而有的對稱。民初中國以「國畫」一辭來涵蓋傳統以降的「書畫」，藉以區別由西方傳入的油畫和水彩畫。傳統的「書畫」合稱，既指書法與繪畫，也包含水墨與丹青（重彩）。「東洋畫」也是一樣，既指重彩丹青的「日本畫」，也指水墨淡彩的「南畫」（「南宗繪畫」的簡稱）。事實上，所謂重彩丹青的「日本畫」，也正是源自中國「北宗」的繪畫，在日本發展，形成特色。

1895 年日治之後，便陸續有一些東洋畫家前來台灣，或是遊歷、或是教學，他們以傳統的「南畫」，和台灣本地的書畫家進行交流，甚至舉辦書畫鑑賞會；當中，自然也有一些「日本畫」的介紹，乃至傳授。然而「東洋畫」一辭在台灣社會獲得普遍性的認識與重視，仍是以 1927 年第一屆「台灣美術展覽會」（簡稱「台展」）的舉辦為關鍵。

促使首屆「台展」舉辦的主要推動者，除西洋畫家的石川欽一郎與鹽月桃甫（1886-1954）外，另有鄉原古統（1887-1965）與木下靜涯（1887-1988）兩位東洋畫家。這兩位同年（1887）出生於日本長野縣的畫家，都在 1917 及 1918 年先後來到台灣。

鄉原古統出身東京美術學校，兼擅日本畫與南畫；他從 1930 年第四屆台展開始，陸續發表了一批各由十二扇併合的巨幅「台灣山海屏風」系列，包括：〈能高大觀〉（1930）（圖4-1）、〈北關怒潮〉（1931）、〈木靈〉（1934）、〈內太魯閣〉（1935）等，都是以純粹的水墨畫成，每幅高 173 公分，展現出台灣山、海、林木、溪谷的壯闊景象，氣勢宏偉，令人震撼。相對於鄉原古統的密實大氣，木下靜涯的水墨則是一派淡雅、空靈的文人詩意。

不過，屬於水墨的南畫，在「台展」的「東洋畫部」中，相對於重彩的「日本畫」，顯然沒有受到同樣的看重。這或許和做為「台展」典範的「帝展」（帝國美術展會）本身

右頁上圖‧圖 4-2：
郭雪湖　圓山附近
1928　膠彩絹本
94.3×175cm
台北市立美術館藏

右頁下圖‧圖 4-3：
林玉山　蓮池
1930　膠彩絹本
147.5×215cm
國立台灣美術館藏

圖 4-1：
鄉原古統　能高大觀
1930　水墨紙本
173×62cm×12
台北市立美術館藏

就只有「日本畫部」的時代主流有著一定的關聯。

　　1927 年的首屆台展，吸引大批台灣傳統書畫家的投件參賽，結果公布，只有三位甫出畫壇的少年入選，其他各地知名資深畫家，悉數落選；造成論者認為台展難脫殖民政府刻

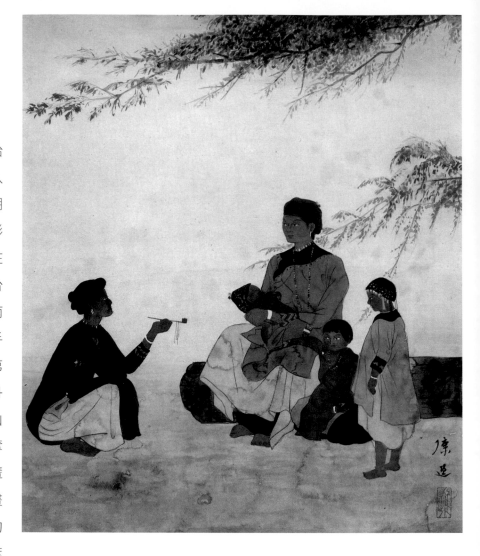

意打壓台灣本土傳統文化的政治
野心之嫌疑。事實上，首屆入
選台展的三位少年中，郭雪湖
的〈松壑飛泉〉也是一件傳統形
式的水墨之作。不過，郭雪湖在
作品意外入選之後，參觀首屆台
展，看到鄉原古統的日本畫〈南
薰綽約〉三聯作，以密實的手
法、濃麗的色彩，驚豔全場；第
二年便放棄水墨，改以重彩丹
青的日本畫參展，並以〈圓山
附近〉（1928）（圖4-2）一作，奪
下「特選」榮銜。此後佳作輩
出，幾成台展日本畫的典範畫
風。〈圓山附近〉以層次豐富的
綠色，掌握了圓山一帶林木樹葉

圖4-4：
陳進　三地門社之女
1936　膠彩絹本
40×33cm

晃蕩的綠暈，在溫暖的陽光下，少婦獨自忙於耕作，雲彩藍天、白鷺飛翔的景象。精細的
觀察、深刻的描繪，一反之前傳統水墨虛擬寫意的作風。

　　首屆台展入選的三少年，除郭雪湖外，另有嘉義人林玉山（1907-2004）和新竹人陳
進（1907-1998），日後也都成為傑出的大畫家。林玉山的〈蓮池〉（1930）（圖4-3）也獲得
第四屆台展「特選·第一席」的榮譽。巨幅的畫面，洋溢著一股典雅、細緻、高貴的氛圍；
寧靜的蓮池中，巨大的荷葉，飽滿而挺拔，其中間雜著一些較小或較遠且伏貼在水面的睡
蓮葉片。以各種層次的金色畫成的水面，表現出牛稠山特殊土質映照下的水的色彩，也表
現出水面因光影變化而產生的層次變化。即使綠色的巨大荷葉，也隱隱透露金色的意味，
那是清晨曙光映照下特有的色彩。

　　三少年中唯一女性的陳進，以人物及花鳥著稱，從早期較受日本「明治美人妝」影響
的風格，逐漸走向本土人物的描繪，除一些以自家姊妹為模特兒的閨秀生活外，〈三地門
社之女〉（1936）（圖4-4）以母女孫三代，表現了南台灣原住民自在自足又富尊嚴的生活情態。

　　日治時期十屆「台展」加上六屆「府展」，培養了許多優秀的「東洋畫家」，較知名者，

圖 4-5：
薛萬棟　遊戲
1938　膠彩絹本
171.2×177cm
國立台灣美術館藏

如：桃園的呂鐵州（1899-1942）、台中的陳慧坤（1907-2011）、嘉義的吳梅嶺（1897-2003）、台南的薛萬棟（1911-1993）（圖4-5）等。而在台灣畫家之外，也有許多表現頗為傑出的日籍畫家，如：首屆台展即獲「特選」的村上英夫（1897-1988）（圖4-6），和繪作〈比島作戰從軍紀念〉的石原紫山（1904-1980）等。

　　1945 年，台灣結束日治時期，在官展（含台、府展及日本內地帝展）中獲得肯定的台灣東洋畫家，基於對「祖國文化」的認同，也就放棄「東洋畫」的名稱，代之以民初以來習稱的「國畫」；並在 1946 年成立的「台灣省全省美術展覽會」（簡稱「全省美展」）中，設立「國畫部」。擔任該部評審的林玉山，也坦率地指出：台灣的「新式國畫」，有了寫生的基礎，較能反映現實的景物、生活、情感；期待傳統水墨的「舊式國畫」也能有所改革精進。

　　未料，這種「新式國畫」與「舊式國畫」的落差，也就引發了長達近卅年的「正統國畫之爭」，成為戰後台灣美術史研究的重要課題。

　　1949 年的國府遷台，帶來了大批的「國畫家」。這些「國畫家」最知名者，如被稱為「渡

海三家」的黃君璧（1898-1991）
（圖4-7）、張大千（1899-1983）、溥
心畬（1896-1963）等人，再加上
後來任教國立藝專、影響深遠的傅
狷夫（1910-2007）（圖4-8）；以及任
教政戰學校系統的幾位梁氏兄弟，
包括梁鼎銘（1898-1959）、梁又
銘（1906-1984）、梁中銘（1906-
1994）等，他們以鼓舞反共的戰
鬥思想為訴求，在人物畫的傳承、
培育上，也做出了貢獻。此外，更
有大批帶著文人思想的業餘畫家，
先後組成「中國畫苑」、「七友畫
會」、「壬寅畫會」、「六儷畫
會」等團體，成為戰後台灣畫壇延
續「中華文化」最重要的支柱。在
團體之外，也有一些頗具個人風格
的畫家，更豐富了戰後台灣「國畫」
的面貌與內涵，如：屬嶺南畫派的
楊善深（1913-2004）、帶有金石

筆意的沈耀初（1907-1990）、以高古筆法結合禪理的呂佛庭（1911-2005），以及帶著孤
獨與鄉野情趣的高一峰（1915-1972）（圖4-9）等，不勝枚舉。

　　「國畫」重新成為台灣社會和畫壇的主流，也成為學院中的主要課程，無形中排擠了
台籍國畫家發展的空間。「新式國畫」以「全省美展」為舞台，持續了一段時間，時而與「舊
式國畫」合併評審，彼此競爭；時而分稱「國畫第一部」、「國畫第二部」，分部評審。
這期間也培養了一批第二代的接續者，知名者，如：黃水文（1914-）、黃鷗波（1917-
2003）、林之助（1917-2008）（圖4-10）、許深州（1918-2005）、蔡草如（1919-2007）
等；但由於缺乏學校的教學承傳，後繼無人，面臨失傳的危機，幸賴私人畫塾教學，培
養了一批夾在時代縫隙中的創作者，如：溫長順（1925-）、黃惠穆（1926-2010）、

圖4-6：村上英夫
基隆燃放水燈
1927　膠彩絹本
198×160cm
國立台灣美術館藏

右頁左上圖・圖4-7：
黃君璧　溪澗波濤
1976　彩墨紙本
128×67cm
國立台灣美術館藏

右頁右上圖・圖4-9：
高一峰　藝人
1957　彩墨紙本
98×35cm

圖4-8：傅狷夫　寒山賸雪　1984　水墨　75×284cm　國立台灣美術館藏

詹浮雲（1927-）、王五謝（1928-）、曹根（1931-2000）、林星華（1932-）、謝榮磻（1933-）、陳壽彝（1934-2012）、呂浮生（1935-）、施華堂（1937-）、侯壽峰（1938-）、謝峰生（1938-2009）^{（圖4-11）}。直至1982年，林之助提出「膠彩畫」的名稱，正式和「國畫」劃清界線，並成立「台灣省膠彩畫協會」；全省美展也在隔年，設立「膠彩畫部」，這項源自中國北宗、經由日本、傳入台灣的畫種，才獲得合法的身分。此期間，也有一些人才浮現，劉耕谷（1940-2006）^{（圖4-12）}、曾得標（1942-）可為代表。

　　省展設立膠彩畫部的同一年（1983），東海大學美術系創立，蔣勳擔任系主任，敦聘同在台中的林之助，自1985年始，開設膠彩課程，重開膠彩教學的生機；新一代的膠彩畫家陸續上場，東海成為台灣膠彩畫最重要的據點，人才聚集，如：後來成為該系系主任的詹前裕（1952-），和年輕一輩的李貞慧（1961-）、陳慧如（1965-）、廖瑞芬（1968-）^{（圖4-13）}、王怡然（1969-）^{（圖4-14）}、林彥良（1970-）、饒文貞（1972-）等，均有不同的面貌。

　　膠彩畫拋棄「國畫第二部」的名稱後，原本「第一部」的國畫，在社會上的稱呼，也逐漸被「水墨畫」的名稱所取代。同時，傳統的國畫在學院中，慢慢脫離「臨摹」的制式教學，加入「寫生」的概念，包括黃君璧和林玉山任教的台灣師大，以及傅狷夫任教的國立藝專等，

圖4-10：
林之助　玫瑰　1989
膠彩　40×53cm
國立台灣美術館藏

右頁左上圖
圖4-11：謝峰生
靜舟月影　1968
膠彩　122×122cm
國立台灣美術館藏

右頁左中圖
圖4-12：劉耕谷
吾土笙歌　1988
膠彩　823×1260cm
國立台灣美術館藏

右頁左下圖
圖4-13：廖瑞芬
萌　2003　膠彩破箔
30×30cm×4

右頁右上圖
圖4-14：王怡然
鬼怒潮　2003　膠彩
絹本　117×73cm

陸續培養出一批以傳統筆墨描繪台灣山水的新一
代畫家,如:台灣師大的何懷碩(1941-)(圖4-15)、
江明賢(1942-)(圖4-16)、王南雄(1943-)、王
友俊(1944-),和藝專系統的蘇峰男(1943-)
(圖4-17)、蔡茂松(1943-)、羅振賢(1946-)、
涂璨琳(1947-)、張伸熙(1947-)等。倒是
屬於嶺南畫派的黃磊生(1928-2011)、歐豪
年(1935-),加上文人畫系統的江兆申(1925-
1996)(圖4-18)等任教文化大學美術系,為水墨的
傳承另開一條路向。其中,江兆申私塾溥心畬,
承傳清遠淡雅的文人畫風,發揚光大,除成就自
我畫業,日後並擔任台北故宮博物院副院長之
職,學藝兼修外,傳承弟子,如:周澄(1941-)
、李義弘(1941-)(圖4-19)、許郭璜(1950-)

等，也儼然成派。至於介於師輩與學生之間的鄭善禧（1932-）^{（圖4-20）}，早期以水彩入手，之後吸納日本南畫筆墨，形成一種濃彩重墨的鄉野風格，也是戰後台灣水墨發展中的一項巨大成果。

結合傳統筆墨與寫生的「台灣山水」脈絡，在1970年鄉土運動衝擊下，出現了一批以「照相寫實」為手法的水墨創作；代表畫家，如：台師大的袁金塔（1949-）^{（圖4-21）}，和藝專的蕭進興（1953-）^{（圖4-22）}等人。袁金塔的〈調車場〉（1976），以類似素描的手法，描寫火車調度場忙碌的場景；蕭進興的〈台中公園所見〉（1983）也是以密實的手法，呈顯台中公園水光瀲灩的景致。兩者均採鳥瞰的高視角，不同於以往傳統國畫的構圖。水墨在台灣，終於從「台灣山水」再進一步走入「台灣風景」的階段。

不過，水墨媒材在台灣的發展中，最具美術史意義的，仍是1960年代興起的「現代

<div style="text-align:right">

右頁左上圖・圖4-17：
蘇峰男 橫貫公路覽勝
1966 彩墨紙本
135×69cm
國立台灣美術館藏

右頁右上圖・圖4-18：
江兆申 山水 1991
彩墨紙本 137×69cm
國立台灣美術館藏

右頁下圖・圖4-19：
李義弘
潮滿石滬
2010 彩墨萊州皮紙
104×104cm

</div>

圖4-15：
何懷碩 原始森林
1987 水墨紙本
95×178cm

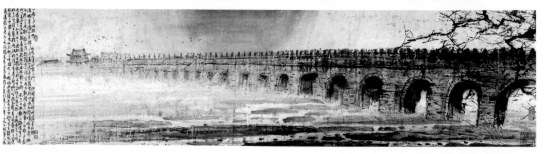

圖4-16：
江明賢 盧溝橋落日
1988 彩墨紙本
42×152.5cm
國立台灣美術館藏

水墨」運動。做為「東方畫系」的書畫傳統，延續上千年，到了清末民初，開始出現「革王畫的命」的改革主張；不論是民初中國畫家徐悲鴻的「國畫革新」或日治時台灣「新美術運動」的「東洋畫」，都是從寫生、寫實入手的路徑，不離「物象」的描摹、掌握。而 1960 年代台灣的現代水墨運動，則是在結合西方抽象與中國水墨美學的理念下，完全拋棄物象，進行多元的媒材實驗與形式組構。這幾乎是一個華人世界的共同時潮，在海外有王季遷（王己千，1906-2002）、趙春翔、陳雨島（1918-）、陳其寬（1921-2007）（圖 4-23）、曾佑和（1925-）等人開始進行個別化的探索與實驗；在台灣則因劉國松（1932-）（圖 4-24）的積極倡導，形成巨大風潮，1970 年代之後影響香港、1980 年代之後回頭影響水墨原鄉的中國大陸。

劉國松是「五月畫會」的創始成員之一，基於「抽象＝現代」、「水墨＝中國」的信念，追求「中國現代畫」的實現。但做為一個具有社會運動性格的領導人物，他很快地就以「現代水墨」的名稱，降低了對「抽象」的堅持，以便包容更多水墨畫家的參與。1964 年年初，他發起倡組「中國現代水墨畫會」，「現代水墨」一詞

正式浮現。

　　在 1960 年代的台灣現代水墨風潮中，以抽象形式為主軸，加入中國書法的筆墨趣味，呈現出具有山水意象的風格，成為大宗，除劉國松外，蕭仁徵（1925-）、劉庸（1927-）、趙占鰲（1932-）、馮鍾睿（1933-）、李重重（1942-）（圖4-25）等都是重要的代表。

　　而稍後的許多傑出創作者，也都是在「抽象」的基調上，進行延續性或調整性的發展。如：黃朝湖（1939-）（圖4-26）、李錫奇（1938-）、李祖原（1938-）等，是從水墨的「面」向，做更自由的拓展。楚戈（1931-2011）（圖4-27）、管執中（1931-1995）、袁旃（1941-）、羅青（1948-）等，則修正了絕對抽象的主張，以更具詩情或文化意涵的多元語彙，豐富了現代水墨的表現。此外，另有年紀較長的余承堯（1898-1993）（圖4-28）、夏一夫（1925-），以脫逸傳統的筆法，形構另類的山水，成為現代水墨中的異數。

　　現代水墨風潮，在 70 年代的鄉土運動中遭到質疑，認為這是離開土地、脫離現實的一種囈語。然而其現代的形式、精神，與前衛的性格，仍在 1980 年代之後，持續發展，同時加入較濃的人間性或現實感。洪根深（1946-）（圖4-29）正是其中最具代表性的第二代現代水墨畫家。

左圖‧圖4-20：
鄭善禧
宜蘭五峰旗瀑布
1979　彩墨紙本
180×45cm

中圖‧圖4-21：
袁金塔　調車場
1976　水墨設色紙本

右圖‧圖4-22：
蕭進興
台中公園所見　1983
水墨設色紙本
140.5×73cm

左圖‧圖 4-23：
陳其寬　立荷
1965　彩墨紙本
121×23cm

右上圖‧圖 4-24：
劉國松　寒山雪霽
1964　彩墨紙本
84.5×55cm
美國哈佛大學藏

右下圖‧圖 4-25：
李重重　思木
1983　彩墨紙本
67×68cm

　　深受 1960、1970 年代台灣現代水墨風潮感召，而在解嚴前後陸續投入畫壇，並表現出台灣戰後以來最豐富多元的文化景觀者，則是一群生於 1950 年代及 1960 年前半出生的新世代。這世代的人數眾多，且表現突出，也成為台灣現代水墨表現的主力隊伍。

　　這批龐大傑出的畫家群，包括以表現台灣特殊生態環境為主題的李振明（1955-）(圖4-30)，以連續性筆觸表現一種精神性空間的許雨仁、劉國興（1960-），帶著社會批判意識的倪再沁（1955-2015），以流洩的墨漬表現心象的陳幸婉（1951-2004）(圖4-31)，以白描式筆法呈顯現代文人精神荒蕪的于彭（1955-2014），以佛像結合地獄圖像，追尋人類心靈深處不安的林鉅（1959-），以綿密細筆及水墨，捕捉台灣山水特質的李茂成（1954-）、陳志良（1955-）、李安成（1959-），以台灣花卉、植物做現代表現的徐素霞（1954-）、白丰中（1959-），以書法構成入畫的程代勒（1957-），以巨幅墨色人形反省人性倫理的黃致陽（1965-）(圖4-32)，以古典山水構圖表現超現實意境的曾肅良（1961-），結合水墨及影像，表現一種具內在穿透力的「光的形象」的李慧娟（1962-），以巨碑式山形構築內心山水的彭康隆（1962-），以台灣自然、人文為主題進行多樣表現的陳志宏（1963-）、袁澍（1963-）、林銓居（1963-），以寫實手法呈顯周邊景物的陳建發（1965-），以及曾經是台北市立美術館現代水墨大展獲獎者的呂坤和（1955-）、黃永和（1956-）、張庭禎（1964-）、廖鴻興（1964-）、張富峻（1965-）等人，都有面貌不同的表現。

左圖・圖 4-26：
黃朝湖　風的季節
1986　彩墨紙本
94×63cm

右圖・圖 4-27：
楚戈　相看兩不厭
1987　水墨設色畫布
111×145cm

現代水墨在 1990 年代以後的台灣，因各種現代藝術表現形式的多樣化，尤其是裝置藝術的興起，而成為藝壇較不被注目的畫種；但水墨做為一種具有多元潛能與文化特質的媒材，仍有相當數量的年輕創作者，在這個路向上持續前進，他們當中有的結合裝置的表現，有的回到純粹墨色的思考，有的以數位的手法對傳統的水墨巨作進行反思，有的則回到水墨的原質中，尋找足以呼應內心世界的形象表現，都有相當的成績；他們其中的部分代表是：連瑞芬（1966-）、潘信華（1966-）、吳繼濤（1968-）、孫翼華（1970-）、羅睿琳（1971-）(圖4-33)、張克享（1972-）、鄭彥民（1975-）、陳玫蓁（1976-）(圖4-34)、黃慧欣（1978-）等。也由於這些年輕水墨畫家的存在，證明現代水墨在台灣，還是一個持續發展且充滿生機的藝術類型。

　　總之，從「東洋畫」到「國畫」到「現代水墨」，是台灣近代美術史上一段糾結著文化與政治蔓藤的曲折過程，但也因現實的曲折，而更顯精神上的格外豐富和多采。

圖4-28：余承堯　白石飛崖　彩墨紙本　119×60cm

圖4-29：洪根深　匆匆　1985　墨水壓克力紙本　66×65cm
台北市立美術館藏

圖4-30：李振明　雁對無語　1991　彩墨紙本　96×90cm

圖4-31：陳幸婉　生命之歌（四連幅）　1992　水墨紙本　140×70cm×4

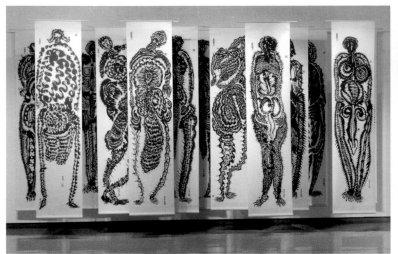

圖 4-32：黃致陽　形產房　1992　水墨紙本　240.8×59cm×24　台北市立美術館藏

圖 4-33：羅睿琳　安住 10　1998　水墨京和紙 90×90cm

圖 4-34：陳玫蓁　飄過　2003　裝置　100×350×280cm

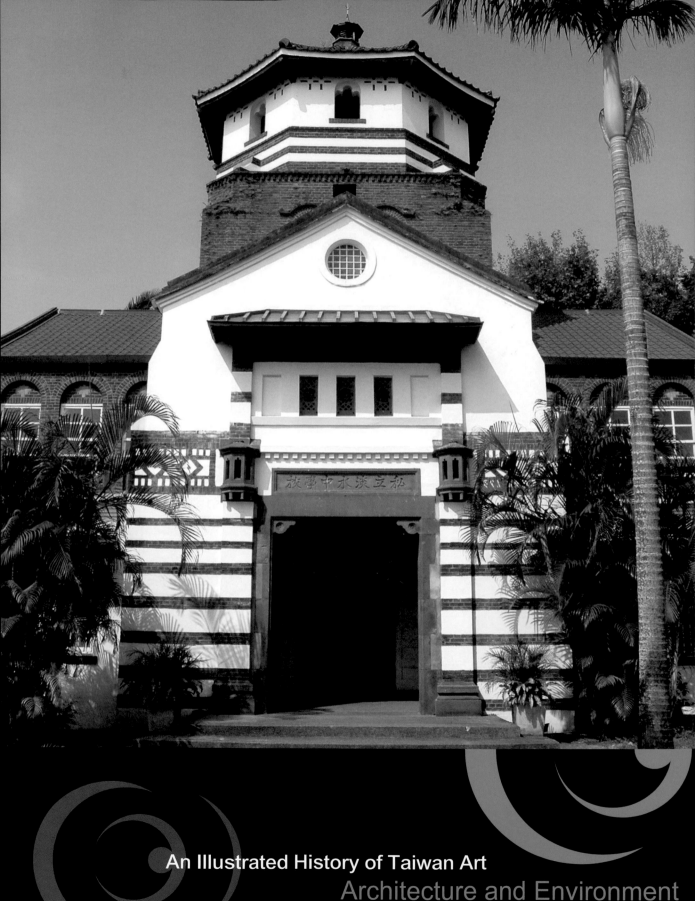

松立淡水中學校

An Illustrated History of Taiwan Art
Architecture and Environment

建築與環境

建築是和生活息息相關的空間藝術；日治時期，由於殖民統治的用心，引進大批足以象徵帝國威權的新式建築，包括：歐式仿古、和洋折衷等。戰後在現代主義衝擊下，凸顯傳統語彙反而是避免被西潮掩蓋漠視的手段，因此台灣率先進入後現代的時代。

五、建築與環境

　　台灣近代美術的展開，是以一個具備強大政經實力為後盾的殖民政權為主導，首先在建築與都市的風貌上，開始產生一些巨大的改變。

　　治台初期的日本殖民政權，先是過渡性地使用一些前清遺留下來的建築，做為行政辦公的處所。1897年，成立「台北市區計畫委員會」，開始了各大城市「市區改正」的規畫，舊有城牆陸續遭到拆除，圓環取代城門成為城市的中軸。1898年，總督府設「土木課」（後改「土木局」）；1899年，公布《台灣下水道規劃》，以保障城市的衛生。1900年，發布《台灣家屋建築規劃》，一方面規範新建築必須經過核准，二方面，也授權政府可以拆除不良的舊有建築，台灣整體的城市景觀與建築風格因此迅速更替。各地除了陸續出現公園、廣場、圓環、官署、測候所、車站、醫院、派出所、學校等新式設施與建築外，也出現一些延續日本本土建築或衍生形式的神社、武德殿，以及經由一些年輕一代建築師以習自西方的建築手法所設計的建築形式。

　　日治初期的前十五年，陸續完成的建築，基本上都是結合日本傳統建築的木構技術，再於式樣上求取變化，以形塑出一種具有西方意象的建築模式，或可稱為「擬洋風」或「和

圖 5-1：
台中公園雙亭
（本單元圖片均由
傅朝卿提供）

圖 5-2：
台南地方法院

洋折衷式」建築；代表者，如：台南測候所（1898，今台南氣象站）、舊台南驛（1900，今台南火車站前身）、桃園驛（1901）、桃園廳舍（1904）、花蓮港廳舍（1907），以及台中公園的雙庭（1908）等。其中尤以台中公園雙庭（圖5-1）最具盛名，是當時台灣觀光的勝地。

台中公園雙亭是為慶祝台灣縱貫鐵路通車所建。這幢建築量體不大，但因兩個巨大的屋頂形成有趣的對映，尤其加上位於水上的襯景，深受喜愛。

1910 年代之後，「市區改正」政策已全面展開，新開拓的寬廣街道：三線道、六條通……，提供了巨大公共建築必要的空間和腹地，也促使大批日本建築技師的來台；這些人大都接受過西方建築專業的訓練，也成為日治時期台灣新式建築最重要的推手，包括：福田東吾、小野木孝治、野村一郎、荒木榮一、近藤十郎，以及最知名的長野宇平治、森山松之助等。他們懷抱滿腔熱血，加上大膽創意，為台灣日治時期建築史，創下了最為輝煌的成績。在這輝煌的 1910 年代裡，台灣日治時代最具經典性的三大建築陸續完成，包括：1912 年的台南地方法院（森山松之助設計）（圖5-2）、1915 年的台灣總督府博物館（今國立台灣博物館，野村一郎、荒木榮一設計）（圖5-3），及 1919 年的台灣總督府（今總統府，長野宇平治設計）（圖5-4）。

這些建築都有相當程度擷取西方歷史建築的養分，或受歐陸古典列柱式影響，加上高塔式建築，如：台南地方法院或總督府博物館；或是受英國維多利亞建築影響的紅磚建築自由古典式樣，如：台灣總督府；總之，都給人一種崇高、權威的強烈印象，這也是殖民政權宣示其統治權力的一種具體象徵。

1910 年代完成的其他代表性建築，尚有：1911 年的台南公會堂（今民權路的吳園藝文會館）、1912 年的台北賓館改建（原建於 1901 年）、1913 年的台中州廳和總督府專賣局（今公賣局）、1916 年的台南州廳（今國家文學館）和帝國大學病院（今台大醫院舊樓）等。

圖 5-3：日治時期的台灣總督府博物館今日景觀（今國立台灣博物館）

圖 5-4：日治時期台灣總督府（今總統府）

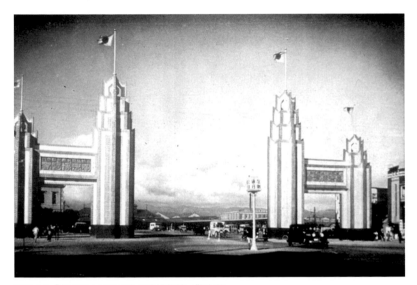

圖 5-5：「始政四十週年紀念台灣博物館」歡迎門

　　進入 1920 年代，這些以西方歷史式樣建築為典範的「型制期建築」，開始產生改變；尤其 1923 年（大正 12 年）日本關東大地震之後，對日本本土的建築思想產生革命性的影響。原本以磚石為主體的「型制」建築，在地震中大量被震毀，日本建築師開始檢討當代新建築的走向。適逢西方「現代建築」的興起，自由構成的概念與鋼筋混凝土的應用，一些仿羅馬式、簡化哥德式，或廣泛使用各種

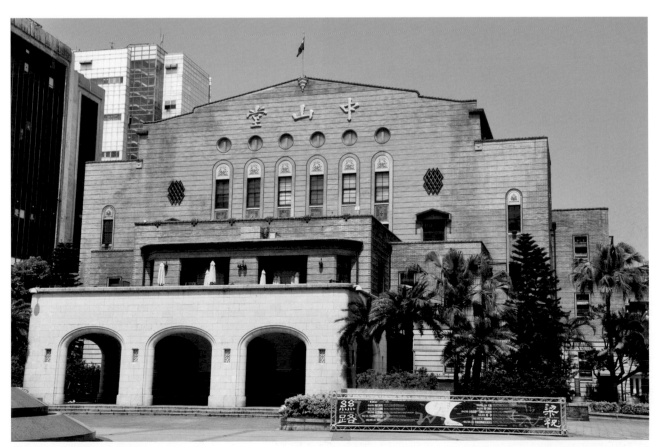

圖 5-6：台北公會堂（今中山堂）

地域文化元素的「異風式樣」（exotic characteristics），成為這個轉型期最具代表性的建築樣式，如：台北帝國大學（今台大）文學部（1928）和圖書館（1929）、台北高等學校本館（1928，今台灣師大行政大樓）和講堂（1929）、台南第二中學（今一中）講堂（1931），以及台北信用組合（1927，今合作金庫）、台北放送局（1930，今公園路燈管理處），和稍後的許多銀行；基本上，即以學校和銀行為主要類型。

　　1920年代，在建築的樣式上，是一個反省、檢討、試探的階段，也是一個現代式樣建築即將來臨的準備期；而1920年《台灣青年》的創刊、1921年「台灣文化協會」的成立、「台灣議會設置請願運動」的發起，台灣社會正處在一個激變的年代。井手薰等人的「台灣建築會」也在此時創立，並發行《台灣建築會誌》（1930）；井手薰因主掌總督府官房營繕課，對1930年代現代主義傾向建築在台灣的產生，尤具主導、推動的力量。

　　1935年的「始政四十週年紀念台灣博覽會」，是各式現代主義傾向建築的一次總展現，包括歡迎門、大門、滿州館、陸橋、興業館、電氣館等。其實「始政四十週年紀念台灣博覽會」，基本上是模擬1925年巴黎「藝術裝飾博覽會」的建築風格，也是帶著強烈的「藝術裝飾樣式」（art deco）。這類建築通常具有強烈的線性、硬邊及切角的構成；同

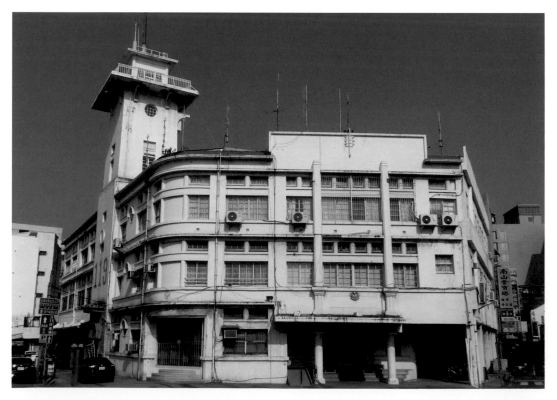

圖5-7：台南合同廳舍

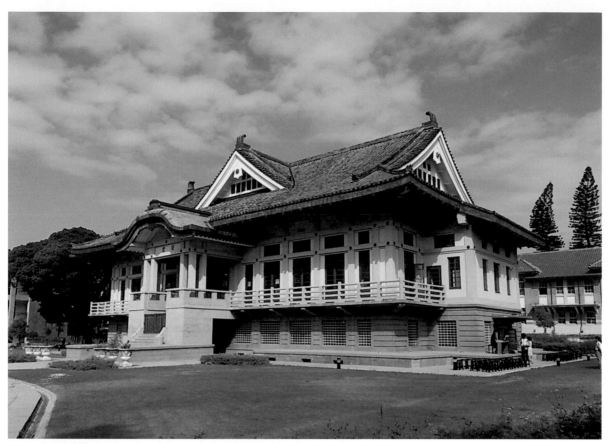

圖 5-8：台南武德殿

圖 5-9：高雄市役所

時，在立面、門飾與窗飾上，大量運用階狀和退縮的手法，「始政四十週年紀念台灣博物館」的歡迎門（圖5-5）正是典型的例子。而出自井手薫之手的台北公會堂（1937，今台北中山堂）（圖5-6），也是藝術裝飾式樣建築的典型代表。

台北公會堂是一座複雜的量體組合，在動線分明的原則下，設置了多個出入口，具有防災及機能分劃的作用。在規模上，具有二千個座位的大型集會堂，可供音樂、戲劇的演出；屋頂平台設天文觀測站，又有五百人的大食堂，以及畫展的空間，因此日治時期的台、府展，經常在此舉行，戰後也做為國民大會開會的場所。而在造形語彙上，既有中國式琉璃瓦與斗拱、雀替，又有大山牆的正立面，可説集多種文化特徵於一爐，是日治時期台灣最大的集會場所。

藝術裝飾式樣建築或許距離真正的現代主義建築還有一段距離，卻是台灣建築邁入現代化的重要過程。終日治時期，最具現代主義傾向的建築，應可以1938年的台南合同廳舍（今台南市消防局第二分局）（圖5-7）為代表。這些「現代主義」建築，遵循簡潔、無裝飾的原型，在造形上也具反歷史、反對稱、反厚重的特性，強調機能性與開放性的考量。

上圖‧圖5-10：
淡水長老教會中學本館（八角樓）

下圖‧圖5-11：
新營劉宅

1930年代，尤其是1937年之後，由於對華戰爭的展開，日本殖民政權開始推動皇民化運動，也將長期以來存在於建築學界中的「國粹主義」與「國際主義」論辯推向極端，於是出現了一批帶有強烈民族意識型態色彩的新建築；同時，由於「南進政策」的影響，這類建築大都出現在南台灣，代表者如：台南武德殿（1936，今忠義國小內）（圖5-8）、高雄市役所（1938，今高雄歷史博物館）（圖5-9），以及高雄驛（1941，原高雄火車站舊站）等。

高雄市役所與高雄驛均屬「帝冠式樣」建築。所謂「帝冠式樣」建築，乃是源自日本建築師下田菊太郎在大正年間，對日本國會議事堂競圖所提出的作品概念。這種建築主張

圖 5-12：大溪街屋

以日本傳統的屋頂形式，尤其是宮殿式屋頂，併合西方古典式樣的屋身和基礎。因此，高雄市役所的中央塔樓就是以日本式的四角攢尖頂，搭配頂尖寶瓶及屋簷鋼筋混凝土仿木構架之斗口元素，再加上建築兩端較小的四角攢尖頂，形成一種外觀上的日本古典建築意象，也就像三頂「帝冠」的屋頂；而在室內的中央門廳，柱子則是日本傳統木構架與西方柱式的混合體，尤其柱頭的部分，是東方的雀替與西方葉飾的結合。同樣的手法，也可見於高雄驛。這種帶著強烈民族意識，尤其是軍國主義色彩的建築式樣，後來就隨著「大東亞主義」的擴張，傳往其他占領區，即稱「興亞式樣」建築。

進入 1940 年代，由於戰爭的加遽，軍國主義思想抬頭，官方的主要建築，集中在神社的興建，如 1940 年改建完成的台中神社及 1942 年完工的台北大直「台灣護國神社」（今圓山忠烈祠祉）；1944 年，「台灣護國社」又擴大整修為「台灣神宮」。不過此時，日本殖民政權也隨著這些神社、神宮的完工、擴建，已經走向歷史的盡頭。倒是 1944 年年初，台南高等工業學校建築科的設立，為戰後台灣建築人材的培育，奠下了重要的基礎。

日治時期，在殖民政府主導的官方建築之外，教會及民間富戶的建築，也有一些可觀之處，如：充分發揮宗教建築本土化特色的台南神學校（1903）、彰化基督長老教會（1908），以及台灣長老教會淡水中學校本館（1925，今淡水中學八角樓）(圖5-10) 等，以及 1910 年興建的新營劉宅洋房建築(圖5-11)、1928 年屏東南州七塊古厝群中結合中西於一爐的張家旭昇古厝，和湖口、三峽、草屯、大溪(圖5-12) 及台北迪化街等具巴洛克或洛可

可形式，結合本地裝飾圖樣的街屋、店面等，均具特色。

　　1945 年年底戰爭結束，台灣的建築和都會景觀也進入由另一個政權主導的時代。

　　首先，來自中國大陸的國民政府，在基本保留日治建築、局部去除日治符號、標徽的原則下，首先在街區、道路的名稱上，大幅修改，中山路、中正路，成為所有都會最重要街道的共同名稱。其次，在淪喪中國大陸的補償心態下，將首善之區的台北市，套入了整個中國地圖的概念，於是在橫向的民族、民權、民生、南京，及忠孝、仁愛、信義、和平，以及直向的中山、建國、復興、光復等主要架構下，東有南京、杭州、徐州，西有承德、酒泉、敦煌、庫倫、寧夏，南有重慶、長沙、衡陽、南昌、福州、廈門、廣州、南海，北有青島、長春、龍江、合江、松江、錦州、吉林……；整個台北成為一個「想像中國」的投射。而

上圖・圖 5-13
成大圖書館

下圖・圖 5-14
成大新文學院
（今中文系系館）

一些僅存的城樓，原本南方建築式樣的屋頂，也在「想像北方中原」的意識型態主導下，陸續被改變成北式建築的造形。而「中國意識」的介入，在日後官方建築的營造上，都呈顯主導性的影響，如：金門莒光樓（1952）、故宮博物院（1965）、陽明山中山樓（1965）等。

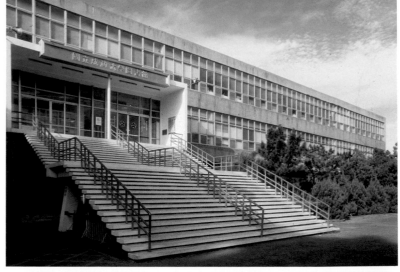

　　戰後初期的國民政府，一方面基於準備隨時反攻大陸的心態，二方面也限於經濟困難、克難建國的現實條件下，並沒能展開太多大規模的建築規畫。倒是 1950 年韓戰爆發後，美國為了鞏固在東亞的勢力，1951 年起，展開對台灣經濟援助的計畫，每年約有一億美元的挹注，並派員前來輔導，或進行學術合作，直接推動了台灣現代主義建築的蓬勃發展。其中尤以當時的省立工學院（今國立成功大學）建築系為主要基地。

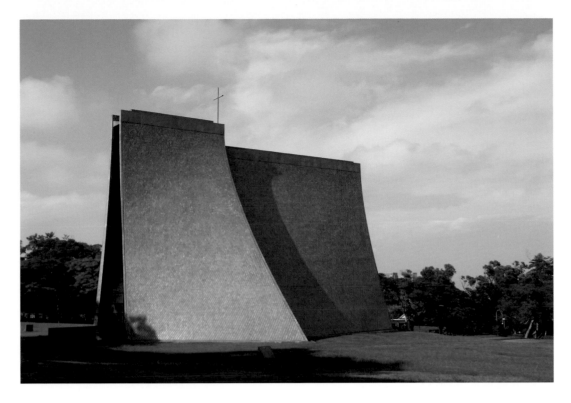

圖 5-15
東海大學路思義教堂

　　1953 年，美國普渡大學（Purdue University）開始派遣支援教授及顧問前來工學院，也帶來了國際式樣的建築風格，1957 年的成功大學圖書館（陳萬榮、吳梅興、王濟昌）（圖5-13）可為代表。整棟建築採非對稱的設計方式，形成一高一低的兩個主、次入口；同時引入新的工程技術，以較大跨距及懸臂樑的運用，將柱子內縮，使整個正立面可以大量開窗，形成一種具高度透明性的「空體」（volume）造形，是當時台灣建築的嶄新形式。（圖5-14）

　　與普渡大學支援成功大學的同時（1953），由基督教支持的東海大學也在台中建校，並邀請國際知名華裔建築師貝聿銘規畫校園，並在張肇康及陳其寬兩位建築師的協助下，設計其中的校舍，也都是屬於現代主義的建築風格。其中 1963 年完成的路思義教堂（圖5-15），尤為典範。這件建築，取材一雙合攏祈禱的手，以四片曲面，結合屋頂與牆面一體完成，形成一種崇高的意象；而這樣的造形，又頗具本地田間、海邊常見的竹寮造形趣味，兼具宗教與本土文化的意義，是戰後台灣最具特色的建築設計。

　　這種跨國性的建築設計，另有 1962 年的台南菁寮天主教堂（圖5-16）。這是由一位當時十九歲的德國年輕建築師波姆（Gottfried Böhm）所設計，在本地建築師楊嘉慶協助下完成。這件以三位一體概念，分由三個建築集合而成的教堂設計，也是取材民間草寮的造形發想，結合西方宗教建築的錐形尖塔（圖5-17）與本地門窗、家具而成。這位年輕人 1986 年竟成為普立茲克建築獎的得主，成為一代大師。

　　1970 年代之後，由於鄉土運動與古蹟保存運動的抬頭，一些結合傳統聚落或建築特色的新建築，成為當時的設計主流，漢光建築事所的漢寶德可謂此時期的重要代表，墾丁青年活動中心（1984）、澎湖青年活動中心（1984）（圖5-18）、新竹南園（1985）（圖5-19），都

是他的作品；充分採用地域傳統建築元素，而以現代的建築材料和手法加以完成。

　　1980 年代之後，新一波的現代主義重新來臨，由於這一波現代主義，融入了許多地區傳統文化和建築的思維，因此也被稱為「後現代主義」建築；其中可以 1983 年的台北市立美術館為代表 (圖5-20)。這也是一個美術館、博物館、文化中心如雨後春筍般抬頭的重要年代。(圖5-21)

　　台北市立美術館是由高而潘建築師設計，他採用中國傳統木構建築斗拱的造形，以橫直交錯的設計手法，形成一種多空間分隔的展場結構，單色的造形，給人一種簡潔、現代的意象，符合該館設置的目標。

　　李祖原也是擅於將中國傳統語彙加以放大、融入現代造形設計中的一位。如早期的作品「大安國宅」（1984）與「東王漢宮」（1985）的完成，一度成為台灣集合住宅大廈仿效的模式；而其後來代表作，包括：中台禪寺（2001）、101大樓（2004）(圖5-22)等，也都暗含著蓮花、竹節的象徵意象。(圖5-23、5-24)

　　1990 年代到 21 世紀，是台灣超高建築的競建時期；同時，由於高鐵站的興建，以及高雄世運場館的興建，台灣在地的建築師也已經站在和國際知名建築師同樣的舞台上競技。顯示台灣的建築藝術，不論在技術工法或設計意念上，都有了足以和世界一流建築師相抗衡的實力。

　　不過從 1990 年代之後，台灣的建築和景觀發展，也有幾個足以注意的發展：一是宜蘭現代民居「宜蘭厝」設計企畫案，在仰山文教基金會與宜蘭縣政府合作下，所形成的「寧靜的地景革命」；二是九二一地震後，校園重建所帶動新一代建築師的開放校園規畫設計風潮；三是城市更替所帶動的「閒置空間再利用」政策，以及民間「老屋欣力」行動的推廣。在在驅動台灣新世紀建築與景觀再造的新思維與新作法。

上圖・圖 5-16
菁寮天主堂

下圖・圖 5-17
冬山河公園

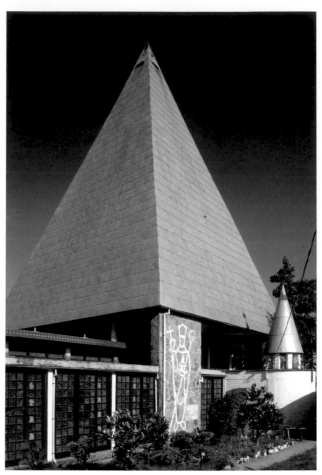

圖 5-18：澎湖青年活動中心

圖 5-19：新竹南園

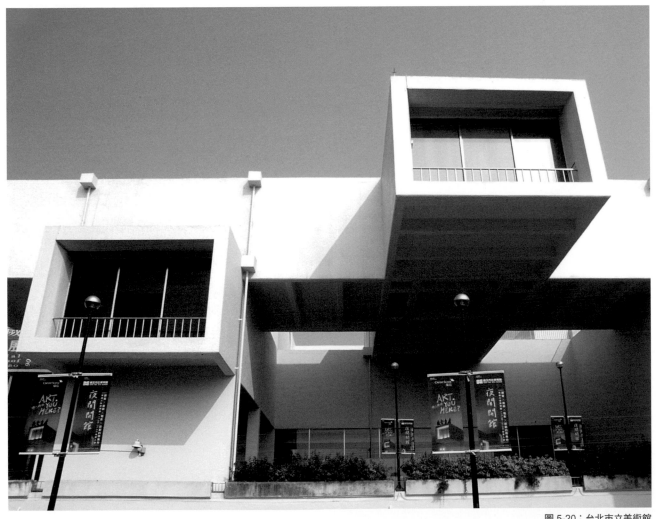

圖 5-20：台北市立美術館

圖 5-21：
二二八和平紀念碑

右上圖‧圖 5-22：台北 101 國際金融大樓
左下圖‧圖 5-23：台北宏國辦公大樓
右下圖‧圖 5-24：中正大學行政大樓

An Illustrated History of Taiwan Art

The Extension of Engraving

版圖擴張

做為傳播及實用的手段，版畫早在 17
世紀初期即以「海圖和地圖」的形式，
率先進入台灣。日治時期以後，流傳民
間的傳統木刻版畫，反而以較具美感訴
求的形式，成為藝術表現的一環。戰
後，不論在關懷社會弱勢族群的左翼木
刻或吸納西方觀念、技法的現代藝術運
動中，版畫都有相當突出的表現。

六、版圖擴張

版畫做為一種資訊傳播的工具，早在 17 世紀初的荷西時期，或 17 世紀後半葉的明鄭時期，就已傳入台灣；一如本套書第二冊《渡台讚歌》所述：前者以銅版畫的形式，留下了大批海圖、地圖、風俗圖，以及傳教、戰爭的圖像史料；後者則以曆書、年畫、民俗版畫，乃至番俗圖、台灣大小八景圖等木刻版畫，成為當時官民同享的一項視覺文化資產。

日治時期，傳統版畫，尤其民間木刻版畫，仍以紀實、宗教、生活等實用訴求，盛行於民間；直至日治後期的 1930、1940 年代，始有知名畫家投入版畫創作的行列，其中尤以為《媽祖》（圖6-1）、《民俗臺灣》等期刊繪作木刻版畫的日人立石鐵臣（1905-1980）最具代表性。

《媽祖》期刊，係由日籍詩人西川滿（1908-1999）於 1934 年 10 月創立，發行至 1938 年 3 月，主要以詩作發表為主，再邀請畫家為其繪作插圖或封面，內容多與台灣風情相關；事實上，不止《媽祖》詩刊，當時許多在台發表的詩集，尤其是西川滿的作品，也都搭配有版畫的作品。這些版畫或是台灣傳統民間版畫，或是當代畫家的新創之作，不一而足。

1941 年 7 月，又有由人類學、考古學權威金關丈夫（1897-1983）主編的《民俗臺灣》創刊；這是一本以民俗學為旨趣的日文刊物，特別著重在對台灣各種風土民情的調查與介紹。首期即有「臺灣民俗圖繪」的專輯發行，全由立石鐵臣以木刻版畫手法繪作插圖，搭配簡要的文字介紹，可謂日治時期創作類版畫的代表。其中〈飯店〉（圖6-2），描繪日治時期大稻埕永樂市場中櫛比鱗次的飲食店，圍著食攤而坐的多位食客，或是穿草鞋、或是著日

右頁上圖‧圖 6-4：
王麥稈　台北貯煤場
1946-7　木刻版畫

右頁中圖‧圖 6-5：
朱鳴岡　朱門外
1946　木刻版畫
22×18cm

右頁下圖‧圖 6-6：
劉崙　台灣高山族
1948　木刻版畫

左圖‧圖 6-1：
立石鐵臣
《媽祖》刊物封面
1936　木刻版畫

中圖‧圖 6-2：
立石鐵臣　飯店
1941　木刻版畫

右圖‧圖 6-3：
宮田彌太郎為西川滿
創作的藏書票
城門　約 1920
木刻版畫

式布襪、或是光腳，有的還將一隻腳跨立到長椅上，顯露出勞動者特殊的坐相；而食攤上，擺滿了各式各樣的食物：豬腳、烤鴨、冬粉、魚丸、肉羹等，十分豐富，深具藝術表現的特質，完全跳脫傳統版印制式的題材與構成。立石鐵臣在《民俗臺灣》上的版印創作，包括封面設計，總計超過一百多幅，是日治時期最具代表性的版畫創作者。這個期刊一直發行到 1945 年年初才因戰爭轉遽而停止。

日治時期，台灣創作版畫的另一發展，即「藏書票」的出現。先是 1932 年，有任職台灣殖產局山林課的日人緒方吾一郎，以「悟郎」筆名，在當時《臺灣山林會報》發表〈在日本的藏書票〉一文，乃台灣藏書票最早的介紹文獻。隔年（1933）「臺灣愛書會」成立，發行《愛書》會刊，其創刊號中，亦有〈書物漫談〉一文，論及「藏書票」的製作與欣賞。藏書票的製作也於此時逐漸形成風氣，前提西川滿者，尤為此風氣推廣的靈魂人物；其本人亦力邀諸多知名畫家為其愛書或詩集繪作專用的藏書票，宮田彌太郎（1906-1968）（圖6-3）即其中知名者，也是屬於木刻版畫的形式。

1945 年年尾，台灣政權轉換，在台日人先後離台。此時，另有大批中國版畫家陸續來台。這些版畫家深受魯迅（1881-1936）「一八藝社」新興木刻版畫影響，深切關懷中下階層庶民生活及原住民風光；前者以王麥桿（1921-2002）、朱鳴岡（1915-2013）為代表。王麥桿的〈台北貯煤場〉（圖6-4），以寬宏的構圖取景，描繪煤礦

圖 6-7：
黃榮燦　台灣事件
1947　木刻版畫
14×18.3cm

圖 6-8：
方向　木刻版畫作
品，上排左起〈三軍
將士〉、〈同志們前
進！〉、〈學習〉、
〈革命伙伴〉，下
排左起〈慈母手中
線〉、〈反攻〉等作。

圖 6-9：陳其茂　春牛圖　木刻版畫　15.2×17cm　　　　圖 6-10：陳其茂　牧之一　木刻版畫　15×20cm

圖 6-11：
楊英風　後台
1952　木刻版畫
48×56cm

工人辛勞工作的景象；畫面左下方還有未成年的小男孩拿著掃帚協助工作，黑白對比之間，充滿生動的力量。朱鳴岡的「台灣生活組曲」（1946），則是這些來台木刻版畫家作品中，最具系統的一批。朱氏以規整、俐落的刀法，表現出戰後台灣人民生活的困頓與無奈；〈朱門外〉（圖6-5）一作，強烈的貧富差距，失業的男子，帶著小孩無奈地呆坐在富貴人家（以精緻的鍛造欄杆為象徵）的圍牆外，可能是等待為人幫傭的妻子下工，帶回微薄的收入？也可能是在等待人家施捨的食物？

原住民的生活，相對地帶著一種較為浪漫的愉悅，如：劉崙（1913-2013）的〈台灣高山族〉（圖6-6），畫出兩個頭頂著食物的原住民婦女，帶著小孩、小狗返家的情景。似乎相對於戰後漢人社會嚴重的物力缺乏，大自然反而提供了這些原住民較為豐足自適的生活所需。

1947 年，「二二八事件」爆發後，這些大陸來台左翼版畫家紛紛逃離台灣；當時任教省立台灣師院（今國立台灣師大）的黃榮燦（1916-1952），以「力軍」之名，發表〈台灣事件〉（又名〈恐怖的檢查〉）（圖6-7）一作在香港，揭發「二二八事件」軍警槍殺婦人的血腥場面。未久，黃氏便以匪諜嫌疑遭到槍決。

隨著「二二八事件」發生，國共在中國大陸的鬥爭也轉趨激烈。1949 年 5 月，台灣警備司令部宣布全台進入戒嚴；年底，國民政府全面遷台，進入「中華民國在台灣」的時代。

在中國大陸遭逢人心一夕赤化的中國國民
黨，痛定思痛，成立中央改造委員會，正式
將「文藝工作」列入政綱，並以「文藝到軍
中去」為號召，展開「反共抗俄」的「戰鬥
文藝」運動。歌頌農村、鼓勵生產，強調戰
鬥、鞏固領導中心，成為當時文藝創作的
最高指導原則。版畫在此政策中，是尤為便
捷、有力的媒介。（圖6-8）

即使在政策強力指導，乃至控制的情形
下，仍有一些頗具表現特色的作家與作品，
陳其茂（1926-2005）（圖6-9、6-10）可為代表。
其作品，深受北歐版畫的影響，呈現一種森
林詩意的寧靜，以台灣農村為題材的作品，也對日後新一代的年輕版畫家產生影響。

而當時任職農復會《豐年》雜誌的楊英風，更有許多貼近鄉土生活的版畫創作，如〈後
台〉（1951）（圖6-11）即以細膩寫實的手法，表達野台戲後台演員忙碌化妝及孩童好奇圍觀
的有趣場景。

從大陸來台的版畫家，大部分服務軍中，成為戰鬥文藝最重要的主力；但亦有一部分
人進入學校教書，尤其是當時的師範學校，也就培養了一批投入版畫創作的本地青年，成
為日後重要的版畫工作者，台南師範（今國立台南大學）畢業的林智信（1936-）（圖6-12、6-13），
就是具代表性的一位。林智信從早期的單色木刻版畫出發，後來走向套色木刻版畫，甚至
一度使用橡膠版，以農村生活為題材，做出相當具有台灣鄉土特色的作品。而與他約略同
時的，另有同為南師畢業的潘元石（1936-），及屏東師範的陳國展（1937-），和台中師
範的倪朝龍（1940-）（圖6-14）等人。

1950 年代末期，韓戰結束、《台美協防條約》訂定與生效，台灣逐漸脫離自大陸戰敗
撤離的陰影，開始接受西方較先進的藝術思潮，「現代繪畫」的觀念也開始衝擊傳統寫實
版畫的創作。尤其 1957 年年初「美國版畫展」，以及 1958 年「中美現代版畫展」在台北
的推出，更激化了許多年輕藝術家求新求變的心情。1959 年「現代版畫會」的成立，正是
一個重要的指標；創始成員的江漢東（1926-2009）（圖6-15）、秦松（1932-2007）（圖6-16）、
李錫奇（圖6-17、6-18、6-19），及較年長的陳庭詩（圖6-20、6-21）、楊英風（圖6-22、6-23、6-24）等，都在版

圖 6-12：
林智信　春牧
1979　木刻版畫
68×59.5cm

右頁上圖・圖 6-13：
林智信　鳳梨之鄉
1976　木刻版畫
66.5×86cm

右頁下圖・圖 6-14：
倪朝龍　豐收
1988　木刻版畫
60×82.5cm

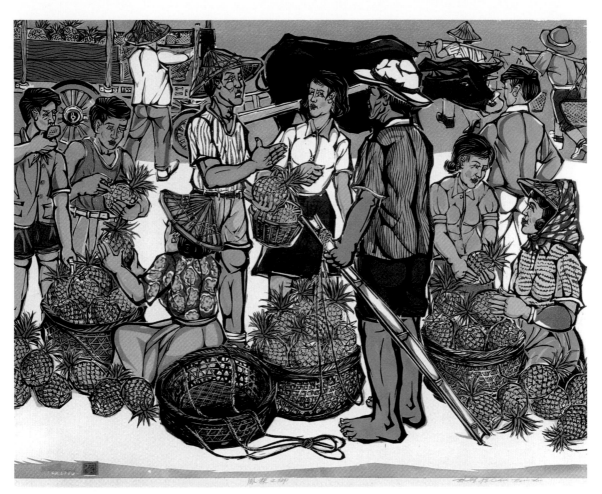

風鼓之間

AP（珍金樹）　　　豐收　　　　　　　　　　　1988.1

畫創作的現代表現上，提出令人耳目一新的風格。該畫會日後又加入原屬「東方畫會」的
吳昊（圖6-25）、朱為白（1929-）（圖6-26）等，成為台灣版畫創作現代化的第一波先鋒。

　　江漢東、吳昊、朱為白的現代版畫創作，基本上都是取材童年生活記憶，以民間素材
加以現代的變形，鄉野中帶著一些稚拙的童趣。楊英風則自原本的寫實中，進行多種不同
風格的嘗試，從帶著鄉土趣味的變形，到完全抽象的造形；手法上，也從傳統的木雕版，
走向紙版或銅版的嘗試，即使到了 1980 年代，仍有雷射絹印版畫的創作。倒是年紀更長的
陳庭詩，乃 1946 年 10 月即來台的大陸版畫家之一，因幼年失聰，而取筆名「耳氏」；原
本寫實的風格，在短暫的表現主義變形階段後，便走入完全抽象的造形表現，以台灣特產

右圖‧圖 6-15：
江漢東　親情
1967　木刻版畫
41×27cm
台北市立美術館藏

右圖‧圖 6-16：
秦松　禪立　1963
木刻版畫
92×28.5cm

圖 6-17：
李錫奇
降落傘系列之一
1964　拓印版畫
52×77cm

圖 6-18：
李錫奇　本位之六
1969　複合媒材
45×450cm

圖 6-19：
李錫奇　冰河之旅
1980　絹印
36×51cm

的甘蔗板創作出尺幅巨大、形簡意深，猶
如大塊推移、天籟靜寂的傑偉風格，是戰
後台灣版畫創作中的重要巨構。

　　至於較年輕的秦松、李錫奇，也都有
相當傑出的表現。秦松以帶著符號性的墨
線結構，採直幅長軸的形式，意圖在中西文化間取得融和。而來自金門的李錫奇，則一路
從帶著建築結構趣味的最初風格，走過用降落傘布拓印，深具爆發力量的單張版印，到帶
著時間推移概念的方圓本位系列，以及以絹印柔美色彩印成、充滿文學感性氣息的「月之
祭」，和取自飄帶、線香、書法意象的「時光行」、「向懷素致敬」等系列，為他贏得了「畫
壇變調鳥」的雅稱。

　　「現代版畫會」的成立與倡導，相當程度地終結了自 1930 年代以來中國大陸「新興木
刻版畫運動」所帶來的影響；許多原本以傳統寫實風格從事木刻版印的藝術家，也都開始
調整思維，嘗試新的創作技法與風格，陳庭詩只是其中最顯著的例子。

圖 6-20：
陳庭詩　畫與夜 #100
1985　甘蔗版畫
109×327cm

左圖・圖 6-21：
陳庭詩　驟雨（陣雨）
1959　木刻版畫
60.5×40cm

右上圖・圖 6-22：
楊英風　伴侶
1957　木刻版畫
29.5×40cm

右下圖・圖 6-23：
楊英風　面紗（五）
1980　雷射版畫

圖 6-24：
楊英風　雛鳳
1959　甘蔗版畫
60×46cm

1970 年 3 月，版畫界人士發起成立「中華民國版畫學會」，對版畫創作的獨立地位，具有宣揚及倡導的意義。不過，這個時期的「現代版畫」創作，仍是一種各自探討，乃至「土法煉鋼」式的摸索時期，版種有限，也缺乏學理基礎。這種現象，要俟 1973 年廖修平（1936-）（圖 6-27、6-28、6-29）應邀返台任教，才有了結構性的改變。

廖修平是台北市人，1959 年台灣師大美術系畢業後，先後留學日本、法國，先是專研油畫，旁及版畫，後進巴黎十七版畫室學習，受教於海特（Hayter）教授，才全力投身版畫研究，並在 1968 年轉往美國紐約普特拉版畫中心擔任助教。和廖修平同時研習版畫者，另有陳景容（1934-）及謝里法（1938-）等人，均以金屬版畫為主要。

1976 年廖修平應母校國立台灣師大邀請返台，以三年時間，在台灣南北各地指導、示範各種版畫製作，帶動許多年輕人及成名畫家的投入學習。1974 年，出版《版畫藝術》一書，完整介紹西方各式現代版畫技巧，並由學生組成「十青版畫會」，成為台灣現代版畫的生力軍，也影響到之後台灣版畫的發展。

圖 6-25：
吳昊　馬上嬉戲
1973　木刻版畫
68×103cm
國立台灣美術館藏

右圖・圖6-26：
朱為白　二牛圖
1970　木刻版畫
116.5×57.5cm
國立台灣美術館藏

右圖・圖6-27：
廖修平　園中雅聚 #9
1992　混合版畫
54×81cm

　　廖修平的作品，版型多元，技巧多樣，造形細膩、用色典雅，多採取生活中的各種物品
為語彙，包括：廟宇、紙錢上的圖案，或杯子、瓶子，乃至各種模型人等物品為語彙，給人
一種典麗、優雅的感受。學生中具成就者極多，作品也各富特色，如：在國內外各項版畫競
賽中多次獲獎的龔智明（1944-）（圖6-30）、劉洋哲（1944-）（圖6-31）、鐘有輝（1946-）（圖6-32）、
楊成愿（1947-）、沈金源（1947-）（圖6-33）、董振平（1948-）（圖6-34）、黃世團（1951-）（圖6-35）、
劉自明（1954-）、楊明迭（1955-）（圖6-36）、林雪卿（1955-）（圖6-37）等，均發揮多種版型
混合運用的複雜版印手法，風格多所開拓。

　　也是在廖修平的推動下，文建會（後改文化部）也自1983年起推動辦理「中華民國
國際版畫雙年展」，隔年（1984）起，又辦理「版印年畫」的徵畫活動；除吸引大批年
輕版畫創作人才的投入，一些資深的傳統版畫家，亦開始嘗試各種新風格與新技法的探

左圖・圖6-28：
廖修平　生活
1974　浮雕版畫
122×122cm

右圖・圖6-29：
廖修平　木頭人
1986　絹印版畫
45×61cm

左圖・圖6-30：
龔智明
貝殼靜止之時空
1988 混合版畫
44×59cm

右上圖・圖6-31：
劉洋哲 弦音記憶
1983 混合版畫
61×40cm

右下圖・圖6-32：
鐘有輝 窗2863
1986 混合版畫
58×40.5cm

討，如：方向（1920-2003）^{（圖6-38）}、周瑛（1922-2011）^{（圖6-39）}均是。

1987年解嚴之後，當代藝術的表現，手法翻新、題材突破，版畫也成為其中部分畫家的重要手段，如：國立藝術學院（後改國立台北藝術大學）畢業的侯俊明（1963-），以版印佛經上圖下文的形式，創作的〈極樂圖懺〉^{（圖6-40）}，表現了「性」在當代生活中的各種面向，是以往未見的膽大風格。

而進入20世紀，許多以版畫做為創作媒材的新一代工作者，在畫面上表露更具個性化特色的表現，或蘊含超現實的想像，或藉助數位科技進行電腦版印工作的處理。^{（圖6-41、6-42、6-43、6-44、6-45）}

總之，版畫這項極具傳統的藝術形式，正隨著科技及觀念的演變，不斷地在版型、技法、風格上擴張、延展。

圖6-33：沈金源　記憶II　1985　併用版畫　37×50cm

圖 6-34：
董振平　奧秘
1983　石版畫
53×41cm

圖6-35：黃世團　日出　1991　紙版畫　58×80cm

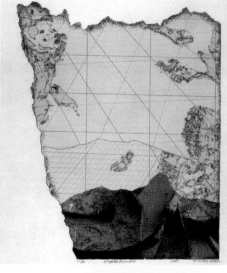

圖 6-36：
楊明迭
37 痕跡 NO.1
1991
絹印版畫
100×80.5cm

圖6-37：林雪卿　謎（六）　1989　混合版畫　43.5×47.8cm

圖 6-38：
方向
時光的痕跡
1985
混合版畫
53×38.5cm

圖 6-39：周瑛　作品 87-1　1987　混合版畫　110×144.5cm

圖 6-40：侯俊明　極樂圖懺　1992　木刻版畫　141×75cm×8

圖 6-41：蔡宏達　城間錯影　1992　金屬版畫　60.5×72cm

圖 6-43：張婷雅　吾游園之神怪具眼　2011　水印木刻版畫
40×51cm　台北市立美術館藏

圖 6-44：羅平和　喜上眉梢　1990　橡膠版畫　30×42cm

圖 6-45：蔡慧盈　擁抱（局部）　2009　數位版畫
106.7×121.9cm×3　國立台灣美術館藏

左圖・圖 6-42：李屏宜　培植實驗　2010　木刻版畫
76×112cm　國立台灣美術館藏

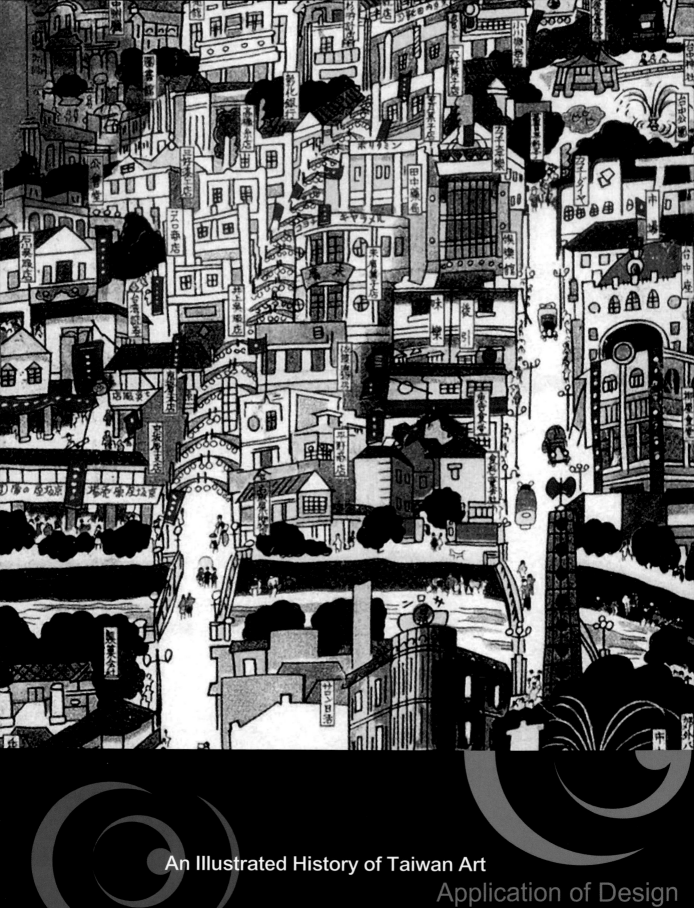

An Illustrated History of Taiwan Art

設計的延伸

設計的範疇極廣，即使就平面的美術設計而言，也是擴及生活的各個層面，包括：民間生活的年畫、紙馬錢、商標貼紙、書籍插圖，乃至隨著工商社會興起的各式廣告、海報、識別標誌等。而在全球化競爭的風潮中，尋找具有台灣識別標示的色彩和形式，更是新一代設計者的挑戰。

七、設計的延伸

　　「設計」概念的形成，因「設計」一詞的界定，而難有一致的說法；從最廣義的定義而言，凡具清楚目標的計畫，包括各個步驟的確立、編排，以求目標的達成者，都可以稱為「設計」；因此，冷戰時期的台灣，才有「光復大陸設計委員會」的成立。

　　即使從視覺藝術的範疇言，設計可以大到一個城市、一座建築，叫做「都市設計」、「建築設計」；也可以小至一張桌子、一個圖案，稱作「工藝設計」或「平面設計」。

　　本文指涉的「設計」，大抵以美術造形為基礎，應用於實際生活上的各種平面表現，或可稱為「美術設計」。美術設計的概念，自然也和許多平面表現聯結在一起，包括台灣社會早期生活所用的各種版印成品，如：年畫、紙馬錢、商品標籤、書籍插圖等。這些工作，除了雕版、印刷的工匠之外，當然需要有「會畫畫」的人來提供圖稿。但隨著工商社會的逐漸形成，一方面這類「設計」的產品，需求量逐漸擴大、樣貌逐漸多樣化；二方面從事這類「提供圖稿」的人士，也逐漸專業化且體制化；這樣的情況，在台灣，到底還是以日治時期為起點。

　　隨著近代社會的來臨，日治初期的學校教育取代傳統的私塾，開始在課程中出現「圖畫」的名稱。「圖畫」的教學內容和主旨，依當時的〈總督府公學校修正規則〉所述：「圖畫是養成一般形體的觀察力與正確的描繪能力，並兼具涵養美感為主旨……。圖畫科之內容為臨畫、寫生畫、考案畫……。依據各地方情況可加課幾何畫……。」而做為培養公學校師資的〈師範學校規則〉，更明白指出：「圖畫科為養成物體的精密觀察能力與正確自由的描寫能力，且習得公學校的圖畫教授方法，並兼具涵養美感與設計能力；圖畫科之內容以寫生為主，加授臨畫、考案畫、黑板畫、幾何畫與教授法。」除「設計」一詞被明確提出外，考案畫、黑板畫、幾何畫等，也都和所謂的「設計能力」有關。

　　日治初期台灣社會的各式設計，尤其

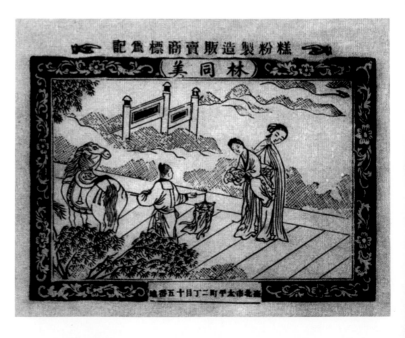

圖 7-1：
林同美（糕粉）
1900 年代
標籤

是商業設計，基本上來自兩個系統，一為延續台灣本土原有的版印手法，如：製造販賣糕粉的〈林同美〉（1900 年代）（圖7-1），以及〈台南名產國姓爺饅頭〉（1911）（圖7-2），乃至延續至 1930 年代的套色〈臺灣爆竹煙火〉（圖7-3）等商標形式；另一則為由日本引進、較具西方寫實手法的大型彩色海報，如：臺灣製糖會社的〈富士印角砂糖〉（1901）（圖7-4），和台灣茶葉公會的〈台灣紅茶、烏龍茶〉（1932）（圖7-5），以及台灣草帽外銷同業聯合會的〈台灣帽子，這個亞細亞之帽子〉（1940）（圖7-6）等。

介於這兩大類型之間，衍生出許多不同風格的商標設計及包裝設計，產品內容則以本地特產及各類菸酒為最大宗。（圖7-7、7-8、7-9、7-10、7-11、7-12）

除了這些較具商業性的公私商業設計外，台灣日治時期的美術設計，還有幾個重要的區塊，值得留意。

一是由殖民政府主導的大量「繪葉書」（圖7-13、7-14、7-15），即圖畫明信片。這些繪葉書的內容，主要以介紹台灣特殊的風土民情讓內地的日本人士了解為目的，兼具觀光推廣與殖民地政策宣傳的功能。繪葉書的設計，除部分是直接採取名家繪畫作品或實景照片外，大都是結合一些具地方文化特徵的圖案和照片。

二是總督府主辦的各式博覽會的大型海報，如：1916 年的〈臺灣勸業共進會〉（圖7-16）、

左圖·圖7-2：
台南名產國姓爺饅頭
1911　標籤

中圖·圖7-3：
臺灣爆竹煙火
1930 年代　標籤

右圖·圖7-4：
臺灣製糖株式會社
富士印角砂糖
1901　海報

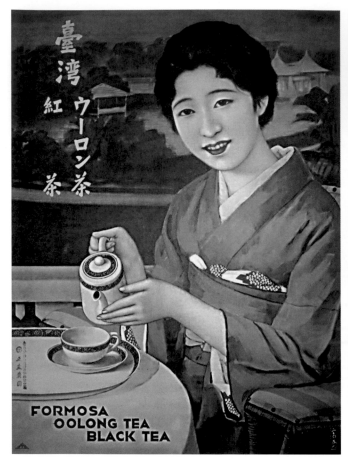
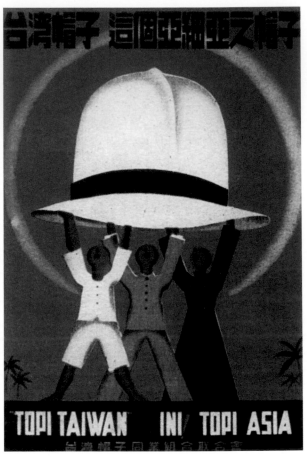

1931 年的〈高雄港勢展覽會〉（圖 7-17），以及最具代表性的台灣始政四十年的〈台灣博覽會〉（1935）（圖 7-18）等。這些海報，明顯地加強了畫面美感的突顯，以及設計者個人風格的映現。

　　三是當時大量出現的各式出版品的封面。如：大正年間發行的《新臺灣》（1916）（圖 7-19）、兒童讀物的《學友》雜誌（1919）（圖 7-20），以及 1941 年以去背攝影結合文字設計而成的《民俗台灣》創刊號（圖 7-21）等；另還有大批和旅行相關的各種「案內」封面。（圖 7-22）

　　日治時期台灣畫家參與各項美術設計工作的案例頗多，其中尤以顏水龍最具代表性；他為「壽毛加牙粉」公司所繪製的一批海報及廣告設計（圖 7-23、7-24），兼具強烈的視覺效果與幽默的文案，是日治時期頗具特色的美術設計作品。

　　從設計的風格論，日治中、後期的 1930 年代以後，也有一些西方現代藝術的觀念或較活潑的圖繪手法，開始出現在各式設計的作品中，如：純粹以線條構成的《臺灣遞信協會雜誌》封面（1932）（圖 7-25），和《台灣公論》1 卷 12 號封底以插畫手法表現的〈台中市宣

左圖・圖 7-5：
臺灣茶葉公會
台灣紅茶、烏龍茶
1932　海報

右圖・圖 7-6：
台灣帽子同業外銷
聯合會
台灣帽子，這個亞
細亞之帽子
1940　海報

圖 7-7：榮丸清酒　1910 年代　標籤　　　　　　圖 7-8：黃菊清酒　1910　標籤

圖 7-9：新竹白粉　1930 年代　　圖 7-10：利蜜餞　1930 年代　標籤　圖 7-11：張盛和醬油　1910 年代　標籤
白粉包裝

圖 7-12：隼　1943　香菸包裝　　圖 7-13：台灣總督府始政第　　圖 7-14：台灣總督府始政第二十週年紀念　1915　繪葉書
　　　　　　　　　　　　　　　十週年紀念　1905　繪葉書

圖 7-15：
臺灣總督府始政第二十三週年紀念
1918 繪葉書

右頁左上圖‧圖 7-23：
顏水龍 壽毛加牙粉
（有此一說：人有百百種，牙齒有
百百種，而牙粉也有百百種）
1933-40 廣告

右頁右上圖‧圖 7-24：
顏水龍 壽毛加牙粉 1934
廣告海報

右頁左下圖‧圖 7-25：
《臺灣遞信協會雜誌》封面
1932

右頁右下圖‧圖 7-26：
《台灣公論》1 卷 12 號封底
1936

圖 7-16：臺灣勸業共進會 1916 海報

圖 7-17：高雄港勢展覽會 1931 海報

圖 7-18：台灣博覽會 1935 海報

圖 7-19：《新臺灣》封面 1916

圖 7-20：《學友》封面 1919

圖 7-21：《民俗台灣》創刊號封面 1941

圖 7-22：總督府交通局鐵
道部 1927 年發行《台東線
案內》封面

圖7-27：愛國獎券，第1期 1950　上圖·圖7-28：愛國獎券，第1171期 1987　圖7-30、7-31：中華民國郵票
下圖·圖7-29：愛國獎券，第282期 1962

傳畫〉（1936）（圖7-26）等，都標示著一種新設計思維的來臨。

　　1945年，中華民國取代日本殖民政府成為台灣新政權，展現在美術設計上的作為，首先就是「愛國獎券」及「中華民國郵票」的發行。

　　第一期的「愛國獎券」發行於1950年4月11日（圖7-27），最後一期則在1987年年底（圖7-28），前後卅七年又九個月，總計一千一百七十一期。「愛國獎券」的版面設計，前後歷經幾個不同的階段，但最大的改變是以1962年2月的282期為分野（圖7-29）；此前是有價票券式的直式風格；以後則是由名畫家梁又銘繪作〈廿四孝故事〉插圖為開端，改成橫式設計。此後並分由不同畫家繪作圖面，其中尤以屏東出生的林幸雄（1943-）最具代表，由1971年畫到1987年，前後十七年。

　　愛國獎券的內容，以歷史故事為最多數，直至1985年10月的第1108期，始轉為和國家建設、台灣風光、故宮國寶、國劇臉譜、體育運動等有關的多樣主題。綜觀其內容和形式變化，正是一部台灣社會經濟發展史的縮影。

　　比愛國獎券更具政治意涵的，是「中華民國郵票」的設計（圖7-30、7-31）。中華民國政府於1949年遷台後，迅速恢復郵政系統並以持續發行郵票的方式，和對岸的中共政權展開長期的國際宣傳戰。之後，郵票更成為台灣發展觀光的重要推手，1958年發行的「台灣昆蟲」與「台灣花卉」，是拓展觀光、形構台灣形象的重要起點。

　　不過整體而言，建構國家認同與鞏固領導中心的政治意圖，仍是郵票設計、發行最主要的考量，早期最具代表性的圖案是象徵毋忘在莒的金門莒光樓。之後則是諸多配合蔣介石就職總統及誕辰所發行的紀念郵票，版型之大、流通之廣，成為強人政權的

圖 7-32
楊英風 《豐年》封面
1957

歷史明證。

　　戰後台灣美術設計的發展，楊英風也是重要的參與者。1951年至1961年間，他任職農復會轄下的《豐年》雜誌（圖7-32），擔任美術編輯；一手包辦從封面設計、刊頭設計，到插畫、漫畫等美工工作，留下大批作品，也成為台灣戰後初期最重要的美術設計工作者。他嘗試各種手法的設計行動，其中尤以剪紙、紙雕等傳統工藝技巧轉化而成的設計風格，更影響了許多後來的年輕設計家。1962年，楊英風辭去《豐年》美編工作的第二年，台灣的經濟已經積累出一定的能量，正邁入一個工商初興的階段；楊英風和一群從事美術設計的同道，包括：王超光、蕭松根、林振福、簡錫圭、華民、秦凱、郭萬春等人，共組「中華民國美術設計協會」，為台灣美術設計品質的提升和學術化、現代化，進行催生、推動的工作；無形中也為當時正在起飛的台灣工商業，大大地推上了一把，對這些產品的升級和企業形象的建立，提供了最直接且巨大的貢獻。（圖7-33、7-34、7-35）

　　事實上早在1950年代末期，台灣社會在韓戰結束（1953）、《中（台）美協防條約》簽定（1954）、生效（1955）之後，已逐漸進入一個穩定發展的階段。現代藝術運動最重要的幾個代表團體：東方畫會、五月畫會、現代版畫會，都在1957、1958年間相繼成立。位於板橋的國立藝專（今國立台灣藝術大學），也在1957年成立「美工科」，培養美術工藝設計人才。1961年，「中國生產力及貿易中心」（CPTC），基於工商發展的需求，聘請美國設計大師吉拉德（Alferd B. Girardy）來台，在國立藝專美工科教授基本設計；這是德國包浩斯理論在台灣第一次較完整的介紹，影響了爾後台灣設計界的發展方向。稍後，陸續應聘來台並任教於台北工專（今國立台北科技大學）、大同工專（今大同大學）等校之國外專家學者，又有日本千葉大學以吉岡道隆為首的教授團，以及聯合國派來的德國人葛聖納（Jörg Glascnapp）等。同時，也透過這些師資關係，國內開始選派人才前往各國接受現代設計教育，也影響了台灣「工業設計」的展開。

　　與此同時，也是1962年，台灣第一座電視台──台灣電視公司正式開播，因應電視廣告、戲劇、綜藝節目而生的大量美工工程，也吸納了大批美術青年的投入。同年（1962），即有一群台灣師大美術系畢業校友，推出「黑白展」，並以「台灣的觀光」為主題。參與

成員包括：黃華成、林一峰、沈鎧、張國雄、簡錫圭、高山嵐、葉英晉等人；其中除高山嵐、葉英晉任職於美國新聞處外，其餘五人，均任職於當時最著名的東方廣告公司及國華廣告公司。這是台灣美術系學生集體投入美術設計，同時又把美術設計當成創作，拿出來公開展覽的第一次。其展出的目標，一方面是希望將美術設計從純藝術中分別出來，二方面卻又希望作品被當成專業，受到應有的重視。第二屆展出的主題為「鳥」。

　　兩屆「黑白展」後，黃華成自1965年起負責《劇場》雜誌（圖7-36）；他在《劇場》的設計表現，日後成為台灣現代設計，尤其是版面設計的典範。他善於將文字加以解構、重組，顛覆原有的邏輯，產生新的視覺意象與意義。例如他將「劇場」兩字的「刀」部與「土」合併上下排列，給予原有文字一種嶄新的視象，既陌生又熟悉，既真實又虛幻，一如1990年代以後大陸藝術家徐冰對中國文字的解構與顛覆，只是黃氏早了將近卅年。

　　郭承豐則自1967年起，主持《設計家》雜誌，並在文星畫廊推出「設計家月大展」；之後，也在《廣告時代》中，系列介紹有關現代藝術與現代設計的知識與訊息。

　　「黑白展」成員中，持續在平面美術設計中努力，並頗具成績者，高山嵐（圖7-37）也是一個代表；他的作品，接續楊英風對傳統剪紙、紙雕的技法，加上帶有台灣鄉土意味與童趣化的造形，成為當時最受歡迎的設計家；而其所編著的《美術設計123》（圖7-37-1），在1972年出版，幾乎成為當時美術學生人手一冊的參考用書。

　　1971年，又有一群國立藝專美工科的畢業生，包括：陳翰平、霍鵬程、楊國台（圖7-38）、吳進生、謝義鎗，五人在台北精工畫廊舉辦「變形蟲設計展」；隔年（1972），再舉辦「變形蟲觀念展」。之後，陸續加入的藝專校友有：王行恭（圖7-39）、蔡靖國、吳昌輝、霍榮齡、

闞秀格、余立人、翁耀堂、劉朝森、陳進丁等，成為此後台灣設計界最富表現力的一群生力軍。

1974 年，經施翠峰介紹，開啟與韓、日等國設計家交流展的新頁。該團體在 1979 年正式成立「變形蟲設計協會」，持續活躍，到 2007 年仍舉辦展出，並辦理社團法人的申請，是台灣最具活動力與表現力的設計家協會。

1973 年，在社會巨大壓力下，第廿八屆台灣全省美術展覽會（即全省美展）改制，增設「美術設計部」，培植新進設計人員；霍鵬程、吳平吉、楊國台、盧梅桂（圖7-40）、鄭巧明、蘇勝德（圖7-41）、李根在（圖7-42）、李宜玟等，都是在歷屆競賽中，迭有表現的得獎者。海報、禮盒、文具、信箋、月曆等，是此時期最受看重的題材；但亦有部分設計師，將作品脫離實用的目的，進行純粹的構成表現。省展美術設計部在第四十七屆（1992）後，與「工藝」分開，改稱「視覺設計部」。

書籍插畫，尤其是童書插畫，也是戰後美術設計中的一個重要區塊。1965 年成立發行的「中華兒童叢書」，吸納及培植了大量台灣老、中、青插畫人才，如：鄭明進（1932-）、簡滄榕（1938-）、趙國宗（1940-）、曹俊彥（1941-）（圖7-43）、洪義男（1944-2011）（圖7-44）、徐秀美（1950-）（圖7-45）、徐素霞（1954-）、劉伯樂（1952-）等人，風格多樣。可惜這個叢書在經歷近四十個寒暑後，於 2002 年年底，因廢省而遭停刊。

插畫做為美術設計中的一環，因作者表現手法的不同，而有極大的差異性；有時以單格表現，類似刊頭的設計，如：筆名為 QQ 的阮義忠（1950-）；有時強調藝術的表現性，幾乎接近純粹的繪畫，如：雷驤（1939-）、林崇漢（1945-）（圖7-46），和較年輕的李永平（1966-）、德珍（江慶儀，1974-）等；有時以精細的寫實手法，成為科學圖鑑的領域，如：較年長的陳建鑄（1927-1991）及較年輕的徐偉（1961-）、林松霖（1962-）、鄭義

郎（1964-）等；有時則因強烈的敘事性，或連續性的情節，而接近文學、漫畫的性質，如：幾米（1958-）（圖 7-47）、尤俠（1962-）等。總之，插畫是游移於純粹繪畫與美術設計中的一個特殊類項，人才也格外鼎盛。

　　從台灣平面美術設計的發展歷史觀，1970 年代末期至 1980 年代，是一個百花齊放的高峰期。其原因，一方面是 1960 年代起動的電視媒體時代已趨成熟；二是來自國內房地產市場的熱絡；三則是 1978 年起「中國時報廣告金像獎」的舉辦，年年不斷，持續了廿八屆，甚至擴展到學生的「時報金犢獎」、「時報華文廣告獎」、「時報亞太廣告獎」，乃至「金手指網路創意獎」等，也造就了許多創意廣告的明星，如：當時任職「奧美廣告」的孫大偉（1952-2010）（圖 7-48）、林森川（1955-）（圖 7-49），以及「意識形態廣告」的許舜英和稍後的吳力強（1957-）、黃文博（1958-）、范可欽（1962-）、劉繼武、王懿行、鄭以萍、陳薇薇等，均持續活躍到 1990 年代。

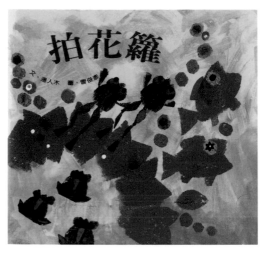

左圖・圖 7-43：
曹俊彥
《拍花籮》封面
1995

中圖・圖 7-44：
洪義男
治水和治國
1970

右圖・圖 7-45：
徐秀美　花事
1983　插畫

　　1990 年代之後，數位電腦工具的加入，使得美術設計產生革命性的變革；同時，由於大學相關科系的大量設立，也培養了大批新進人才。美術設計不再是單純的美術設計，而產生了「創意總監」的名稱，狄運昌（1959-）（圖7-50）、周俊仲（1962-）、鍾伸（1965-）（圖7-51）等，都是日後知名人物。作品中帶有一些新世代搞笑、無厘頭的特質。

　　而隨著大型演唱會的舉辦，一些具本土特色的設計師也成為台灣設計的熱門人物，先後為羅大佑、伍佰、陳昇等人設計演唱會海報及相關形象產品的李明道（圖7-52），可為代表。

　　1990 年代，隨著國內產業的轉型，經濟部推動「提升品質計畫」、「提升設計能力計畫」及「提升產品形象計畫」。外貿協會設計推廣中心為協助企業開拓市場，促進產品銷售，也積極致力有關「商業設計」、「企業識別體系」（Corpoate Identity Systems，簡稱 CIS）、「自創品牌」、「商業環境視覺設計」等觀念之引介，以及企畫設計技術之在職教育與廠商輔導工作；並普遍獲得企業界和設計界認同，紛紛投注龐大的財力、人力和時間研究改善，設計界亦將企業識別設計列為核心工作。自創品牌協會、企業形象發展協會、平面設計相關協會的相繼成立，加上新聞傳播媒體的報導、學術界之參與，使企業識別在 1990 年代的台灣蔚為風潮，並與文建會推動的「社區總體營造」，以及「文化、產業與地方綜合發展計畫」結合。蕭文平（1947-）（圖7-53）、林磐聳（1957-）（圖7-54）、游明龍（1957-）、唐惠中（1960-）、林宏澤（1961-）、王炳南（1962-）、林建宏（1963-）（圖7-55）、陳清文（1965-）等，都是這個熱潮下具代表性的設計師。其中林磐聳更以其「台灣系列」等傑出表現，成為少數以設計獲得「國家文藝獎」的得主；也是 2000 年之後推動各種國際設計組織來台交流，並舉辦「台灣設計雙年展」的重要推手。台灣一些年輕的設計家，如：陳永基（1963-）、陳俊良（1964-）（圖7-56）的作品，也在國際設計競賽中陸續得獎，展現特色。

　　2002 年，台灣加入世界貿易組織（WTO），各項產業面臨全球化競爭的挑戰，其核心競爭力，也從傳統的「勞力生產」，改為「腦力創新」，如何激發「創意」思維、掌握「設計」價值，便成為產業升級和競爭力提升的關鍵。

An Illustrated History of Taiwan Art

The Fascination of Comics

漫畫的魅力

漫畫具有一種迅速、強勁的傳播魅力，不論是在政治、教育、娛樂的訴求上，都能達到高度說服的功能；因此，漫畫既是反映時代最具體的藝術形式之一，也逐漸形成一門獨特的學問。漫畫不死，只是逐漸轉型。

八、漫畫的魅力

　　什麼是「漫畫」？看似簡單的問題，卻是相當不易精確掌握其含括的概念。在相當的層面上，漫畫和插畫頗為類似，但本質上，插畫是為書刊文章所作的圖繪，目的在加強或說明文章的內容，只是一種輔助的作用；而漫畫則是獨立存在，具有充分表述完整意義的功能；前者英文作 illustration，後者英文作 caricature，乃強調其諷刺及幽默的特性。

　　也有人從形式上指出：漫畫較富誇張、簡筆的趣味，往往運用比喻、象徵、暗示的手法，來達到某些特定意念的傳達，並具高度的說服力。傳統美術史，或許認為漫畫不登大雅之堂；但現代的社會，漫畫則扮演重要的角色，漫畫結合影視，成為動畫；「卡漫風」甚至成為當代前衛藝術的一種特殊風格。

　　台灣的漫畫，確切起於何時？或因對漫畫定義認知的不同，而有不同的論述；但可以肯定的：1895 年的乙未割台，台灣民間便流傳〈劉小姐大破倭奴圖〉（圖8-1）之類的單張宣傳漫畫，以木刻套色版印的形式，大量印行，應是台灣漫畫較確切的源始。

　　「劉小姐」者，正是抗日大將軍劉永福之女。此幅漫畫描繪劉小姐帶領一群巾幗英雌英勇抗敵、大破日本倭奴的場景，意在鼓舞台民反抗日軍占領的士氣。

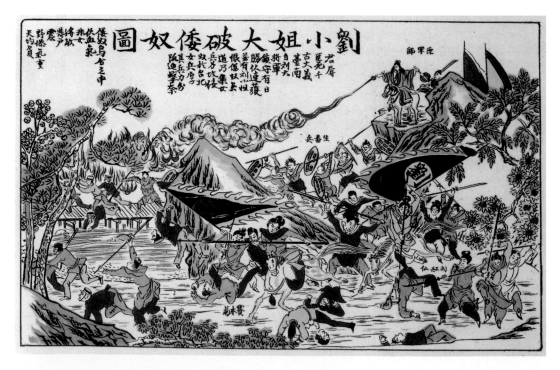

圖 8-1：
劉小姐大破倭奴圖
1895
木刻版印漫畫

左上圖・圖 8-2：
國島水馬
《臺灣漫畫年史》
序頁　1938

左下圖・圖 8-3：
國島水馬
《臺灣漫畫年史》之
「明治四十五年史」
1938

右上圖・圖 8-4：
雞籠生
《雞籠生漫畫集》
封面　1935

右下圖・圖 8-5：
許丙丁
《小封神》封面
1931 至 1932 年連
載，1951 年以中文
重印。

　　不過，事實上，台灣並沒有因為劉小姐的抗倭而免除被割讓的命運。日治台灣時期，
日式漫畫開始風行民間。其中，1938 年出版的《臺灣漫畫年史》（圖 8-2、8-3），由日本漫畫家
國島水馬所畫，用誇張的手法，以每年一幅的方式，描繪台灣的重大事件與建設，從明治
28 年（1895）畫到昭和 13 年（1938），外加〈國土公園十勝〉及〈歷任總督像〉等，反
映了統治者觀點下的台灣歷史，是頗具代表性的作品。

　　台人方面，本名陳炳煌的雞籠生（1903-2000），在 1935 年出版《雞籠生漫畫集》（圖 8-4）
，是台灣漫畫家個人作品結集出書的第一人。雞籠生係台灣基隆人，父親經營茶業有成，
將他送往上海聖約翰大學求學，畢業後赴美獲紐約大學商業管理碩士；在美期間，受到美
國漫畫影響，開始利用業餘時間從事創作，作品發表於《台灣新民報》，頗受重視。雞籠生
的漫畫，形式多樣，手法活潑，帶有俏皮、幽默的特質，內容從旅遊紀聞，到社會關懷、
時事批判，乃至名人畫像外加畫中人簽名等。戰後持續發表作品在《自由談》、《豐年》等
刊物，於 1954 年又出版《雞籠生漫畫集》第二集。

　　日治時期，大抵尚無專業的漫畫家，以業餘形式陸續發表作品的，另有楊國誠、陳繼

章、洪晁明（洪朝明）、許丙丁等人。楊國誠、陳繼章二人曾因在 1927 年繪作一幅台灣總督立於資本城上的政治諷刺漫畫，而遭到拘留兩個月的處分；洪晁明則繪有《建設阿婆》。倒是台南府城的許丙丁，以台南各廟宇神明為主角，繪成《小封神》（圖 8-5），兼具娛樂與教育的功能，風靡一時。

　　戰後初期，由於人心一夕開放，各種言論蜂起，短命刊物紛紛出籠；1940 年先有「新高漫畫集團」的成立，是台灣第一個漫畫團體；他們在 1945 年率先創刊《新新》（圖 8-6）雜誌於新竹，成員以陳家鵬、王花（王超光）、洪晁明、葉宏甲（1923-1990）為主體，外加陳定國（1923-1999）、梁梓義、華王兒、葉保全、葉大仙，以及雷光等人，是台灣戰後第一代出線的本土漫畫家。另有王朝宗的《水滸傳》，也於 1945 年出版，成為戰後台灣第一本單行本的連環漫畫書；1947 年，王氏又出版《貂蟬》，均是取材自中國古典文學。

　　不過，這個短暫興起的漫畫熱潮，由於 1947 年二二八事件的爆發，暫趨沉寂。

　　1949 年，國民政府遷台，大批大陸漫畫家隨之渡海而來；其中，梁又銘、梁中銘兩兄弟首創八開本的《圖畫時報》（圖 8-7、8-8），以政府的施政宣導及反共抗俄為內容，漫畫成為政治最有力的宣傳工具。當時的《中央日報》、《台灣新生報》、《日日新報》及《戰友周報》等，都闢有相當版面，提供時事漫畫的發表。代表性的政治漫畫家，除前提梁氏兄弟外，又有朱嘯秋、陸慶祥、陳慶熇（1923-1997）、友心等人；反映時事及社會現象的，則有：石青、亞文、斌人、馬得等。此外，張有為的四格漫畫《劉郎奮鬥史》，帶著自傳式的性質；兒童漫畫，則以廖未林的《小雀斑》、陳弓（陳金城）的《阿華》及牛哥（本名李費蒙，1925-1997）的《牛小妹》為代表。其中尤以《牛小妹》最為風行。

　　牛哥，生於香港，十二歲便加入抗日隊伍畫宣傳畫，並開始以「牛哥」之名發表作品。廿二歲那年（1946），在廣州創生了「牛伯伯」和「牛小妹」的角色（圖 8-9、8-10）；1949 年來台發表於《中央日報》，一炮而紅。牛哥漫畫的人物造形，純樸、鄉野，而帶有喜氣；雖然當時的創作內容，難脫反共的八股，但牛哥的作品，對中國鄉土人物性格的捕捉與呈

左圖，圖 8-6：
《新新》中之漫畫專欄，
1945 年創刊。

中圖，圖 8-7：
梁中銘 《中銘漫畫集：
民國三十九年─四十三
年》封面
1954　自印

右圖，圖 8-8：
梁又銘
土包子下江南
1951
刊載於《圖畫時報》

右頁圖由上至下依序
圖 8-9：
牛哥
《牛伯伯打游擊》
部分內容　1949
刊載於《中央日報》

圖 8-10：
牛哥
《牛伯伯打游擊》
部分內容　1949
刊載於《中央日報》

圖 8-11：　
陳慶熇　娃娃日記
1950
刊載於《台灣新生報》

現，仍獲得廣大群眾的共鳴，也具高度的藝術價值，是台灣1950年代漫畫界最具代表性的人物。其傳人「牛家班」，有趙寧、林文義等人。

遷台初期，大陸來台漫畫家以政治為題材者，陳慶熇也是重要的代表。陳慶熇，筆名「青禾」，原是女友名字，用以紀念一段刻骨銘心的戀情。他是福州人，來台後，於1950年發表〈娃娃日記〉（圖8-11）而嶄露頭角；後成為復興崗政工幹校（後改政治作戰學校，今國防大學）第一期生。青禾的漫畫以單幅為擅長，筆調鮮活、幽默諷刺，後主持《勝利之光》雜誌，闢有漫畫專欄，採一頁八單幅的形式，可謂台灣政治漫畫第一人。同期另有李闡，對台灣漫畫研究、推廣，亦具貢獻。

1951年，廿六歲的楊英風因經濟上的問題，被迫自台灣師院藝術系（今台灣師大美術系）

輟學，幸而獲得同鄉前輩畫家藍蔭鼎邀請，前往農復會屬下的《豐年》雜誌擔任美術編輯的工作。這是一個在美援經費支持下，以振興農村經濟為宗旨的官方雜誌。

《豐年》雜誌對當時識字能力不高、基礎教育不足的農村民眾，如何發揮指導、提升的功能，圖像便成為不可替代的最佳工具。楊英風任職《豐年》雜誌期間，起自1951年，終於1961年，前後約計十一年的時間。在此期間，楊英風幾乎一手承包《豐年》雜誌所有

美術編輯的工作。從封面設計、刊頭插圖，到宣
導插畫，以及趣味性的漫畫，如〈闊嘴仔與阿花
仔〉（圖8-12）、〈竹桿七與矮咕八〉（圖8-13）等，既
宣導政府政令、強調農村知識、改善衛生習慣，
也提供了農村大眾一些精神娛樂方面的糧食。

「闊嘴仔與阿花仔」系列，並非具連貫性的
長篇連載，而是以四格漫畫的形式，表現出一個
個單元獨立的小趣味。楊英風運用這對名字非常
鄉土的夫妻，在日常生活中所發生的趣事，當作
創作的題材；圖中沒有對白，但淺顯易懂的畫面，
讓不識字的農民也可以知道內容，不失為宣導政策及傳遞知識的一種方式。男主角闊嘴仔
與女主角阿花仔都是當時農村社會裡最常見的平凡人物，從造形上來看，闊嘴仔總是穿著
汗衫短褲，阿花仔穿的永遠都是一件印花的舊式唐裝，襯著略顯魁梧的身軀，腦後盤個髻，
兩人經常光著腳，這樣的形象正是 1950 年代台灣農民的典型。

戰後初期，除政治漫畫與農村漫畫外，武俠漫畫的興起，也是一個重要的脈絡；大陸
來台漫畫家陳海虹（1918-1994）的古典風格，應是重要的里程碑，更是台灣武俠漫畫的鼻
祖。（圖8-14）

陳海虹，字伯濤，本名陳建珍，福建思明人。家學淵源，從小習畫，奠下古典中國繪
畫基礎，後又學習西畫，具現代美術構成技巧，開創出自我獨特風格。1947 年來台後，一
度從事商標設計工作；1953 年投入兒童雜誌，為《學友》雜誌畫插畫，題材橫跨東西，風
格也因題材而變；但不論是細線鋼筆或毛筆白描，都具強烈繪畫性，令人耳目一新。1958
年則以《小俠龍捲風》（圖8-15）連載於《模範少年》，受到極大歡迎，光是單行本，就銷售
超過十餘萬冊；《模範少年》也由月刊改半月刊，再由半月刊改月刊，台灣漫畫也首度擴
及海外，成為華人社會的共同最愛。

陳海虹的漫畫，對古典文學的強調、歷史史實的考據，使他的作品，散發一種文化的
深度與魅力，也改變了一般人對漫畫的既定成見。1970 年代之後，他也成為知名歷史小說
家如高陽等人最信賴的插畫家，也是漫畫界榮獲中國畫學會「金爵獎」（1978）的唯一一人。

1958 年是台灣漫畫發展史上重要的年代，也是台灣漫畫黃金時期的開端。和陳海虹效
命於《模範少年》，而以《小俠龍捲風》風靡華人社會的同時，資深台籍漫畫家葉宏甲，

左圖・圖 8-13：
楊英風
竹桿七與矮咕八
1951
刊載於《豐年》

右圖・圖 8-14：
陳海虹的插圖〈圓圓曲〉仍具武俠漫畫的風貌

下左圖・圖 8-15：
陳海虹
《小俠龍捲風》
第 15 集扉頁
1958
刊載於《模範少年》

下中圖・圖 8-16：
葉宏甲
《諸葛四郎魔境歷險記》第 1 集封面
1958

下右圖・圖 8-17：
葉宏甲 《双生童子》
第 12 集扉頁
1959
刊載於《少年世界》

左上圖・圖 8-18：
陳定國
《樊梨花》部分內容
1959
刊載於《新少年》

左下圖・圖 8-19：
陳定國 《花小妹》
第 33 集扉頁
1959
刊載於《模範雜誌》

右上圖・圖 8-20：
淚秋 《血魔狂龍》
部分內容
1982 年再版
新人出版

右下圖・圖 8-21：
劉興欽「阿三哥與大
嬸婆」系列中的部分
內容

也於同年（1958），受聘《漫畫大王》（後更名《兒童版漫畫週刊》），而以「諸葛四郎」系列（圖 8-16），開啟了台灣漫畫「四郎、真平」大戰魔鬼黨的時代。葉宏甲的作品，以簡約的筆法、格式化的故事結構，加入蒙面人的神祕感與故布疑陣的劇情氛圍、主角人物的智慧和勇氣，也在《少年世界》（圖 8-17）、《少年》、《新少年》等刊物同時連載，成為這一代台灣少年最深刻的生活記憶。

台灣武俠漫畫風行時期，還有陳定國（圖 8-18、8-19）唯美式的人物造形，被喻為「台灣少女漫畫之祖」。而較年輕的淚秋（圖 8-20），豪放、孤獨的風格，也成為台灣武俠漫畫中的一則傳奇。

武俠漫畫當道，其實是有時代苦悶、追求正義、尋求發洩的社會背景，但也造成學童荒廢課業、上山尋道的流弊。相較之下，以講求教化意義、根植鄉土情感為創作基礎的劉興欽（1934-），便被視為台灣漫畫轉型期的重要人物。

劉興欽也是新竹人，出生於橫山鄉的大山背村，台北師範畢業後，分發台北永樂國小

任教。當年的教育廳，視漫畫為不良的課外讀物，明令禁止兒童閱讀。劉興欽卻興起以毒攻毒的想法，創作了《尋仙記》漫畫，提醒兒童不要沉迷於不良漫畫虛無的想像世界；未料大受歡迎，反而走上漫畫創作的不歸路。1958 年以後，更以《阿三哥》、《大嬸婆》(圖 8-21)、《一先生》、《小聰明》等作品，風靡一時，成為極富教化意義的漫畫大家。劉興欽的人物造形，較之牛哥，更具本土鄉野趣味，也是他故鄉人物的具體寫照；再加上他師範教育的出身背景，使得漫畫不再是「不良的」兒童讀物，而是教育的有力推手。劉興欽的人物造形，深入人心，也成為新竹鄉土文化觀光的代言人。

另一位以中國鄉土生活為題材的漫畫家，是作品大多發表在《國語日報》的童叟，內容情感深切、動人肺腑，但風格上較乏童趣。

台灣漫畫的黃金時期，大約只有六、七年的時間，1966 年，政府頒布「編印連環圖畫輔導辦法」，以嚴格的審查制度，對「怪、力、亂、神」的漫畫，給予禁印、禁行的限制。台灣漫畫的發展，也進入另一個重整、再出發的階段。

其中，劉興欽於 1967 年自創《興欽畫刊》，推出《阿金與機器人》等系列(圖 8-22、8-23)，激發了兒童對科學的想像，仍然是打擊惡魔山的惡魔，但科學取代了武俠，知識戰勝了力量。不過即使如此，嚴苛的審查制度，仍會產生許多荒謬的現象；如刻板的審查員，無法理解阿金以「聲控」指揮機器人的想像，強硬要求劉興欽在每個畫面都要畫出搖控器，以免落入「怪、力、亂、神」的嫌疑，令作者為之氣結，反而促使他走向「發明大王」、「專利大王」的另途。

儘管受 1966 年的法令箝制，但 1958 年發動、1960 年代前期達於巔峰的台灣漫畫黃金時代，確也培植了一些未來在 1980 年代持續有所表現的新人，如：游龍輝（1946-）(圖 8-24)、蔡志忠（1948-）、洪義男（1944-2011）等一批屬於 1940 年代出生的新世代。

游龍輝，基隆人，初中畢業後，便到陳海虹處當學徒；十六歲那年（1961），發表〈滄

左圖·圖 8-24：
游龍輝為陳海虹所
繪的《小俠龍捲風》
封面

右圖·圖 8-25：
蔡志忠
《莊子說》封面
1985
時報出版

桑淚〉在《少年之友》；隔年，又在《人文》週刊發表的〈仇斷大別山〉，便造成轟動，
也成為出版社爭相邀約的紅人；之後，一度轉向動畫發展，成立卡通公司，也是成功將漫
畫風格帶向「立體化」視覺效果的第一人。

　　蔡志忠，彰化花壇人，初中未念完，便在老師的鼓勵、父親的支持下，毅然走上漫畫
之路。初期以武俠漫畫知名，在服役之前，已以「志昌」筆名，完成二百多本武俠漫畫。

圖 8-26：
洪義男
《彩虹山的寶藏》
部分內容
1972
刊載於《小讀者》

1971 年，他以深厚的漫畫實力，擊敗近卅位大專美術系畢業生，成為光啟社美術指導，初次接觸正在興起的動畫創作。之後，自創公司，拍攝了「老夫子」、「烏龍院」等電影卡通長片，並獲得 1979 年金馬獎。受此得獎激勵，蔡志忠在 1980 年代初，毅然結束公司經營，重拾畫筆，並以《莊子說》（圖 8-25）、《老子說》等諸子百家漫畫，再創事業高峰；在 1985 年的金石堂暢銷書排行榜上，名列前五名達九個月之久；而其作品陸續被翻譯成卅餘種語言，也創下台灣漫畫史紀錄。

洪義男，台北人，自小喜愛漫畫而前往出版社工作。首部作品《薛仁貴征東》，發表於《學童》雜誌；1960 年代初期，同時為多本雜誌繪作連續漫畫，包括：《月光俠女》在《新少年》、《旋風俠》在《模範少年》、《蝙蝠俠》在《漫畫週刊》等，而贏得台灣漫畫「天下第二人」稱號。1966 年之後，創作重心移往插畫界；但 1973 年，仍有《彩虹山的寶藏》（圖 8-26）問世。

前述 1958 年展開的漫畫黃金時期，以及 1966 年開始的審查制度，在時間點上，前者恰與「五月畫會」、「東方畫會」，以及「現代版畫會」推動「台灣現代繪畫運動」的時間相符；而後者，恰與中國大陸推動「文化大革命」、台灣發起「中華文化復興運動」的時間一致，可見漫畫做為文化的一環，其發展和整個社會、政治的脈動是頗為相近的。

1970 年代，是台灣鄉土運動發軔的時期，可惜法令的箝制，使得漫畫老將改途，而新人不繼，成為台灣漫畫發展的一段空窗期；其中，陳朝寶（1948-）（圖 8-27）倒是一個特殊個案。出生彰化的他，自 1972 年起，即在《皇冠》、《聯合報》發表作品，是少數在這個時期出頭的本土漫畫家；唯日後，陳朝寶放棄漫畫創作，走向純粹藝術的追求。1970 年代，另有建築系畢業的陳道亮（1951-），以《都市人》（圖 8-28）為題材，繪作了一本專集，對台灣都市中的各種現象，加以幽默的描繪、嘲諷、想像，也是一個異數。總之，到了 1970 年代，相對於台灣漫畫界的蕭條，日本漫畫大師手塚治虫的全集正隆重出版（1970）、藤子

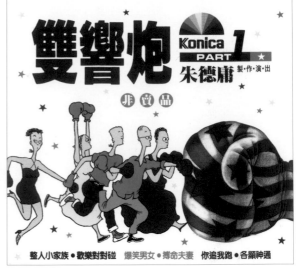

左圖・圖 8-29：
敖幼祥
《烏龍院》部分內容

中圖・圖 8-30：
老瓊
《她們》部分內容
1990
遠流出版

右圖・圖 8-31：
朱德庸
《雙響炮》Part 1 封面
柯尼卡印行

下圖 8-32：鄭問
《阿鼻劍》部分內容
1989
時報出版

不二雄的《小叮噹》初版也突破百萬本的紀錄（1979），甚至香港的「老夫子」卡通大為賣座（1979），美國漫畫人物「加菲貓」也正式誕生（1978），這些狀況，在在衝擊了台灣死氣沉沉的漫畫界，激起了台灣本土漫畫的自省與再出發。

　　1980 年代來臨，敖幼祥（1957-）的《烏龍院》（圖 8-29），在洪德麟（1948-）的策畫下，首度造成風潮（1982）；隔年（1983），CO CO（本名黃永楠，1953-）的《二馬》、老瓊（本名劉玉瓊，1953-2008）（圖 8-30）的《蔡田開門》、朱德庸（1960-）的《雙響炮》（圖 8-31），和鄭問（本名鄭進文，1958-）的《黑豹戰士》也都同時問世；加上蔡志忠也在這年重拾畫筆，台灣戰後漫畫史的第二個春天，正式來臨。

　　1980 年代展開的台灣新漫畫，自然和整個社會的開放和政治的逐漸解嚴，有著密切的關聯；一種新的幽默語言和都市化的生活品味，取代了之前較為鄉土、保守的風格。而閱眾的層面，也由之前以兒童為主要市場的「小人書」型態，提升為老少咸宜，甚至成人的市場。

　　敖幼祥，生於台北永和，1979 年，他已完成一批「黃金豬」的幽默漫畫，而 1982 年的《烏龍院》，人物造形有著 Q 版卡通的

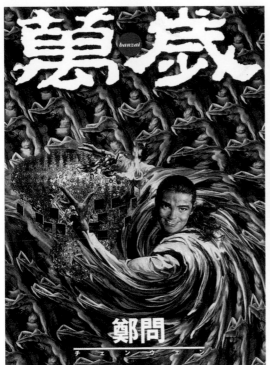

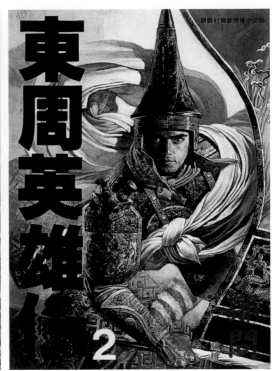

左圖・圖 8-33：
鄭問 《萬歲》封面
1995
講談社授權
東立出版

右圖・圖 8-34：
鄭問
《東周英雄傳》封面
講談社授權
時報出版

趣味，對白和行為也有著新時代無厘頭的特色；這樣的特質，對應於那個正在由威權中解構出來的台灣社會，乃具一種一拍即合的喜感，因而一夜轟動，席捲全台。

　　至於老瓊和朱德庸的漫畫，則充分反映現代都會男女的生活苦悶與自嘲。老瓊，生於基隆暖暖，原在廣告公司工作，1982 年起，在《聯合報》開闢「蔡田開門」系列四格漫畫專欄，成為台灣解嚴前夕，女性主義抬頭下，以兩性關係為題材，突顯女性觀點的幽默與自主。老瓊創作能量極大，先後出版了多本專書；1995 年《聯合報》「家庭婦女版」還特別推出徵文專欄「給蔡田一句話」，成為粉絲和作者對話的窗口，並結集成書。可惜這位新時代的才女，在 2008 年，不幸因肺癌以五十五歲之齡辭世。

　　和老瓊幾乎同時出線的，是另一大報《中國時報》的漫畫專欄作家朱德庸。較老瓊年輕七歲的朱德庸，世界新專（今世新大學）電影編導科畢業，作品中的情節與對話，充滿電影般的流暢與機智。朱德庸自 1984 年發表《雙響炮》於《中國時報》起，以兩性關係及都會少女為題材，先後發表《醋溜族》、《澀女郎》等系列，持續連載於時報系列的刊物，如《中時晚報》、《時報周刊》，以及《皇冠》等，長達十年之久，產量豐富，也倍受對岸大陸讀者所歡迎，甚至改拍成電影。

　　推動 1980 年代台灣漫畫復甦的關鍵人物，鄭問 (圖 8-32) 也是一位重要代表。鄭問，生於桃園八德；他以水墨表現為主，再加上各種特殊技巧所形成的畫風，有著遙承陳海虹古典歷史人物造形的趣味，但賦予更多光影變幻及抽象的構成。從 1983 年連載於《時報周刊》的《黑豹戰士》開始，特殊的畫法，讓台灣的觀眾眼睛為之一亮，到香港、日本兩地漫畫界，爭相向他邀稿，鄭問無疑坐穩「亞洲漫畫人氣王」的寶座；這也是台灣漫畫繼蔡志忠之後，

圖 8-35：《歡樂》（半月刊）
試刊 1 號　1985　時報出版

圖 8-36：《星期漫畫》創刊號封面
1989　時報出版

圖 8-37：曾正忠　《遲來的決戰》
封面　1990　時報出版

圖 8-38：任正華　《魅影殺機》封面
1996　東立出版

走出台灣、邁向國際的一個重要成果。1991 年，「日本漫畫
家協會漫畫賞」甚至頒給他「優秀賞」，表彰他在漫畫上的傑
出成就及對日本漫畫界帶來的衝擊與影響。鄭問之後的代表作
品，又有《深邃美麗的亞細亞》、《始皇》、《萬歲》(圖8-33)、《東
周英雄傳》(圖8-34)、《刺客列傳》與《鄭問三國志》等；其中
加入電腦繪畫的效果外，同時也逐漸和電動玩具產業結合。鄭
問無疑是台灣漫畫史上最具突破精神與創作膽識的一位。

　　1985 年和 1988 年，時報公司分別推出《歡樂》(圖8-35)
和《星期漫畫》(圖8-36)，培育了台灣 1980 年代後半期以後的
重要漫畫家，如：曾正忠（1958-）(圖8-37)、阿推（1962-）、
任正華（1963-）(圖8-38)、麥仁（1964-）、傑利小子（本名
胡覺隆，1965-）、林政德（1965-）(圖8-39)等，都是值得注
目的好手。

　　1980 年代台灣漫畫的復甦，配合社會解嚴前後的氛

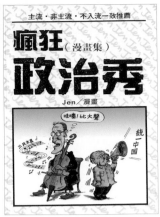
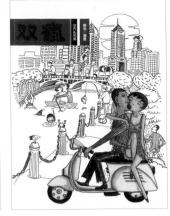
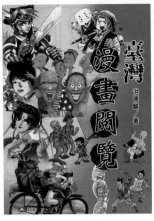

圖 8-42：魚夫 《漫畫解嚴》封面
1988　自立晚報出版

圖 8-43：Jen 《瘋狂政治秀》封面
1996　東門出版

圖 8-44：蔡虫 《双瘋：岳丙＆馬廉》
封面　2003　商周出版

圖 8-45：洪德麟 《臺灣漫畫閱覽》
2003　玉山社出

圍，脫離反共八股的政治漫畫或時事漫畫，也是成為一項大宗；陸續出現的大家，如：彭錦陽（1945-）、L.C.C（本名羅慶忠，1950-）、及林鑫（本名林江鑫，1951-2006）（圖8-40）、CO CO（圖8-41）、魚夫（本名林佳佑，1960-）（圖8-42）、季青（本名蔡海清，1960-）、Jen（本名鄭松維）（圖8-43）等，都以他們的機智、幽默，和批判、嘲諷的特質，在台灣民主運動的進程中，留下了足跡。

　　1990 年代之後的台灣漫畫，乃至跨入 21 世紀的最初十年間，台灣的漫畫發展，走入一個多元紛呈，但也界域交錯的時代。電腦閱讀的時代，逐漸取代了之前的紙本出版，插畫、動畫的介入，也使得「漫畫家」的名銜，逐漸被稀釋、模糊化，知名繪本畫畫家幾米的出現及走紅，正是一個顯例。同時，大量資訊的流通，也使得較具本土風格的漫畫大家，一時難以成型。倒是出身南部高雄的蔡虫（1970-），以描繪都會戀人的《双瘋：岳丙＆馬廉》（圖8-44），幽默呈現現代兩性間的情慾生活，是台灣社會成熟的成人漫畫佳構，也是 2000 年之後的新發展。

　　不過一個可喜的現象，是對於漫畫歷史的整理，也在 1990 年代之後，逐漸顯現成果，其中洪德麟（圖8-45）是一位重要的推手。這位出生台中烏日鄉下的放牛小孩，一生追求漫畫之夢，足跡踏遍台灣、紐約、東京，也曾在電影理論的鑽研中，耗費了四年時間，並企圖自行拍攝卡通。1980 年，協助敖幼祥成功掀起《烏龍院》旋風，再造台灣漫畫第二春；之後，在 1984 年促成台灣「第一屆全國漫畫大擂台」的舉辦，發掘諸多日後成名的新人。1991 年，又以私人之力成立首座「台灣漫畫博物館」，為台灣的漫畫歷史，保存諸多珍貴史料；也在此基礎上，先後策畫「漫畫共和國」（1995，台北國際書展）、「台灣漫畫歷史特展」（2000，國立歷史博物館）、「台灣漫畫十年展」（2000，淡江大學，並巡迴台中、台南、香港）等多項特展，並撰著多本專書，對台灣漫畫文化的研究，貢獻卓著。漫畫的魅力，似乎只要有如洪德麟這樣的痴迷者在，不但不會消失，而應會持續加碼。漫畫不死，只是逐漸轉型。

左頁中圖・圖 8-39：
林政德《鹿鼎記》
第 1 卷封面
2001　陶林出版

左頁左下圖
圖 8-40：林鑫
我們會被世界文壇
注目嗎？
1986
刊載於《聯合報》

左頁右下圖
圖 8-41：CO CO
《二馬》封面
1987
時報出版

An Illustrated History of Taiwan Art
From Folk Art to the Cultural and Creative Industries

從民藝到文創

民間工藝曾經因西方「創意」思維的引進，一度淪為不被視為藝術的一種技術形式；但基於產業及文化的觀念，日治時期，即有「民藝運動」的倡導，戰後則先有「手工藝→手工業」的推廣，後有「文化創意產業」的抬頭，成為跨世紀最時尚的風潮，也是綠色的工業革命。

九、從民藝到文創

　　在台灣美術史的構成中，傳統民藝始終扮演一個相當重要的角色。早期，西洋藝術尚未傳入以前，傳統民藝和文人書畫分別扮演台灣美術的兩大主軸；即使傳統的美術史撰寫，囿於文人執筆的成見，往往未能給予民間工藝應有的地位，但從一般民眾的生活出發，不論是生活工藝或宗教藝術，都是先民智慧與美感的結晶，也是經濟產業的一部分。

　　西洋藝術傳入後，衝擊原有的價值體系，不僅是文人書畫被視為抄襲因循、缺乏創意的老古董；民間工藝也在講究寫生、強調創作、追求「純粹性」的「新美術運動」的藝術家眼中，成為幼稚、實用，乃至低俗的工匠手藝，受到極大的誤解乃至排斥。就如新美術運動黎明期最耀眼的彗星──雕塑家黃土水即謂：「看看台灣的家庭裡，哪裡有出現藝術的美感和香味呢？中等以下的家庭，裝飾千篇一律：神龕和對聯間，貼的都是三毛錢不值的觀音、關公或土地神等版畫；中等以上的家庭，也不過是掛著早該被淘汰、臨摹成習的水墨畫，或是騙小孩般的色彩豔俗的花鳥畫；偶爾還有頭與身軀同大、像個怪物般的人像雕刻，品味之拙劣，令人可笑，甚至可悲。即使是台灣最大的寺廟，也是信仰中心的北港朝天宮媽祖廟，屋頂上裝飾的，也是以各種花紅柳綠的彩色碗片所塑成的人偶。」（〈出生於台灣〉）

　　在初接受西洋美術思想啟蒙、凡事以西洋寫實觀點為評鑑標準的新美術運動人士心目中，台灣的民間藝術，確實都是一些不合乎現實比例，乃至造形粗俗、

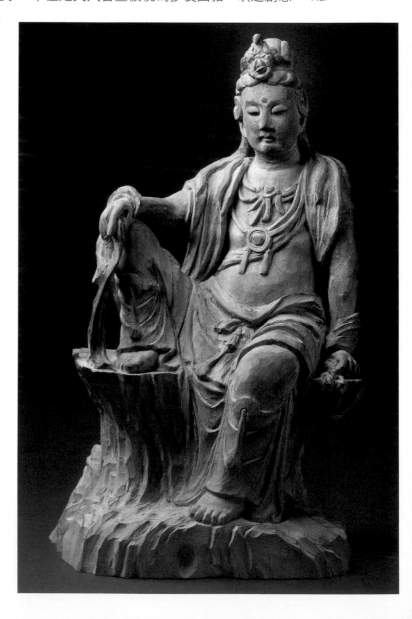

圖 9-1：
李松林　觀音菩薩
木雕

色彩豔麗的低劣產物。然而，同樣的時代，甚至在更早的時間，卻也有一些有識之士，對東方傳統的藝術，表現了高度的推崇與敬意；如：明治維新初期，當日本社會正醉心全面學習西方文化之際，受聘東京大學文學部哲學講座的美國學者費諾羅沙（Ernest Francisco Fenollosa，1853-1908）就提醒日本人：學習西方美術的同時，不應遺忘日本乃至東方藝術之美。而這種「東方美學的再發現」，也就直接影響了 1920 年代日本「民藝運動」的形成；此一運動最具代表性的人物柳宗悅（1889-1961），在他 1919 年出版的《宗教與真理》一書中，便主張：「假設基督教的存在必須否定佛教，這將令我感到不以為然。一個宗教的存在，若只是一味地藉由排斥其他宗教以維護自我，這將是非常醜陋的事實。多數的宗教在各自不同的面貌下，卻能共同呈現出一種美感，更何況在它們彼此之間並不會出現任何的矛盾。就像各式各樣綻開於野外的花草，是否會破壞了那裡的美感呢？它們彼此之間互相調和與輔助，讓這個世界從單調轉變成多彩多姿。」

柳宗悅這種「文化多元主義」的思想傾向，跳脫了西方強勢文化壓迫的陷阱，重新發掘地方本土的藝術美感與產業價值，也就是「風土文化」的意義。柳宗悅的思想直接影響了台灣日治時期畫家顏水龍，他提出「生活即藝術、藝術即生活」的主張，並大力推動台

圖 9-2：
葉經義　千里駒
2007　台灣樟木
40×37×10cm

灣工藝復興運動，從日治中期延續到戰後「台灣手工藝研究所」（今「國立臺灣工藝研究發展中心」之前身）的成立，此一機構也成為台灣「從民藝到文創」最重要的推手和平台。

台灣手工藝研究所對台灣工藝的研究、推廣，早期乃是從地方產業的經濟價值出發的政策思維；隨著「美學經濟」的抬頭，「文化創意產業」也就在20、21世紀之交，成為政府的重大施政重點。然而，台灣民藝的發展，由傳統制式的技術層面，發展到「文創」商品的美學意念，其實也是一種時代演進的自然結果；同時，也是一種全面性的覺醒與革新。

在傳統民藝中，不論是原住民社會或漢人社會，木雕都是一項最具強力表現的藝種。前提日治時期揭開台灣新美術運動序幕的重要雕塑家黃土水，即使日後是以具有歐洲古典寫實風格的作品，成為台灣入選「帝展」（帝國美術展覽會）的第一人，也為我們留下類如〈甘露水〉、〈水牛群像〉這樣的經典之作；但我們不應遺忘：他最早的作品，正是從台灣民藝出發的神話人物木刻雕像——〈李鐵拐〉，而他在東京美術學校就讀的，也是以東方傳統木雕為主要、由佛雕大師高村光雲（1852-1934）主持的「木雕科」。

年輕黃土水十二歲，終生堅守傳統木雕的大家——彰化人李松林（1907-1998），

左頁上圖‧圖 9-3：
陳正雄
民族音樂 3/3
2004　牛樟
50×67×108cm

左頁下圖‧圖 9-4：
施鎮洋　苦盡甘來
1996　牛樟
48×24×24cm

圖 9-5：
王慶台　破葉蓮
1982　樟木
75×34×3cm

即使未曾留學海外，但在一生的創作中，也有許多超越傳統題材的作品，如：為南投鹿谷天主堂雕刻的大批浮雕作品，也是因應新時代社會需求而有的突破之舉；至於他所雕作的佛像人物，如〈觀音菩薩〉（圖9-1）等，典雅端正、溫婉和藹，給人一種心靈安頓的祥和之感。其子李秉圭（1948-）傳承家學，也是在傳統中有所創新。

1937 年生的葉經義，高雄市人，人稱「阿義師」，師事泉州師蘇水欽（1898-1978），在戰後傳統木雕界中，也是頗具特色的一位匠師。他早年以寺廟雕刻為主，也曾受邀參與日本沖繩縣國定公園首里城琉球王尚真氏王座、差床及轎椅的復原工程設計與雕作，技藝頗受肯定。退休後，開始以現代題材為創作，其中「奔馬」系列（圖9-2）尤具特色，或單或雙，在寫實的身形、動態中，不失傳統工藝「人文化」的特質；馬的鬃毛、尾巴，雕工細膩、

神采飛揚，讓人領略到傳統工藝超越自然寫實的文化馨香；也因由這樣的作品，讓他獲得 2007 年第五十三屆「南美展」雕塑組的首獎；同年，其木雕成就，也獲得全球中華文化藝術薪傳獎的殊榮。

也是從傳統佛雕出身的台南安平人陳正雄（1942-）（圖9-3），十四歲那年便因家庭經濟因素而休學，前往北港學習木雕，展開他的刀藝人生。在傳統的木雕題材之外，陳正雄極早便對現實人生的各種人物雕作產生興趣，尤其是對中下階層勞動人物的關懷與表現，成為他創作的特色。陳正雄刀筆下的小人物，始終展現一種超越生命悲苦喜樂的智慧，沉默、內斂、自持、圓滿，也正是藝術家個人生命情態的映現。陳正雄的許多木雕，透過翻銅的處理，有的甚至加上沉實的色彩，深受藏家的喜愛。

出身鹿港木作世家的施鎮洋（1946-），父親施坤玉（1919-2010）是知名大木作匠師，施鎮洋自幼耳濡目染，十四歲即投身木雕職場；除新作諸多知名廟宇外，也參與許多古蹟修護。施鎮洋的木雕，在傳統建築「鑿花」外，也有許多具創意性的單件創作；尤其是對動物、花果，更是掌握細膩、表現生動。如〈苦盡甘來〉（圖9-4）一作，採台灣牛樟為媒材，以圓雕手法，表現兩隻老鼠啃食苦瓜的情態；苦瓜藤蔓繞纏，瓜果豐盛，搭配老鼠的繁殖力，形成一種生生不息的吉祥寓意。

而鼠啃苦瓜，甘苦自知，也給人一種幽默、趣味的感受；全作刀法多變，空間結構緊密，極具欣賞玩味價值，也是傳統走向創新的成功典範。施鎮洋於 2009 年榮獲國家工藝成就獎。

在台灣傳統木雕工藝的創作群中，王慶台（1950-）是頗為特殊的一位。他出身學院，卻終生投入傳統藝術再生的巨大工程中，和西化且僵化的教育體制相抗衡，既不見容於保守的建築學界，也受到標榜「創意」的藝術學院體系所排擠；但他始終堅持奮進，為傳統藝術的學術化，進行全面的收集、整理、研究、傳承與實踐。

他個人創作於 1982 年的〈破葉蓮〉（圖9-5），在透空的雕法中，表現出荷葉歷經風吹雨打的情狀；儘管葉面多有破孔，但梗枝撐持、骨氣硬朗，或中穿而上、或斜依而走，花開依舊、向陽開展，正是君子不屈不撓的身形象徵。

一樣取材花果禽蟲，黃媽慶（1952-）更看重的是景物的生命情態和質感。如〈葉蟬〉（圖9-6）一作，雕刻一隻站立在枯葉上的秋蟬，蟬的生氣活潑，對應於枯葉的殘破凋零，有一種生命苦短的感歎。黃媽慶自幼生長農村，對田園生活有著切身的深刻感受，他透過細膩的觀察、掌握與表現，傳達出對生態萬物的深摯情感與關愛。其充滿自然之愛的作品，曾多次獲得木雕創作比賽的首獎。他也是出生傳統藝術重鎮的彰化鹿港，師承知名木雕匠師王錦宣。

1963 年出生於台南七股鹽工家庭的陳啟村，也是一位跨越傳統與現代木雕表現的成功

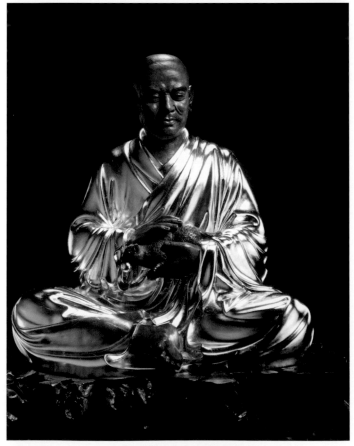

上圖・圖9-6：黃媽慶　葉蟬　2006　樟木、石版　28×22×12cm
下圖・圖9-7：陳啟村　巴沽拉尊者　台灣牛樟　55×50×66cm

上圖·圖9-8：施弘毅　喜相逢　台灣溪石　32×13×15cm
下圖·圖9-9：杜牧河〈修元堂—雷神〉

藝術家。十四歲拜師福州匠師林依水，三年的學徒生活，既學技，也磨心。由於師父的佛雕店位在台南市區的民權路上，緊臨舊的社教館（原公會堂），因此，陳啟村可以在此透過參觀各種不同的展覽，開拓自己的視野。1986年成立自己的工作室後，在忙碌的工作中，仍不忘隨時進修，他既追隨西畫家曾培堯（1927-1991）學習素描，也向雕塑家陳英傑學習雕塑；因此，他的作品兼具傳統與現代的特質，不但獲得第卅六屆南美展雕塑類首獎的榮譽，也在1989年，成為第一屆奇美獎藝術人才培訓的美術類得主。〈巴沽拉尊者〉（圖9-7）正是以木雕覆加金漆，顯得法相莊嚴，手捧一隻老鼠，智慧中帶著慈悲。

相較於木雕，石雕受到西方藝術的影響更為強烈；因此，較年輕一代的石雕藝術家，大都沒有傳統藝術的基底，而是由西方美學的造形訓練入手，就如花蓮石雕中大批的藝術家均是如此。能從傳統石雕中走出來，在現代題材中有所表現的，台南的施弘毅（1942-2010）可為代表。施弘毅原籍鹿港，祖父施憨（1882-1939）和李松林的父親是親兄弟；後因祖父過繼給施家而改姓。施弘毅在日治末期出生於台南市。

1950年，父親施天福因受聘三峽祖師廟擔任石雕頭手師父，將施弘毅姊弟三人接往三峽。施弘毅自此在祖師廟的工作場合中，耳濡目染，後亦投身石雕工作。早期均以寺廟石雕為主，後在堂弟李秉圭引導下，逐漸嘗試創作型的石雕作品；所刻作品以動物、人物居多，如〈喜相逢〉（圖9-8）一作，表現出台南海邊濕地生態，以堅硬的石材，

表現出生動活潑的彈塗魚與蛤貝的形態，十分有趣。

石雕中另有一種特殊的硯雕，彰化的董坤家族是知名的代表；但來自澎湖鳥嶼的鄭階和（1968-），在 1999 年的九二一地震之後，放棄原本的陶藝創作與雅石收藏，融合二者，轉向石硯雕刻的嘗試，迅速展現強勁的創作力與獨特風格。由於澎湖海邊成長的童年經驗，對石頭的特殊感情，化成各種巧妙的硯雕乃至菜盤的創作，將原本堅硬冷感的石材，轉為流線、柔軟，且又典雅、凝鍊的造形，成為石雕藝術中的奇葩。

傳統雕塑中，除屬於雕作技術的木、石雕刻外，泥塑也是一種重要的手法。早期渡台先民，來到台灣登陸後，將船頭媽祖迎請上岸，首先便就地蓋廟，稱作「港廟」；中殿鎮殿媽祖，基於形制巨大的要求，往往便是以泥塑方式塑成。杜牧河（1949-）^(圖9-9)人稱「炎師」，正是泥塑巨型神像的好手。

杜牧河的作品，形神兼備，男神給人威猛勇健之感，女神則予人溫柔婉約之態，動物從神龍、猛虎、駿馬、公雞、海豚……，都能掌握其生機盎然的形態、特質。加上曾經有過的彩繪基底，在色彩的施作上，也是自然流暢、高雅天成。

2004 年 6 月間，台南祀典大天后宮的鎮殿媽祖佛像，因年代久遠，突然斷裂，頭部落地，震驚社會；官民各界無不關切，積極展開修復計畫。之後，在六組團隊中，慎重地選出三組入圍，這三組除再經過評審委員的口試外，又以擲筊的宗教儀式，交由媽祖決定。最後杜牧河以五個聖杯，獲得欽點，接下修復佛像的歷史重責，並順利完成任務。

論及台灣民藝，不應忽略嘉義一系的交趾燒。日治時期的葉王（1826-1887），在日本民藝運動的風潮下，被視為「國寶」，透過萬國博覽會評定，向國際社會廣為推介，也形成嘉義交趾燒廣泛的世系；林洸沂（1951-）^(圖9-10)是新一代的代表人物。林洸沂師承葉王嫡系的林添木（1912-1987），在作品施作上，表現出超越純粹匠工的「神采」，造形生動、作工細膩。而更年輕一輩的呂世仁（1962-）^(圖9-11)，在長兄呂勝南（1955-）的指導下，由嘉義轉往台南自立門戶，也有相當傑出的表現；2005 年曾獲當年度府城美展傳統工藝類首獎的榮譽。後為求創作上的精進、突破，又重新進入學院接受西方美術、尤其雕塑的訓練。其作品呈顯較強烈的現實感。

交趾燒，又稱交趾陶，是以陶塑為基礎，外加釉色處理，最後燒製完成，是廟宇裝飾頗為重要的藝種；在外觀上和交趾燒頗為近似的則為剪黏，又稱「剪花」或「嵌瓷」。日治初期，曾有「南何北洪」的剪黏雙雄之説。「北洪」即洪華（1888-1968），人稱「尪仔華」一系，葉鬃（1902-1971）、洪順發均其徒弟；「南何」即指來自廣東汕頭的何金

龍（1880-1953），其留存台南佳里金唐殿的作品，迄今仍為傳世巨構。葉鬃之子葉進祿（1931-）^{（圖 9-12）}是當代剪黏匠師中最具資歷的一位，日治末期曾隨父親參與赤崁樓屋頂剪黏修護工程。葉進祿生性內斂、篤實，作風沉穩、細膩；藝如其人，他的作品，不以創新突破見長，但保持傳統做工、延續剪黏精神，成為傳統藝術典範。

　　年輕一代剪黏匠師，陳三火（1949-）^{（圖 9-13）}是最具創新意念的一位。出生麻豆的陳三火，初中畢業後即追隨年長九歲的大哥李世逸（1940-2002）從事廟宇剪黏工作。俟兄長因

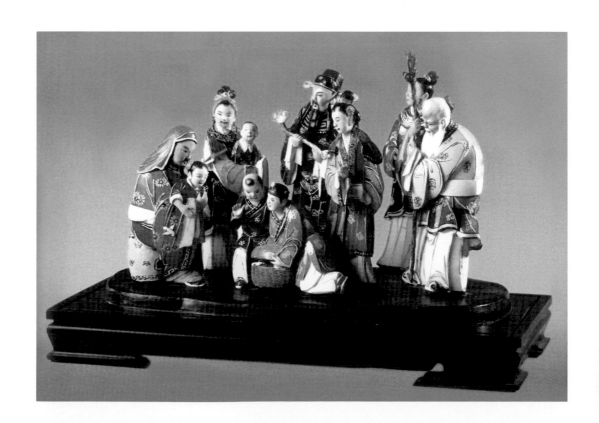

病遽然過世後，激發陳三火重新思考生命的意義，也激發了他強烈的創作原慾。

陳三火的作品，發揮剪黏藝術最原始的本質，放棄對現代玻璃，乃至壓克力的依賴，回復以各種形式、色彩的破碎瓷片，形成極具動態的人物造形，成為完全可以獨立存在的藝術創作；作品甚至進入現代美術館展覽，成為傳統民藝創新更生的成功案例。

純粹陶藝的創作，乃是一種古老的藝種，甚至是文明的活化石。日治時期，由於在原料、燃料與技術性問題等方面的改善，台灣陸續發展出數個知名的窯場，如：前提的嘉義交趾燒外，另如：南投陶、北投陶，以及苗栗、鶯歌等地區性的產業化窯場。早期這些窯場，除交趾燒供應宗教藝術需求外，主要仍以生產生活陶作為大宗。

台灣傳統陶藝轉化為現代陶藝，大約起自 1960 年代後期，而在 1970 至 1980 年代達於高峰。不過從傳統陶藝出發試圖融入現代思維與表現的嘗試，最早即有蔡川竹（1907-1993）、吳開興（1909-1999）、吳毓棠（1913-2005）等人；其中吳毓棠乃東京工業大學分析化學科畢業，對玻璃工藝及陶瓷釉色均具研究，個人創作也頗具新意。之後則有台中的林葆家（1915-1991）和大陸來台的吳讓農（1924-2009）。林氏早年前往日本專研陶瓷，從日本國立陶瓷試驗所研究班畢業；返台後，即投入陶瓷產業的推廣與實作。戰後擔任台灣省工礦公司苗栗陶瓷廠工務課長，隨後主持新竹分公司。1949 年，自創「陶林工房」，潛心釉藥研究及台灣自產坏土與相關原料的試驗和調配，可說是台灣陶瓷產業本土化的奠

右頁上圖・圖 9-15：存仁堂 神秘花語系列（二）之 4 2000 瓷土、黑天目釉、釉上彩 43×43×36cm

右頁中圖・圖 9-16：煥臣陶瓷 核桃壺 1984 陶土 14.3×10×8cm

右頁下圖・圖 9-17：蘇世雄 雕釉團花紋小口瓶 1998 27×32cm

左下圖・圖 9-13：陳三火 達摩 2004 瓷片 50×28×30cm

右下圖・圖 9-14：法藍瓷 法藍瓷系列：桃花 2002-4 瓷土、色釉 約 65×30×30cm

基者。至於吳讓農乃北平藝專陶瓷科畢業，受校長徐悲鴻囑咐，前來台灣學習日人遺留製陶技術，進入台灣省工礦公司陶業分公司北投陶瓷耐火器材廠實習；後因兩岸分治，滯留台灣工作。1950年成功研發西式沖水馬桶，為公司帶來財富，也成為台灣陶瓷工業的重要推動者。林、吳二人，均為台灣陶瓷工藝進入工業化量產做出具體貢獻。

不過量產的時代，乃立基於廉價勞工的條件；隨著時代的進步、社會的轉型，強調創意與獨特性的文創觀念，逐漸取代純粹勞力密集的生產型態。2001年創立的「法藍瓷」（FRANZ）（圖9-14），成功創立品牌，打開國際知名度；其作品以繽紛多彩的高溫釉下彩，結合歐洲「新藝術」的華麗裝飾風格，展現令人驚豔的浪漫風華，引發市場熱潮。其他也在文創上做出成績的，又如：由鶯歌「市拿陶藝」（1972年成立）出身，於1982年自創「存仁堂」（圖9-15）品牌的李存仁、汪弘玉夫婦，他們的作品，從仿古藝術陶瓷入手，在傳統工藝的基礎上，要求更高的技術突破與藝術品質，成就了自我獨特的風格。另如：以引進大陸宜興紫砂壺起家的陳煥臣，1976年創立「煥臣陶瓷」藝術公司（圖9-16），以開發各種具現代造形的茶具為主，亦具特色。

至於能從傳統民藝中走出來，既保持傳統韻味，又賦予作品以現代美感的個別藝術家，如：蘇世雄（1935-）（圖9-17）的雕釉陶藝，和蔡榮祐（1944-）（圖9-18）的覆釉系列，都是傑出的創新成果；兩人也分別獲得2010年及2011年的國家工藝成就獎。蔡榮祐甚至在隔年（2012），又獲得鶯歌陶瓷博物館推薦，由新北市政府頒給「陶藝成就獎」，顯示他在傳統與現代

兩方面上同時展現的巨大成就。

和陶藝創作關係頗深，但技術、美感完全不同的是玻璃工藝。日治時期，日人因發現台灣盛產矽砂及擁有豐富的天然氣，乃在新竹設立「台灣高級玻璃工廠」，奠定台灣玻璃工藝發展近代化的基礎。戰後，配合工業的發展，玻璃產業一度達到高峰，但均以生活用具及工業用品為主要；較具藝術表現的拉絲玻璃，則要到 1970 年代才展開。1980 年代後期，鑑於該項產業的逐漸沒落，政府開始倡導轉型，於新竹設立「玻璃工藝博物館」，並舉辦多項國際大展，刺激創作人才的投入，玻璃工藝於是開始復甦。除一些具特色的個人創作者外，以產業型態經營國際路線的「琉璃工房」（1987 年成立）（圖9-19）和「琉園」（1994 年成立），都是知名的成功範例；他們的作品多以脫蠟成型的方式，展現迷人的光彩。王俠軍（1953-）（圖9-20）、楊惠姍（1952-）和張毅（1951-）是「琉璃工房」最早的推動者；之後，王俠軍再另創「琉園」。

玻璃工藝從傳統民藝走向現代創意的另一個奇蹟，是位在南台灣屏東山地門部落的「蜻蜓雅築」（圖9-21）。琉璃珠原本就是排灣族的「三寶」之一（另為青銅刀柄和古祭壺），早年自中東傳入，乃是一種不具透明性的玻璃珠；在排灣族中形成獨一無二的琉璃珠文化，每一顆珠子，都有名字、都有性別、都有階級地位……。1983 年，當地族人施秀菊（1956-，族名日夢日縵）和先生陳福生、小叔陳福祥共同創立「蜻蜓雅築珠藝工作室」，成為當地文化創意產業地標，也有效地延續了排灣族特有的琉璃珠文化。其間，有著「琉璃珠之父」美稱的

圖 9-21：蜻蜓雅築
〈舞動生命項鍊〉

族人巫瑪斯（漢名「雷賜」），對琉璃珠文化的尋根、整理、研究、改良，均具重大貢獻。

漆藝也是一項在日治時期受到鼓舞而發展突出的藝種。由於台灣氣候高溫、森林資源豐富，適合漆器製作；加上日本社會傳統生活對漆器的需求量大，乃在台灣試種漆樹，並獲得成功。1926 年就有日人在台中設立「山中工藝美術漆器製作所」；稍後，又有「台中市立工藝傳習所」的設立，並擴展改制成專修學校，其中均有漆器科的設置。王清霜（1922-）（圖9-22）正是這個學校培養出來的台灣第一代本土漆藝家代表。王清霜的漆藝作品，勇於嘗試新題材，勤於開發新媒材與新技法，並結合現代寫生的概念和傳統工藝細緻精湛的品質，成為一種極具華美瑰麗特質的時代風格；王氏也是 2007 年第一屆國家工藝成就獎得主。而新一代的漆藝高手黃麗淑（1949-）（圖9-23），國立藝專美工科（今國立台灣藝術大學視覺藝術設計系）畢業，原在國中任教，偶然在配合鄉土教學的需求下，接觸傳統民藝，並深入研究、學習；

左頁上圖．圖 9-18：
蔡榮祐　包容 05-1
2005　陶板
29.5×29.5×13.2cm
草屯博物館藏

左頁中圖．圖 9-19：
琉璃工房　並蒂圓滿
1998
玻璃脫蠟鑄造
直徑 60cm

左頁下圖．圖 9-20：
王俠軍
風光系列一擎天
玻璃脫蠟鑄造
50×80×35cm

圖 9-22：
王清霜　月下凝思
2008　漆畫
45×60cm

最後經由另一位漆藝大師陳火慶（1914-2001）指導，竟在漆藝創作上展現傑出成就，成為
一個包容廣闊、多元學習、不斷更新、創造驚奇的藝術家；尤其近年結合時尚生活的作品，
更具典麗、簡練的現代美感特質。

圖 9-23：黃麗淑　空窗會佳人　2010

圖 9-24：黃塗山　花器　竹

圖 9-26：章潘三妹〈賽夏生活印象〉

圖 9-25：張憲平　春潮　1997　竹編　21×32×32cm

在傳統民藝中，竹籐編織也是一個大項。日治時期，顏水龍就曾在台南關廟一帶進行竹籐工藝的田野調查及產業推廣；台灣手工藝研究所成立後，竹籐工藝也始終是一個研究、發展的要項。黃塗山（1926-）（圖9-24）是日治時期即在南投竹山創設台灣第一家竹材加工廠的歷史第一人，培養竹編人才無數；其作品素雅、簡樸，兼具美觀與實用。1993年獲教育部頒贈「民族藝術薪傳獎」；1998年，再被遴選為「重要民族藝術藝師」；2008年則獲頒「國家工藝成就獎」。

年輕一輩竹藝家則以苗栗竹南的張憲平（1943-）（圖9-25）最值得注目。張氏家學淵源，作品織法自由多變，但整體風貌，嚴整穩實，頗具新意。竹籐編織中，亦有一些原住民婦女創作者值得留意，如：賽夏族的章潘三妹（圖9-26）即是。

不過竹籐工藝結合時尚生活設計觀念，所發展出來的作品，以國際知名設計大師康

圖 9-27：
陳高明 43
孟宗竹、積層竹
53×53×77cm
（國立臺灣工藝發展
研究中心提供）

左圖．圖 9-28：
蘇啟松、蘇建安
瓶安富貴
2005　銀
47×30×30cm

右圖．圖 9-29：
蘇小夢
牡丹項飾　2003
銀、琺瑯、珊瑚、
珍珠
45×3×10cm

士坦丁・葛切奇（Konstantin Grcic）和台灣竹藝家陳高明（1958-）合作開發的懸臂式竹椅〈43〉（圖9-27）最具代表性；所謂〈43〉，就是利用四十三根台灣孟宗竹片所構成，是完全符合現代人體工學與物理結構的設計，既富竹材彈性的特質，也具圓潤舒適的質感。這件作品曾經做為國立臺灣工藝研究發展中心，在 2009 年以「Yii」（易）為名，前往巴黎展出時的宣傳主形象，也標示著台灣民間工藝步入現代生活工藝設計新時代的里程碑。

　　同時參與國際時尚生活設計展的台灣工藝，金工也是一個重要類項。傳統的金銀雕刻，素有「工藝之祖」的美稱，而台南府城更是過往台灣金銀工藝（打金仔、打銀仔）的重鎮。兩組來自台南的年輕金工雕刻藝術家，也成為這項民藝走向文創的重要代表：一是從傳統神帽出身的蘇啟松（1958-）、蘇建安（1969-）兄弟（圖9-28），二是自學院訓練返向傳統汲取養分的蘇小夢（1974-）（圖9-29）。他們的作品，都是在傳統的技法下，融入現代的造形與觀念，開拓了傳統民藝表現的新範疇。

　　傳統民藝的文創新徑，顯然是 21 世紀台灣綠色工業革命的重要一環；也為台灣美術的

圖 9-30：
三昧堂創意木偶創作
團隊〈流金宮主—鳳
舞翼〉戲偶（新光三
越提供）

發展，開創出面貌多元、形式多樣、內容豐富的新領域。即使是不全然接受過傳統民藝訓
練的年輕創作者，也開始從傳統民藝的養分中汲取靈感，開發出創新中有傳統、現代中有
文化的有趣產品。例如由一群來自不同專業領域的木偶愛好者，組成的「三昧堂」工作室
（圖9-30），從傳統布袋戲發展出來的創意戲偶，也為這個正在風起雲湧的「文創」風潮，添
加更多有趣又好玩的視覺元素與內容。

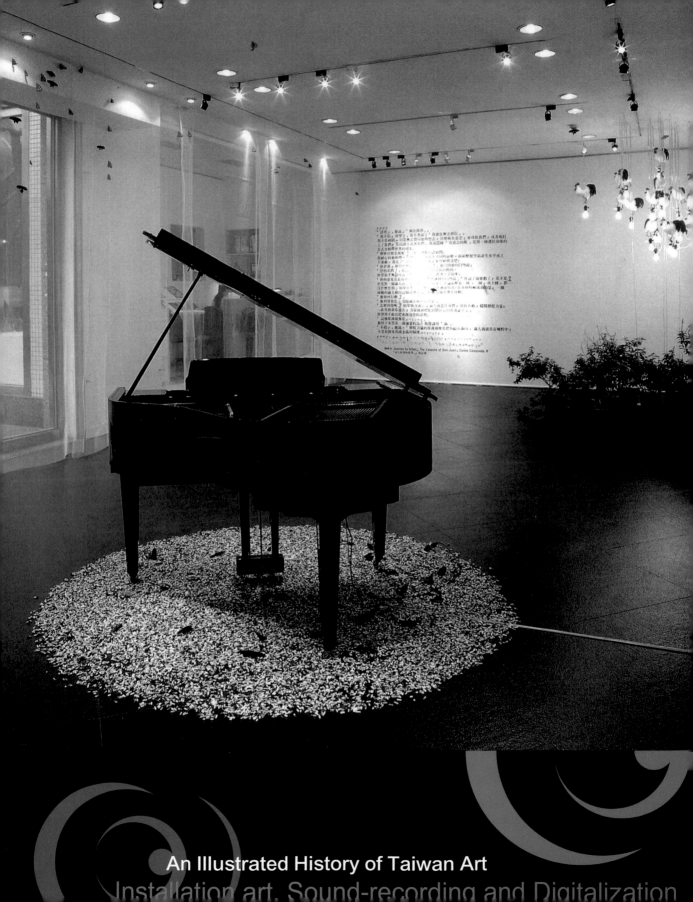

An Illustrated History of Taiwan Art
Installation art, Sound-recording and Digitalization

裝置、音像與數位

近代裝置藝術的形成，是人類不滿藝術被平面化、侷限化，乃至商業化的一種反動。台灣的裝置藝術，在戒嚴時代以一種顛覆藝術、回歸生活的形式展開，在廿世紀 80 年代的新一波前衛風潮中獨占鰲頭，進而與環境結合，最後引進大量音像與數位手法，成為藝術多元表現的代表。

十、裝置、音像與數位

在藝術或美術的表現上，人們不滿足於平面的繪畫或單一的立體雕塑，企圖透過全環境氛圍的形塑或掌控，達到更強力的情境或思維的表現，這是「裝置藝術」（Installation Art）最基本的形成動力。從這樣的角度出發，中國古代的庭園藝術，乃至英國索爾茲伯里平原上的巨石文化石柱群，都蘊含著裝置藝術的某些元素與趣味。不過，從美術史的認定而言，「裝置藝術」一詞的出現及較廣泛的使用，到底仍以 1960 年代為起始。台灣在這個名詞的使用上，大約要晚西方廿年，但類似的手法，則幾乎是和西方藝壇同步地在 1960 年代中期即已出現。

1966 年 8 月 25 日，黃華成（1935-1996）在台北海天畫廊舉辦「大台北畫派 1966 秋展」（圖10-1），可視為台灣裝置藝術的先聲。所謂的「大台北畫派」，其實成員只有一人，正是黃華成自己。他將整個展覽的空間當作創作的客體，裡頭沒有單獨存在的作品，而是一大堆東西雜亂無章地擺置在一起，就像剛剛搬完家、還沒來得及整理的房間。展場的入口，平鋪著一片長木板，上面貼滿了從名貴畫冊上撕下來的各種世界名畫的複製品；人們要進入參觀，首先要踏過這塊猶如擦鞋板的木片，藉此來顛覆人們對傳統藝術的認知與評價。

展場內設置有冷飲，倚牆而靠的是一把梯子，此外，則是水桶、鑲有鏡子的老式酒櫃、一套橘紅色的沙發等；展場的最後方，是一條懸掛著的粗繩，上頭吊掛著濕淋淋的衣褲。人們要參觀，就必須低頭穿過這些衣褲底下。天花板上有三架電風扇無力地旋轉著，還有一台破留聲機不停地播放著沙啞、低俗的流行歌曲。

這所有的一切，都不像是一個規矩藝術家的創作成果展示，倒更像一位窮酸藝術系學生零亂不堪的工作室兼生活場所。有觀眾進來後，仔細地研究這些毫無秩序的擺設，試圖找出其間可能的意義，並動手翻

圖 10-1：
黃華成1966年8月
展出「大台北畫派
1966 秋展」一景
（攝影：莊靈）

看場內的東西；有些則滿臉狐疑地繞了一圈，小心地詢問：「不是有展覽嗎？」便悻悻然地離去；再有些則乾脆破口大罵：「搞什麼鬼？」

事實上，早在 1966 年年初，黃華成便發表了他的「大台北畫派宣言」，以條列的方式，洋洋灑灑地羅列了八十一項宣言，部分內容如下：

1. 不可悲壯，或裝作悲壯。

2. 反對抽象具象二分法，拋棄之。

3. 介入每一行業，替他們作改革計畫。

4. 不可作殺頭之事。

5. 不可過分標榜某一心得，像「存在主義」那樣小題大作。

……

10. 記著，廿世紀不是藝術的世紀。

11. 反對玄學。

12. 享受生活中各種腐朽，研究它。

……

80. 大台北畫派宣言，採語錄體，便於「斷章取義」之。

81. 大台北畫派宣言，得隨時增減之。

而 8 月底的「秋展」，正是對此一宣言的實踐。黃華成根本上地認為「藝術是一種疾病」，因此他反對藝術；此一展出，重點不在作品，而在態度與思想的反省。

黃華成展出後的第二年（1967），又有幾位國立藝專的應屆畢業生，包括：黃永松（1943-）、奚淞、姚孟嘉（1946-1996）、汪英德（1945-）、梁正居（1945-）等人，組成「UP」展。首展在 1967 年 4 月 2 日，假藝專校園舉行（圖 10-2）。他們選擇校園荒蕪的

圖 10-2：
「UP」首展於藝專校園展出及全體簽名，攝於 1967 年。

一角，利用一輛破汽車以及學生泥塑人體習作廢棄的作品，堆疊在一起。同年 5 月 14 日，地點選在教室走廊，堆滿了各式石灰袋及雜物，一天過後，因沒人知道是展覽，也沒有觀眾，便草草結束。等到 6 月 23 日，則是移往校外的國立台灣藝術館，每個人提出一件反學院訓練的作品。如：黃永松就將一件草綠色的蚊帳高高地懸掛垂吊在展場的正中央，罩內樹立著一具無頭、四肢殘損的廢棄石膏像，蚊帳隨風飄動，產生一種詭異效果。汪英德則是在血淋淋的雙手旁，擺置一對刀叉、一個米缸內只有空氣的汽水瓶、一個蒸餾水瓶內吊掛著一具骷髏，加上一個釘滿鐵釘的凳子，以及一條由畫框直拖至地面的紅布等。

這些作品雖然不免年輕人「為賦新辭強說愁」的不成熟感，卻也真實地映現了他們企圖打破保守傳統、進行精神超越向上（UP）的大膽嘗試與用心。

同在 1967 年，還有一個更具藝術表現力的裝置展覽，便是「不定形藝展」。「不定形」取自英文「Free Form」，意即不限形式、媒材、空間的展覽形式，使現實生活中的一切都成為「藝術」的一種可能形式。這個展覽，除席德進、秦松、李錫奇、郭承豐的物體藝術外，張照堂和黃永松的作品最具裝置的特質，前者屬影像裝置，後者則為動力裝置。

張照堂是台灣最早進行影像裝置的先鋒。台大土木系畢業的他，1965 年即與前輩攝影家鄭桑溪舉辦「現代攝影雙年展」，充滿存在主義色彩的作品，馬上引發藝壇注目。1966 年，在黃華成邀約下，他先後參與當時在台北舉辦的「現代詩展」、《劇場》雜誌的電影發表會等具有複合性藝術的活動與展出。

1967 年的「不定形藝展」中，張照堂提出了兩件作品：一是〈生日快樂〉（圖10-3），選用了很多生活用具，如：椅子、掃帚、畚箕、水桶等，並在每件物品上放著肖像照片；照片是一雙雙瞪大的眼睛被放大重疊於昏茫的背景中；意圖打破照片的平面性侷限，藉由物體的貼附產生延伸性的思考。另一件〈未完成〉（圖10-4），則是以畫布為框，平置於台架，上面置放了已經燒成焦黑的紙灰，視灰燼為作品，破除傳統藝術的物質性及恆久性。

同年的《劇場》電影發表會，他發表了一件名為〈日記〉（圖10-5）的作品。這是一部荒誕、超現實氣氛的實驗性默片，片長十餘分鐘；片中運用人物影像的肢體動作，採不連貫的跳接手法，串聯出一段生活日記的無聊表白。片子的前半部，聚焦於一個投影在矮牆上的無頭身軀、來回行走的人、晃動的光影，以及用力地用釘錘敲著西方電影明星史提夫‧麥昆的照片。片子的第二段，是一位臉上塗抹了白粉的朋友，一手拿著小學畢業同學錄，在照片中一個一個地找尋自己；另一手捧著一面鏡子，不斷地對照、無望地尋覓，最後就失望地翻牆消失了。

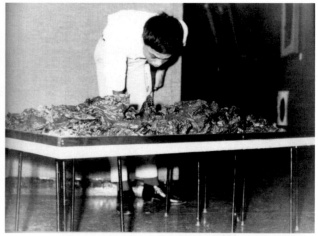

左圖·圖 10-3：
張照堂　生日快樂
1967　物件裝置

右上圖·圖 10-4：
張照堂　未完成
1967　紙灰、裝置
約 80×120cm

右下圖·圖 10-5：
張照堂　日記
1966　影像裝置

　　張照堂當時的作品，或許被視為「實驗電影」的範疇，但就今天的角度重新檢視，無疑是音像藝術裝置的先鋒。

　　黃永松在「不定形藝展」中展出的兩件作品：〈幸福〉（圖 10-6）與〈典當品〉，則都具有動力裝置的趣味。前者是由小木偶、漁網、蚊帳等現成物拼組呈現；小木偶懸掛在張開的漁網上方，一具轉動的電扇，吹動著漁網與小木偶，形成一種生命無常、迎風飄零的意象。後者則是以一個陰刻了「當」字的磚塊，搭配一隻曾在「UP 展」中出現的手，一旁紙箱內則放置著一只無腦的半身塑像，頭部露出在外；周遭再隨意散置一鐵線圈及小泥偶，這些具個人紀念性意義的物件，命名「典當品」，乃意指要將所有過去的藝術都放棄、典當，一切重新來過。

　　1966 年啟動的這波裝置風潮，搭配一些物體藝術的表現，強調跨域、跨界、現成

物的展演，除前提這些展覽及藝術家外，另先後又有「圖圖畫會」（1967）、「畫外畫
會」（1967），以及「黃郭蘇展」（1968）等，並在 1970 年的「七〇超級大展」中達到
一個高峰。

「七〇超級大展」的成員，包括「畫外畫會」的蘇新田（1940-）、李長俊（1943-）、
馬凱照（1939-）等，再加入郭承豐、侯平治（1939-）、李錫奇、何恆雄（1942-）、楊英
風等，合計八人，地點在台北耕莘文教院。

其中原屬「東方畫會」的李錫奇，作品〈火〉，是將眾多白蠟燭做排列，從頭燃燒到尾，
極具時間流動及空間裝置的特性。

楊英風的作品則是以 5 公尺長白布拉出的抽象軟性雕塑，捨棄了傳統的雕塑材料。

不過，裝置藝術在當時的社會，觀眾接受的基礎顯然尚未建立，「七〇超級大展」也
成為這波裝置風潮最後的迴光。裝置概念的重新點燃，則必須等到 1983 年旅英藝術家林壽
宇的返國。

台中霧峰人氏的林壽宇（1933-2011）旅英卅年，返台帶來所謂「白色震撼」的風潮；
這「白」不僅是美學、色相上的一種主張，更是思維與手法上的一種宣示。換句話説，林
壽宇的「白」，在相當的層面上，是帶著「繪畫已死」的宣示，藝術乃在一種空間直接切
入的手法上重新展開。林氏本人在春之藝廊的返台首展中，就提出〈鋼鐵〉、〈尼龍〉等
一批非雕、非塑，且帶著裝置意味的作品；1985 年，他更以一件〈我們的前面是什麼？〉
（圖 10-7）的裝置作品，參展台北市立美術館的「中華民國現代雕塑展」，並獲得優選及購藏。
而他的思想，更直接影響了一批年輕的追隨者，在 1984 年的「異度空間展」及 1985 年的「超
度空間展」中，都有類似觀念的創作展現。「異度空間展」最大的共同特點，便是擺脱純
粹平面繪畫的侷限，運用各種屬性的媒材，裝置出一個具有精神性探討意味的純淨空間。
而隔年的「超度空間展」，更直接標舉出「空間、色彩、結構——存在與變化」這樣的主題，
提出更具空間思考與結構變化的裝置作品；其中賴純純（1953-）〈所有的可能性包括在可
能裡 # 85017〉（圖 10-8）一作，以巨大的純色幾何結構，布置在整個展場空間中，尤具代表性；
之後，賴純純的持續發展，也成為這波裝置風潮中最具創作深度與廣度的代表性藝術家。

不過，在林壽宇引導的這波裝置風潮，基本上既不運用既成物，也不涉及現實批判與
文化意義的發掘，更未引入音像的媒材與效果；毋寧説，他們更重視的，乃是一種潔淨、
純粹的心靈狀態與美學形式。

「裝置」一詞，首次在官方展覽中提出、定調，則應以 1985 年台北市立美術館的「前

圖 10-6：黃永松　幸福　1967　空間裝置

圖 10-7：林壽宇　我們的前面是什麼？　1985　空間裝置

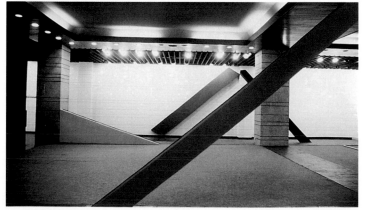

圖 10-8：賴純純　所有的可能性包括在可能裡 # 85017　1985
空間裝置　360×270×20cm

衛‧裝置‧空間」展為起始，而參與此展的其中幾位：賴純純、張永村（1957-）、莊普（1947-）、胡坤榮（1955-）等，也都是「異度空間展」與「超度空間展」的成員；台北市立美術館的「前衛、裝置、空間」展，可以說是正式展開了台灣前衛藝術以裝置手法為主流的時代。

1987 年，台中的台灣省立美術館（今國立台灣美術館）開館，隔年（1988）亦推出「媒體、環境‧裝置」特展，更顯示環境裝置與音像媒體的前衛主流走向。這個時期，特別值得留意的藝術家有留學德國歸來的吳瑪悧（1957-）。

吳瑪悧留學德國杜塞道夫藝術學院，深受行為、裝置藝術家波依斯的啟發，擁有社會雕塑的創作傾向；不過吳瑪悧初期作品較不重行為的層面，係以裝置的氛圍為主要訴求。如 1987 年的「媒體、環境、裝置」特展中，她將大量報紙剪成碎片，再加以摺皺，將展場布置成一個巨大的洞穴，取名〈時間與空間〉（圖 10-9）；她在展出的創作自述中寫道：「詩意的文字符號，也變成壓迫人的噪音；而這個噪音還來自被摺皺的報紙，它使人感覺到整個製作過程中，和在製作的人（的存在）。時間和空間是它給人最根本的經驗。」這樣的創作，乃是她 1985 年在台北神羽畫廊「報紙空間」個展作品的擴大；而 1987 年也正是台灣歷史進入解嚴時代的一年，吳瑪悧日後的作品，也在女性主義的

理念下，有著許多發人深省的提問。（圖10-10）

　　時序進入 1990 年代，隨著台灣社會、政治的劇烈變動與轉型，裝置藝術獲得更大的生存空間；而其表現的主題，也從 1960 年代中期帶有達達或存在主義色彩的叛逆、自省傾向，穿越 1980 年代初期的純淨美學，進入一種更具強力社會批判與政治嘲諷性質的時代。

　　1990 年，名為「台灣檔案室」的團體，以「慶祝第八任蔣總統就職典禮」為名，舉行聯展，在「一個主題、各自表述」的理念下，連德誠（1953-）提出了〈唱國歌（文字篇）〉（圖10-11）這件頗具經典性的裝置作品。他將中華民國國歌的歌詞，以一字一頁的方式，浮貼在牆面上，猶如一幅「大字報」，然後再拿一台底座繪有國民黨黨徽的電風扇，對著這些紙片猛吹。這些國歌的歌詞，一開始就在「吾黨所宗」與「夙夜匪懈」的詞句中，刻意遺漏「黨」和「匪」兩字，形成「匪黨」的聯想。最後在強風的吹拂下，歌詞散落一地，任人踐踏。

　　同展展出的藝術家，還有吳瑪悧、李銘盛（1952-）、張正仁（1953-）、侯俊明等人。

左上圖·圖10-9：
吳瑪悧　時間與空間
1987　空間裝置
1225×666×360cm

左下圖·圖10-10：
吳瑪悧　寶島賓館
1994　空間裝置

右圖·圖10-11：
連德誠
唱國歌（文字篇）
1991
複合媒材、裝置

左上圖・圖 10-12：
李銘盛　我們的信仰
1992　空間裝置

右上圖・圖 10-13：
王國益、林柏均、
黃志陽、曾雅蘋
淡水河的顏色　1995
布條、環境裝置

左下圖・圖 10-14：
羅森豪
海市蜃樓（嘉義火車站）
1997
相紙輸出、環境裝置
180×180cm

右下圖・圖 10-15：
賴純純
心系列之三・心器
1997　空間裝置
500×500×200cm

其中李銘盛以純金打造了台灣和中國的地圖造形金牌，諷刺兩岸共同的拜金現象。1992年在台灣泥雅畫廊的個展「我們的信仰」（圖 10-12）中，更以近 80 萬元的紅色百元大鈔，鋪滿整個展場地面，再以千元大鈔鋪出「Our Faith」（我們的信仰）兩個大字，以及一個問號「？」；四周牆面，則各掛一幅由純金打造的畫框，分別題名〈金皇冠〉、〈李銘盛總統〉、〈黃金〉和〈無題〉。其中〈金皇冠〉，是將黃金打造的皇冠，直接按在畫框之上，畫面反而只有李銘盛的英文簽名而已，嘲諷畫市只看作者不問作品的扭曲現象。

　　裝置的風潮在 1990 年代達到高峰，且和大環境的城市形塑結合在一起，包括：1995 年台北縣（今新北市）的「淡水河上的風起雲湧」（圖 10-13）、1997 年嘉義的「城市交響」（圖 10-14）和 1998 年彰化的「鹿港之心」等，都引發市民熱烈的參與和討論；而「鹿港之心」更因部分作品，直接衝擊信仰中心的媽祖，一度引發信眾抗議。這一波城市裝

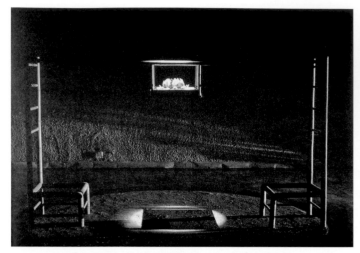

圖 10-16：陳建北　對語　1990　空間裝置　172×300×300cm

圖 10-17：侯俊明　樂園罪人　1997　複合媒材、空間裝置

圖 10-18：李明維　壇城計畫　2000　複合媒材、互動式裝置

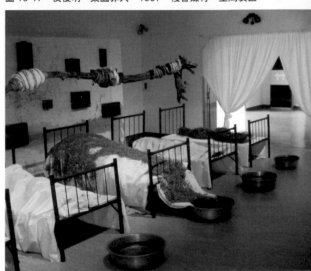

圖 10-19：黃步青　種子‧生命　1998　複合媒材、裝置
935×750×285cm

圖 10-20：林鴻文　再生的蛹‧歷史之潮音　1998　複合媒材、裝置
2900×600×600cm

圖 10-21：王文志　非常道　2000　複合媒材、裝置

圖 10-22：林純如　蛻變系列Ⅲ　1995　複合媒材、空間裝置　120×500×500cm

圖 10-23：陳慧嶠　睡吧！我的愛　1998
複合媒材、空間裝置　176×219×113cm

左圖·圖 10-24：
潘聘玉　織衣Ⅲ
2000
複合媒材、裝置
288×144×80cm

右圖·圖 10-25：
張杏玉　膚賦　2002
複合媒材、裝置
130×60cm×5

置也促使台灣藝術生態中，增添了「策展人」的觀念和角色。

　　1990 年代可視為台灣裝置藝術發展的黃金時期，各種形式的裝置藝術家與作品大量湧現，如：前提三個城市裝置中和當地自然、人文的結合；又如賴純純（圖 10-15）、陳建北（1955-）（圖 10-16）、侯俊明（圖 10-17）、李明維（1964-）（圖 10-18）引入具有宗教祭儀內涵與手法的作品；黃步青（1948-）（圖 10-19）、林鴻文（1961-）（圖 10-20）、王文志（1959-）（圖 10-21）取材自然媒材所形成的強烈氛圍；林純如（1964-）（圖 10-22）、陳慧嶠（1964-）（圖 10-23）、潘聘

玉（1970-）（圖 10-24）、張杏玉（1971-）（圖 10-25）帶著高度女性陰柔特質的裝置；陳順築（1963-2014）（圖 10-26）結合攝影與地景的家族記憶；涂維政（1969-）（圖 10-27）以虛擬情境塑造考古現場的「卜湳文明遺址」、朱嘉樺（1960-）（圖 10-28）帶著高度現代商業美學的作品，以及梅丁衍（1954-）（圖 10-29）極具政治批判、嘲諷特質的大型裝置等；而這個時期一個更重要的發展，則是數位影像裝置的出現與介入。

電腦時代的來臨，藝術家開始在裝置中使用大量數位影像的手法；其中顧世勇（1960-）應是最具先行者地位的一位。留學法國國立巴黎第一大學、取得藝術科學——造形藝術博士學位的顧世勇，我們甚至可以說：他不但是數位科技最早引入的先行者，也是在台灣裝置藝術家行列中，創作手法和創作思維最具廣度與深度的一位。

出生台灣彰化的他，早在 1980 年代中期，就展開裝置藝術的嘗試，留學法國後，在「藝術科學」的領域上，開始學習到各種現代科技手法的運用；1992 年參展台北市立美術館「台北現代美術雙年展」的〈藍瞳孔〉（圖 10-30），或許是台灣裝置藝術中最早使用數位自動控制技術的作品。而在同時期一系列的「黝黑」裝

2001年 1月 1日

置之後，1998 年參展「鹿港之心」城市裝置
時的作品〈2001 年 1 月 1 日，回家的路上〉
（圖 10-31、10-32），更結合了電腦動畫、大型裝置
與戶外表演的手法，以一種寓言式的想像力，
對一切被他視為虛假意識與約定俗成的慣性語
境，提出明快且雋永的揭示；鹿港這個充滿歷
史的區域，被藝術家以「家」的意象，進行了
反問、隱喻及詩化的處理。

　　1999 年發表在台北帝門基金會的〈新台
灣「狼」〉（圖 10-33），則在電腦動畫的影像外，
更結合了蝴蝶、馬纓丹、蛹等自然生態及中

左上圖・圖 10-30：顧世勇　藍瞳孔　1992
複合媒材、裝置　300×200×200cm

左中、左下圖・圖 10-31、10-32：顧世勇
2001 年 1 月 1 日，回家的路上　1998-9　環境裝置、行為展演

右上圖・圖 10-33：顧世勇　新台灣「狼」　1999
複合媒材、裝置

左頁上圖・圖 10-26：陳順築　花懺─祖母　2000
彩色照片、地景裝置　122×122×6cm

左頁中圖・圖 10-27：涂維政　卜湳文明遺跡　2003
複合媒材、裝置空間

左頁左下圖・圖 10-28：朱嘉樺　都會風情　1994
複合媒材、空間裝置　342×1080×341cm

左頁右下圖・圖 10-29：梅丁衍　哀敦砥悌　1993-8
複合媒材、空間裝置　台北市立美術館藏

圖 10-34：袁廣鳴　盤中魚　1992　錄影裝置

圖 10-35：袁廣鳴　跑的理由　1998　錄影裝置　台北市立美術館藏

圖 10-36：高重黎　反・美・學 003
2001　8 釐米放映機影像裝置

圖 10-37：林書民　玻璃天花板
1994-1996　影像裝置

圖 10-38：王俊傑　極樂世界螢光之旅　1997　複合媒材、空間裝置

央氣象局的即時資訊，展現出一種跨界的擴張藝術展演強度。不過，顧世勇過度哲學傾向與複雜科學意念的作品，似乎較無法在習慣於平面圖像思考與視覺直接訴求的台灣社會，引起廣泛的注目與論述。

　　倒是同在 1992 年發表〈盤中魚〉（圖 10-34）的袁廣鳴，簡潔、單一的手法，由懸吊於天花板上的錄影機，投射下來金魚影片，投影在一個白色瓷盤上，金魚似真實虛的游動影像，激起了觀眾直接的好奇與反應。而 1995 年的〈籠〉、1998 年的〈嘶吼的理由〉、〈難眠的理由〉、〈跑的理由〉（圖 10-35）等，都讓袁廣鳴成為台灣最被熟悉的影像裝置藝術家，也透過這樣作品，充分

圖 10-40：林明弘
台北市立美術館 2000
年 9 月 9 日 - 2001 年
1 月 7 日
2000　地板彩繪
3200×1600cm

展露身體、心理、空間，與時間的微妙關係與互文。

　　同時期出線的影像裝置藝術家，尚有高重黎（圖 10-36）、林書民（1963-）（圖 10-37）、王俊傑（1963-）（圖 10-38）等人；而從繪畫、影像出發的吳天章，也在 1998 年發表〈戀戀紅塵 II ──向李石樵致敬〉（圖 10-39）一作，在漫妙音樂的波動中，前輩畫家李石樵〈市場口〉畫作中的女孩，隨著音樂，緩緩搖擺走出……，成為這些影像裝置中，最具後現代趣味的表現。

　　前後超過十年的裝置風潮，一度引發「繪畫已死」的危機，但林明弘（1964-）（圖 10-40）以台灣老花布發展出來的裝置手法，則展現了繪畫不死的另一生機。

　　1998 年，台北雙年展「慾望場域」，首次由外籍策展人日籍的南條史生擔綱，裝置藝術在台灣前衛主流的地位，也在此達到一個巔峰。

　　2002 年，姚瑞中出版《台灣裝置藝術（1991-2001）》一書，為此黃金十年做了一個全面性的整理與紀錄。裝置藝術的發展，誠如本文文首所言：人們不滿足於平面的繪畫或單一的立體雕塑，為求更強力的情境掌握或思維表露，透過全環境氛圍的形塑、建構，乃至加入音像、數位的種種技術、媒介，勢必成為未來持續存在的一種藝術類型與手法。21 世紀的台灣新一代裝置藝術家，仍踏著這條路徑前進，代有新人，但能否有超越前賢的突破性表現？值得持續地觀察。

左頁右下圖：
圖 10-39：吳天章
戀戀紅塵 II
──向李石樵致敬
1998
複合媒材、音像裝置

An Illustrated History of Taiwan Art

Performance Art and Recording

身體、行為與錄像

身體和行為是人類藝術最原始的形態，
但在廿世紀末期的台灣，也成為最前衛
的形態。那是一個呼應著時代轉折、社
會解嚴的藝術手段，藝術透過身體與行
動，檢視社會、抗議體制，也實現自
我、挑戰觀眾；而這一切，以錄像的方
式記錄下來，得以突破時空限制，不斷
複現、越域傳播。

十一、身體、行為與錄像

　　以身體做為藝術表現的載體，也是一種歷史相當久遠的藝術形式；當初民們打獵豐收回來、歡欣喜慶之際，手舞足蹈，就是一種最原始的展演類型。不過，把身體當作載體、以行為當作內容，再利用攝影或錄像的手法記錄下來，脫離表演藝術的範疇，成為當代視覺藝術的一種前衛手法，在西方，仍是 1960 年代才逐漸形成的潮流；台灣則在 1980 年代之後，才逐漸被社會注目、進而接受，這自然與解嚴前後的社會氛圍有關。

　　雖然早在 1970 年代，台籍藝術家謝德慶（1950-）就在美國以行為藝術受到矚目，但就台灣本地而言，行為藝術的出現，還是 1980 年代之後的事。1982 年，張建富（1956-）首先發表〈空氣呼吸法〉（圖11-1），以塑膠袋包裹整個頭部，挑戰呼吸的極限，也暗喻對威權戒嚴的抗議；這是台灣當代藝術第一個以身體為中介的作品，幾近「危險」的行為，也引發媒體的關注與討論。唯日後，張建富轉往中國大陸發展，未見持續的作品發表。

　　在這波身體與行為的前衛風潮中，居於「先行者」位置、且富代表性地位的藝術家，應首推李銘盛。

　　李銘盛是海洋大學畢業，1983 年至 1986 年間，在《藝術家》雜誌贊助下，以頗為敏銳的視角，拍攝大批台灣前輩藝術家的個人形象及工作室，獲得好評。同時間，他也全力投入行為藝術的創作與發表；關懷的主題圍繞著環保的議題，也涉及精神生活的一些倡導與批判。首先是 1983 年 4 月，他為抗議台北市政府規畫砍除市區行道樹改設停車位的政策決定，以〈樹的哀悼〉為主題，在台北頂好公園，將一些泥土、野草、石頭、枯木，

左圖‧圖 11-1：
張建富　1982
空氣呼吸法

右圖‧圖 11-2：
李銘盛　1983
生活精神的純化
（攝影：張永松）

左圖·圖 11-3：
李銘盛　包袱 119
1984　表演海報造形
（攝影：陳福鑫）

右圖·圖 11-4：
李銘盛　非線　1986
作品演出發表日 2 月
28 日上午 6 時，屈
尺派駐所主管帶著員
警阻塞在李銘盛家門
口。

乃至馬桶水箱和人頭骷髏等，結合成作品，以展、演兼具的手法，引發路人、媒體，以及警察的關注。同年 8 月，他又以籌募藝術工作者基金為訴求，發表〈生活精神的純化〉（圖11-2），號召群眾採「沉默、播種、徒步、赤腳、露宿」的方式，以四十天的時間環島台灣 1400 公里。該計畫雖因條件限制未能完全實現，但也有效引發社會及藝術界的注目與支持（精神支持）。

　　1984 年 3 月至 7 月間，李銘盛再發表〈包袱 119〉（圖11-3）；揹著 3 公斤的重物，象徵現代社會人們承受的包袱，維持每天生活的常態，上下公車、逛大街、遊百貨公司等，引發眾人的注目，也造成旁人的不便；前後一百一十九天，而「119」也正是一種緊急的呼救。

　　1986 年 2 月 28 日，李銘盛故意選擇這個別具政治意涵的敏感時刻，計畫從他位在台北花園新城的住家出發，一路拉線到台北市立美術館，沿途在轉角或十字路口的地方，放置一塊大石頭，石頭上畫上「←→」的指示箭頭，意味以城市做為藝術創作的舞台，建構出另類的城市景觀。石頭取意民間「石敢當」的傳統信仰，既有辟邪之意，也有鎮妖之意。此計畫因高度敏感，遭到警察一早登門阻攔，一切景象，都被李銘盛隱藏的相機拍攝下來。（圖11-4）

　　李銘盛這段時間，不斷以台北市立美術館為目標，提出批判，意在對那些自稱「精神文明象徵」的作品，有所質疑。1987 年 4 月，他和張永村共同發表〈為美術館看病——畫家與狗〉，由張永村牽著扮成小狗的李銘盛，到台北市立美術館看展，對著一些看不懂的畫，

便是一陣狂吠；隨即遭到美術館警衛人員的強制架出館外，也達到他對美術館施政嘲諷的目的。

　　不過對美術館嘲諷、批判最具典範的行動，則是隔年（1988）7 月的一場。當天台北市立美術館耗費鉅資舉辦的「達達藝術大展」開幕，李銘盛事先宣告他將有作品在美術館前廣場發表。一早，現場聚集了相當多的人潮、媒體及警衛，眾人都好奇會有什麼樣的表演行為；耐心等候下，李銘盛終於出現，二話不說，不緩不急地當眾脫下褲子，當場大了一坨大便。同天下午的學術研討會，李銘盛又揹著背包出現會場，遭警衛攔阻，後經幾位藝術家具保下，取下背包，才得以進入；警衛檢視背包，發現又是一包大便。李銘盛以他最「達達」的方式，給了現場許多正襟危坐的「達達」學者，一個強烈的嘲諷。

　　此期間，李銘盛又陸續發表「藝術的哀悼」系列，包括：在台北忠孝東路和敦化南路交口演出的〈我是藝術家〉（圖 11-5），只穿一條丁字褲，身上寫著「我是藝術家」，到處和人打招呼；而另同名〈藝術的哀悼〉（圖 11-6）的作品，則是和于彭、王文志三人，扛著一支

如送葬隊伍的旗子，行走於敦化南路路
口。總之，李銘盛密集的曝光，使他成為
台灣 1980 年代最具活動能量的行為藝術
家；以他直接、率直，乃至帶著些許粗魯
的方式，衝撞體制、批判權威。

　　1993 年，李銘盛以行為藝術家身分，
受邀參加威尼斯國際雙年展的展出，成為
台灣藝術家中的第一人；展演主題〈火球
與圓〉（圖 11-7），以「血」和「紙筒」圈
成的樹幹，加上身體的介入，呈顯了地球
環保的國際議題關懷。

　　1980 年代在台北市立美術館「新展

望展」中以抽象水墨結合空間裝置而知名的張永村，在 1990 年代也投入行為藝術的創作，政治是他鎖定的領域；1991 年起，他既參加中正紀念堂的學運，也陸續參與國民大會代表與增額立委的選舉，每一次的行動，都以不同的身分和裝扮出現，如：「忍者村」、「蒙娜麗莎杜象村」、「能源法師」（圖11-8）、「墨海僧人」、「乾坤不老」等，誇張的動作、搶眼的服裝和儀式般的場景，也成為這位行為藝術家的標誌。

　　1980 年代起動的台灣行為藝術的另一重要脈絡，是一群高中職美術、美工科畢業的年輕人，組成的團體「息壤」；主要成員有陳界仁、林鉅、高重黎、王俊傑等人。「息壤」成立於 1986 年，而在此前這些成員便相繼有一些行為藝術的展演，且都和小劇場有一些關聯。

　　1983 年，陳界仁率先在自家畫室及陽台，進行一系列名為「轉換過程」及「機能喪失」（圖11-9）的創作嘗試；他先將自己捆綁起來，然後再進行即興的肢體動作及嘗試掙脫的努力。之後，他將場域移往台北西門町，找到包括自己在內的五位年輕人，用黑布罩住頭部，雙腳纏住紗布，然後個個以手搭肩，形成一縱隊，一如盲人般地摸索前進；繼而匍匐在地，做出各種痛苦、掙扎、受壓迫、亟欲掙脫的動作，終於引來警察的關切、盤問。

　　1985 年年底，陳界仁組成「奶‧精‧儀式」劇團，推出〈試爆子宮〉一作，整組人，個個頭戴半透明的綠襪，分別從鬧區的西門町出發，匍匐前進，經由山區到海邊，前後長達四個禮拜之久，也是對身體極限的一種考驗。

　　〈試爆子宮〉之後陳界仁一度陷入「沉睡般的狀態」，不再創作；直到 1995 年才又轉入平面繪畫的創作，從取材地獄圖的油畫，到運用老照片電腦修圖的「魂魄暴亂」系列，看似與「行為」逐漸疏離，但 2002 年之後的〈凌遲考〉（圖11-10），則重新加入行為藝術的手法，以錄像的方式呈現，探討人在極苦與極樂之間的模糊與曖昧，不失其一貫強力的藝術張力，和對人性、權威、暴力、身體之間的深沉思維。

　　陳界仁發表〈試爆子宮〉的同年，林鉅也發表〈林鉅純繪畫實驗閉關 90 天〉（圖11-11），在純繪畫與行為藝術間進行思維及實驗上的辨證。2002 年 9 月間，則頭罩黑紗，以背掛著秋刀魚的十字架，一路苦行，由淡水捷運站步行到台北東區。（圖11-12）

　　1980 年代興起的台灣行為藝術，以李銘盛和「息壤」成員為代表，大多具有一種抵抗權威、批判霸權，或文化反省的傾向；但 1995 年台灣進入「雙年展時代」之後的行為藝術，則大多數與自我存在的思考有關，藝術家回到生命本身或生活現實的關懷。

　　石晉華（1964-）從 2000 年起，多次發表〈走鉛筆的人〉（圖11-13），透過來回走動及

圖 11-10：陳界仁　凌遲考　2002

圖 11-11：林鉅　林鉅純繪畫實驗閉關 90 天　1985（攝影：林啟南）

圖 11-12：林鉅　2002 年 9 月 11 日（攝影：陳牆）

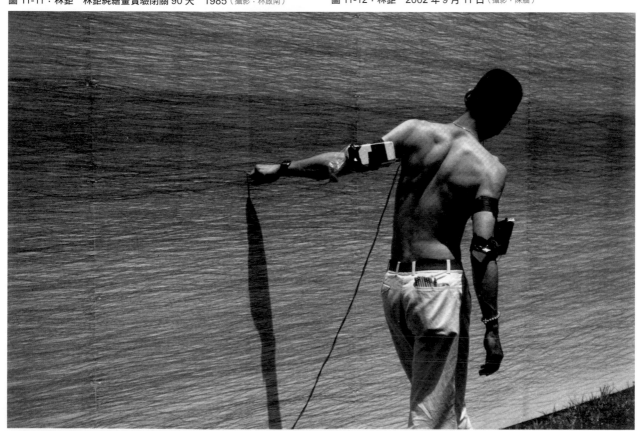

圖 11-13：石晉華　走鉛筆的人　1994

連緜畫線的動作，一方面突顯
鉛筆因磨擦而消失的歷程，二
方面也記錄自己心脈、血壓變
化的情形，並以此面對生命的
真實。原來石晉華深受糖尿病
所苦，自 1994 年起，便開始
蒐集每次注射胰島素、測量血
糖等醫療行為後的廢棄物，密
封保存，並記錄日期。〈走鉛
筆的人〉是他以身體為中介，
自我檢視、自我面對的一項行
動，藉此反映生命中的重複、
執著、無常，乃至荒謬，然而
每次的行動，卻也每次帶來自
我的肯定與激勵。

　　林俊吉（1964-）1995 年
的〈我想和你說話〉（圖 11-14），
是在頭上戴了一個長長的鳥
嘴形頭套，由於鳥形尖嘴的阻
隔，影響了藝術家和人的溝
通，他既看不到人，人也看不
到他的臉和表情，只有錄音機
不斷播放藝術家事先錄好的聲
音：「我想和你說話！」、「我
想要靠近你！」、「告訴我關
於你的一些事情……」藉此來
表現藝術家在留學德國時期所
面臨的人際困境，自己變成猶
如「鳥人」般的異類。

圖 11-18：
姚瑞中
反攻大陸行動—
行動篇 1997

左頁左圖
圖 11-14：
林俊吉
我想和你說話
1995

左頁右上圖
圖 11-15：
陳永賢 減法
2000

左頁右中圖
圖 11-16：
陳永賢 心經
2000

左頁右下圖
圖 11-17：
陳永賢 盤中頭
2001

原本從事水墨創作的陳永賢（1965- ），留學英國期間，開始轉入行為錄影的創作。有感於天天吃培根和鮭魚肉片配廉價紅酒，告別他所熟悉的水墨創作愈離愈遠；因此，他乾脆用培根和鮭魚肉片包裹自己的臉孔，並且用橡皮筋緊緊捆綁，之後，再請友人將橡皮筋一一剪掉，讓肉片、培根一一掉落，露出五官。這件名為〈減法〉（圖 11-15）的錄影作品，呈顯的正是生活對他的束縛、制約與鬆綁。其他如：〈心經〉（圖 11-16）、〈盤中頭〉（圖 11-17）等作品，都是深具典範意義的行為藝術創作。

以行為做為藝術展演的一種形式，其實也是以身體，乃至以生命做為素材。對某些藝術家而言，他們相信藝術可以存在於平常生活當中；然而，往往脫離體制，生活當中的藝術，也就不被一般民眾乃至整個社會所接受，甚至容忍。許鴻文（1969- ）1995年在台北街頭發表一系列的〈流落紙板床〉；這件作品最早出現在台北市立美術館廣場的「拾荒藝術祭」，展覽期間，他每天在現場製作一張精美的瓦楞紙板床，經過五天的露宿後，開放給民眾參與，邀請參與露宿的民眾寫下感想。1997 年 4 月，同樣的作品，再在萬華龍山寺呈現，卻遭廟方驅離，只得轉往附近的麥當勞店前繼續。他在現場以一台小型收音機播放台語老歌，同時以紙板呼籲群眾捐款，以製作一百張紙板床給流浪的人睡覺。這樣的舉動，有人視為騙錢，也有人真的捐錢，但隨後，便出現三名不明男子將他揍了一頓，結束了這項行動。

經歷這個挨揍事件，許鴻文雖然仍在台北車站又進行一場行動，但到底挨揍還是帶給他極大的打擊。他無法理解：如此單純又簡單的藝術行動，為何無法見容於這個被視為文明開放的社會？紙板床只是象徵一種精神的安頓和生命流浪的尊嚴，重點並不在真正鼓勵每個人都去露宿當流浪漢，而流浪漢也並不需要一張「床」。許鴻文沒有為自己的行動，刻意留下任何照片或紀錄，因為他認為：他的藝術已在行動中俱足、完成。最後，他選擇

圖 11-19：
葉怡利 「蠕人」系列
2007

了另一種行動：「出家」，隱身禪寺。

和同世代行為藝術家相較，姚瑞中（1969-）的創作型態，具備較複雜的性格；內容上也較脫離個人思維，而和政治有較大關聯。首先，他採行動的方式，選擇特定的地點，以自身立足當地，或撒尿、或立正跳躍、或倒立，來表達特殊的意義；然後，以相機捕捉這個行動；最後，展出時，又帶著某些裝置的手法。1994 年前後，他展開到處「占領」的行動，首先選擇台灣曾被殖民的遺址撒尿，形成〈土地測量系列：本土占領行動〉；之後，則前往中國大陸各個具歷史意義的景點，按下快門的瞬間，讓自己雙腳併立、跳離地面，足不著地，形成系列作品（圖11-18）。2000 年，則到全世界各個建有牌坊的華人社區，拍攝「天下為公行動」系列。乃至 2002 年後，在中國共產黨特殊歷史景觀，倒立拍照，然後將相片倒反過來，形成人正景反的「乾坤大挪移」效果，正是所謂「萬里長征行動」系列。

行為藝術是對自我信仰的藝術理念，進行一種類似殉身的舉動，有時不見容於世俗的社會，有時則被視為無厘頭的無聊舉動。

葉怡利（1973-）以遊戲的心情，結合雕塑、行為與錄影，將自己打扮成一個被稱作「蠕人」（像蟲的人）（圖11-19）的怪獸，提著粗俗的綠色塑膠菜籃子，以馬鈴薯做武器，在一個如詩如夢的池畔風景中，做些無厘頭的動作，如：亂打太極拳或施行「發功」的超能力等，既回溯了童年看怪獸影片的記憶，也滿足了自我變身、超越的想望。

崔廣宇（1974-）1997 年的〈天降甘霖〉（圖11-20），和 2001 年的〈十八銅人・穿透，感受性〉（圖11-21）都是新一代行為藝術的經典之作。前者是模擬卡通影片中經常見到的鏡頭，許多莫名其妙的物件，如：電視機、機車、竹竿、椅子等，突然自天而降，砸向站在底下的藝術家，藝術家總是在驚險的最後一秒，適時地跳開，觀眾為他捏了一把冷汗，也為他

耍寶的動作而發笑。後者則是取材中國古代少林寺十八銅人「鐵頭功」的傳說，藝術家到處以自己的鐵頭撞向各式各樣的物體，包括：股票電視牆、麥當勞叔叔、防消車、馬、牛等。崔廣宇不是表演性的輕撞一遭，而是紮紮實實的奮力一擊，扮隨著莫名其妙的嘔吐；他相信：在極微渺的機會中，人是可以穿越銅牆鐵壁而滲透出去的。崔廣宇的行為藝術到底有沒有意義？又意義為何？這對藝術家而言，不是問題，問題在觀眾。崔廣宇也是 2005 年台灣威尼斯雙年展「自由的幻象」的參展藝術家之一。

　　曾御欽（1978-）是 2004 年「台北獎」的得主，他的錄影創作〈有誰聽見了？〉（圖11-22）

圖 11-20：
崔廣宇　天降甘霖
1997

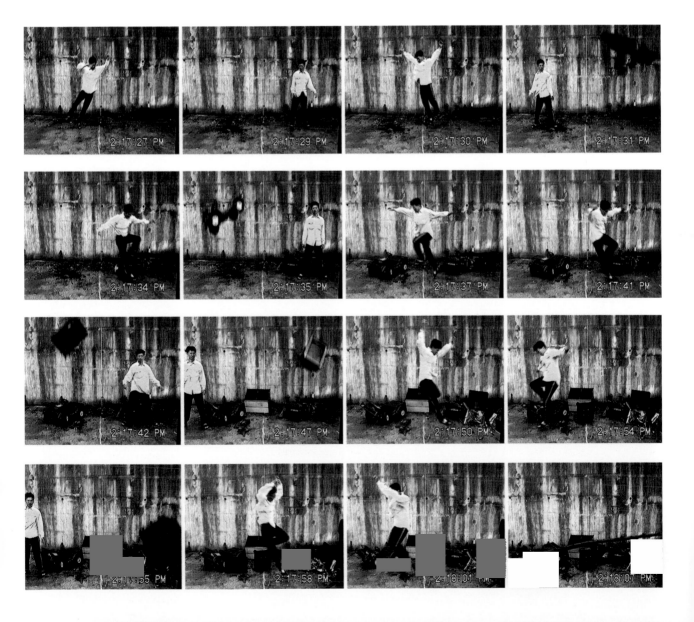

，在一種表面看似 Kuso 的搞笑行為中，以清新、明亮的色調，傳達了一個似乎遙遠，卻又清晰、熟悉的童年記憶，尤其是一種和身體觸覺有關的記憶，無法以文字傳達，只能以視覺喚醒；一如作者詩意的隱喻：「偉大的高山中間卻出現了凹縫，山脈是在裡面走的。」稍後的 2007 年，曾御欽即獲邀參加五年一次的「德國卡塞爾文件大展」，成為當屆參展藝術家中年紀最輕的一位；此外，作品又獲法國龐畢度中心典藏，使他成為新新世代中影像創作最具代表的人物之一。

蘇匯宇（1976-）2007 年的作品〈槍下非亡魂〉（圖 11-23），也是一件以身體為素材的作品，帶著較強烈的行為藝術傾向。他以個人的裸體肉身為媒介，透過事先周密的規畫與設計，模擬電影中槍戰受傷的場面，在槍擊的聲響下，身上的血袋一一噴裂，乃至最後一槍由頭部貫穿，全身倒下。蘇匯宇以媒體的虛無性和高度的娛樂性，開了自己和觀眾一個玩笑。

謝明達（1977-）2000 年的〈假死 VS. 假活〉（圖 11-24），是一件將自己埋入土中七天（600000 秒鐘）擁抱死亡巢穴的極端創作；藝術家體驗假死的邊緣，卻真實面對生存的浮沉。目前作品僅留下靜態影像及地下空間聲音的紀錄。

有些行為藝術並非危險，而是平凡或真實到令人感到被冒犯或噁心。1979 年次的鄭詩儁，經常將一些被視為禁忌的行為，如：裸體、當眾自慰、射精、排泄、狂吃馬桶中的汙穢食物、嘔吐等，毫無掩飾地以錄像的方式呈現。如在〈心靈饗宴〉（圖 11-25）一作中，擺滿浪漫燭光的長條晚餐桌上，全裸出場的藝術家，直接對著這些食物撒尿，然後以手抓食狂吃，直到嘔吐物和排泄物一片狼籍，畫面隨著香頌的音樂淡出，挑戰觀眾心目中神聖與汙穢、美好與醜齪的心理臨界點。

上圖・圖 11-21：
崔廣宇
十八銅人・穿透，
感受性　2001

下圖・圖 11-22：
曾御欽
有誰聽見了？　2003

　　女性藝術家在行為藝術的創作上，也有一些亮眼且深沉的表現。

　　湯皇珍（1958-）是女性從事行為藝術最早的一位。她經常選擇日常生活中的一些行為，如：說話、行走、旅行、回家、丟擲等，做為創作的題材。如 1991 年她在「伊通公園」發表個展「72」。七十二正是伊通公園窗戶的數目，她對著七十二片壓克力板丟擲雞蛋，反映台灣當時抗議行動中的行為模式。而 1992 年在北美館的〈我愛你〉，開幕時，她對現場擺置的一百六十八個放置白麵團的牛奶瓶，以法文重複說：「我愛你、我愛你⋯⋯」1996 年在台南街道的〈臭河戀人〉（圖 11-26），則是透過街道的裝置，結合行為演出，從台南移民的歷史回溯作者母親的故鄉，親手以數千隻紙摺船，一步一彎腰地安置在如今車水馬龍的馬路上，突顯今古滄海桑田的變遷，引發人們對這個古城歷史深刻的反省。

　　曾任高雄長庚醫院臨床應理科醫檢師的許淑真（1966-2013）的〈自畫像 I〉、〈自畫像 II〉（圖 11-27），是分別以投影的方式，將自己的裸身影像，投射在牆面上，然後在牆面上以自己的醫學知識，畫出消化系統及生殖系統，並將過程錄影記錄。這是一種對自我身體內裡及私密處進行探討與檢視的行為，予觀眾極大的震撼。可惜這位藝術家已於 2013 年因病去世。

左圖‧圖 11-27：
許淑真　自畫像 II
2002

右圖‧圖 11-28：
謝伊婷
如何向你解釋一個
符號 U　1994

　　謝伊婷（1967-）也是一位以行為藝術而知名的女性藝術家。1994 年發表的〈如何向你解釋一個符號 U〉（圖 11-28），是一件以書本形式呈現的行為藝術作品；書中的照片，傳達了某些難以言喻的視覺與觸感衝擊。其中一組往嘴裡塞東西的照片，看似一種冷靜、理性的圖形解析；實際上，則因硬塞進去的各種不同材質、形狀的東西，讓人產生頗不舒服的心理反應。「U」是象徵各種容器的符號，而嘴巴正是容器的一種，也是女性陰戶的另一隱喻。女性的身體或處境，不正如謝伊婷作品中所呈顯的一種無奈位置和處境？

　　更年輕世代的許惠晴（1978-），將女性迎合男性凝視標準的「減肥」，當成創作的內容；用影像記錄自己未吃掉的食物、吃後再嘔吐出來的食物，以及減肥前後的自己，藉此反省：真正的自我在那裡？自我的評量價值又在那裡？（圖 11-29）

　　李詩儀（1979-）則完全不顧他人異樣的眼光，她將自己裝扮成各種猥褻的裸露造型，

再自拍成像是春宮畫一般的彩色照片；並加上各種文字、塗鴉，內容大膽，衝撞社會的道德標準，展現「我在自我是」的執著。（圖11-30）

　　廖祈羽（1986-）的〈倒立時，你看我彷彿更美好〉（圖11-31），是以一些穿著不同衣服倒立的女子影像，來重新界定「觀看者」與「被觀看者」之間微妙的主導性地位。作品中的女孩皆為作者本人，以倒立的行為，堅持主張自己被觀看的角度；由於倒立，引發裙子翻轉、露出底褲的情況，女子清晰理解自身的處境，也主導了這份「看」與「被看」的權力定位。

　　總之，身體、行為與錄像，是台灣前衛藝術在1980年代以後浮現的藝術型態，標示台灣藝術家在相對較為保守的社會，突顯自我獨特的感受，也勇於抒發自身的情感與意見的勇氣，是台灣美術發展的新階段。

An Illustrated History of Taiwan Art
Technology, Art and Others

科技、藝術及其他

科技與藝術是一兩體面，互為文本；甚至可以說：一部藝術史，就是一部科技進化的歷史。科技的發展，在廿世紀70年代再度達到一種快速進展的高峰，先是鐳射光學的運用，後是數位科技時代的來臨。這是人類文明史的另一次工業革命，藝術也隨之遽變，台灣自是無以自外，更且站在前鋒。

十二、科技、藝術及其他

　　科技與藝術，或科技對藝術的介入與影響，是一組相當複雜、難以釐清的概念；最早觀看晚霞的人，既是藝術家，也是科學家。中國民初美學家朱光潛，深受心理學美學的影響，以動機來劃分生命的三種態度：一樣觀看一棵松樹，心中想到它的屬性，葉狀是針葉，主要生長在寒帶，這是科學的態度；看到松樹，便想到它的樹材可以做成什麼家具，松果是否可以食用，這是實用的態度；如果能完全撤開這些思維，純粹觀賞它枝幹生長的姿態，進而和生命的情境相聯結，那便是美感的態度。

　　一個健全的社會，當然是要多一些美感的態度、避免過於實用或科學的態度，才不致枯燥、無趣；但這是哲學家便宜分類的說法，從歷史的現實考察，顯然三種態度很難明確切割。

　　最早以河流出口的圓形礫石，相互敲擊，形成砍器的舊石器時代人類，在他選擇圓形礫石的時刻，既已蘊含美感的成分，敲擊碎裂的過程，又是一種初級科技的手法；利用形成的尖銳端拿來攻擊動物、刮削樹皮和獸皮，則是一種實用的態度。等到進入新石器時代，以研磨或鑽孔的技術加工石器，更是難以分別到底是美感的考量？抑或實用的考量？或是兩者皆有？

　　進入陶器時代，如何拉坏成形、燒土為器，乃至在陶模要乾、未乾之際，在器物表面上，飾之以紋，在在是一種集美感、實用與科技於一身的活動；更遑論青銅時代的展開，銅錫的比例、模範的鑄造，又是一種何等複雜的工法與深沉的美感？

　　至於文明進展到雕刻巨型的人像，從雙足併立，到邁開腳步，乃至單腳旋立，那又是一種何其複雜的物理知識？

　　要清楚劃分科技與藝術的界限、美術與實用的分野，似乎沒有哲學家所說的那般容易。達文西從醫學解剖、科技想像，建立了他藝術的王國；工業革命，乃至三稜鏡、照相機的發明，都影響了印象主義者對藝術的認知與表現；立體主義重新思考人觀看世界的方法，從感官的「眼觀」到認知的「心視」，再加入時間的因素，終於形成一般人所謂「看不懂」的畫面；包浩斯的革命，幾乎完全打垮「純藝術」與「設計、工藝、實用」間的界限。顯見科技與藝術或科技對藝術創作的介入與影響，始終是一組互為文本、相互作用的概念與作為，甚至是一體的兩面；只是二者的異同，時而明顯、時而隱晦，要釐清兩者發展的歷史，顯然不是一件容易的事情。

右頁左上圖
圖 12-1：
楊英風　鳳凰（二）
1980　雷射

右頁右上圖
圖 12-2：
楊英風（右）與〈生命之火〉（1981）雷射雕刻合影於日本第4屆國際雷射外科學會會議展

右頁下圖‧圖 12-3：
楊英風　飛龍在天
1990　雷射景觀
台北觀光節元宵燈會主燈

　　不過，台灣美術的發展，明白宣示要將科技藝術結合的主張，應以 1978 年楊英風邀集陳奇祿、毛高文、馬志欽、胡錦標等文教、科學界人士，籌組發起「中華民國雷射科藝推廣協會」為起始。

　　那曾經在早期的科幻漫畫中想像成足以隔空致人於死的「死光槍」，終於在 1970 年代，以「雷射光」之名，成為事實。1977 年，楊英風在日本參觀正在興起的雷射藝術展演，深

受震撼。那些奇妙的光束，當與音響相應出現時，光彩的幻影，交織成神祕、綺麗的動態，波光洶湧、迴盪，令人猶如置身宇宙天體的深處。楊英風激動地説：「這種宇宙間最精純的光質，經美感的造形後，似乎可以展現一個抽象經驗的心靈世界。透過光的凝煉，人與宇宙間心靈的迴映，達到了相融的境界，由此觀照了宇宙本體的和諧結構。」

1979 年，他更成立「大漢雷射科藝研究所」，進行數場雷射科藝的展演，並留下了一批頗為別致的雷射攝影作品，和一件以雷射切割而成的雕塑作品。1981 年，一場名為「國際雷射景觀大展」的盛會，假台北圓山大飯店舉辦，包括台灣、歐美、日本等地的多位藝術家參展，盛況空前。甚至到了 1984 年，台北市立美術館正式開館運作，即在同年舉辦「當代設計：光效展」，以「光和空間」為主題，分別探討三色光與彩虹的關係，以及利用光學纖維、雷射光等科技產物做為藝術表現的可能。隔年（1985），該館更在行政院國科會光電小組支援下，舉辦大規模的「雷射・藝術・生活」特展，邀請國內外專家介紹雷射的知識及其應用的方法。（圖 12-1、12-2、12-3）

可惜雷射科技藝術的推廣，在國內缺乏社會強力支持的發展背景，雖然在醫學上成為開刀治療的利器，但在藝術上並未能走出更為寬闊、深入的表現領域。倒是日後和楊英風不鏽鋼巨型雕塑結合，成為台灣燈會雷射燈光秀的前驅。

科技藝術在台灣的第二波發展，以「Video Art」（後稱「錄影藝術」或「錄像藝術」）為名，倒是獲得相當蓬勃的發展。

台北市立美術館舉辦「當代設計：光效展」的同年（1984），另由法國巴黎龐畢度中心的 Video 視聽中心引進十六件 Video 作品，舉辦國內首見的「法國 Video 藝術聯展」。這是錄像藝術首次在台灣被正式介紹，配合座談會及藝術雜誌的報導，韓國錄像藝術家白南準（1932-2006）的大名也開始被國內年輕的藝術學生所熟悉。當時就讀國立藝術學院（今北藝大）的袁廣鳴和文化大學的王俊傑（圖 12-4），都在此時投入相關的嘗試與創作；結合當時正在興起的小劇場運動及行為藝術與數位科技，錄像藝術更獲得全面的發展，一如前面兩章所介紹。

1980 年代的後半期，是科技藝術在台灣快速引進、生根的年代。1987 年，台北市立美術館接連舉辦了兩場和科技藝術有關的展覽：一是「科技、藝術、生活—德國錄影藝術展」，館刊也同時配合發行「錄影藝術專輯」；一是「德國現代雕塑展：科技裡的詩情」，此乃由德國文化中心協辦，展出藝術團體「零（Zero）」的作品，將一些生活中常見的生活材料，如：塑膠、霓虹燈管、強力透明玻璃、金屬等，經由各種現代科技手法的處理，展

圖 12-4：
王俊傑
十三日羊肉小饅頭
1994
複合媒材、空間裝置
台北市立美術館藏

現作品的律動與變化，是屬於「動力藝術」的一種表現。

1988 年，甫剛成立的台灣省立美術館（今國美館），也連續舉辦了兩場「尖端科技藝術展」及「日本尖端科技藝術展」；隔年（1989），又舉辦「光軌造形藝術展」及「混沌之域：尖端科技藝術展」；1990 年，再舉辦旅美華裔藝術家蔡文穎的「動感科技藝術展」。「科技藝術」一詞，大抵在這個時期，已成為藝壇確認的前衛主流象徵。

1992 年，國立台北藝術大學首創「科技藝術研究中心」，科技藝術正式成為藝術院校中的一項學門；2006 年該中心改名為「科技與藝術中心」。

不論是「科技藝術」或「科技與藝術」，在世紀之交的台灣，其具體的表現，大致可以歸納為幾個主要的面向：一是錄像與數位，這是人數最多、成果也特別豐碩的一個面向，包括：裝置與行為藝術的結合，再以錄像的方式記錄、呈現；以修圖、改造等手法前製，再輸出或播放的方式；運用感應程式進行互動；乃至完全在網路傳播的方式等。這些藝術家除前兩章提及者外，幾位年齡稍長但具先行者或領導者角色的女性藝術家，也值得特別一提，如：出生於台灣，長期僑居美國的洪素珍取得美國加州舊金山藝術學院電影碩士後，回台在台北春之藝廊，與兩位國外藝術家聯合推出「裝置、錄影、表演藝術展」。隔年（1987），更以「之內／之外：洪素珍的光影世界」為名，在台北市立美術館推出個展。洪素珍的創作，關懷廣闊、手法多元，從極具個人化的微觀內省，到整個社會、文化的議題探討，她都以深富觀念與視覺強度的角度切入，結合多媒體，如：光、空間、聲音，乃至「動、靜」的對映來呈現、表達。此期間，幾次發表於台北誠品畫廊的作品，均吸引藝壇注目。2011 年，她的〈都市蟻民〉一作，初次測試於台北竹圍工作室；2013 年則正式發表在舊金山。

洪素珍在舊金山的家中，以染紅的糖漿，引來家中及鄰居的螞蟻，以卅八小時的時間，記錄了這些螞蟻將鮮紅飽滿的糖漿，一點一滴吸食到完全乾淨的實際過程。在竹圍工作室

的黑暗展間中，藝術家以架設在天花板的六部投影機，投射在地面，紅色的糖漿形成一條
走道，當觀眾穿著白色的服裝進到現場時，一方面可以觀看被放大的螞蟻工作的情形，一
如人類的社會，各有分工、又各有個性的細微動作；二方面也體驗螞蟻放大影像投射在身
上的新奇經驗，就像是莊周的夢蝶，此時的觀眾，幾乎分不清是自己變成了螞蟻，或螞蟻
變成了自己。

　　同樣長居海外的陳珠櫻（1962- ），是李仲生的學生，1987 年留學歐洲，取得「藝術
的美學，科學與科技」博士學位後，便投身數位科技藝術的創作。2007 年，受邀返台參
與「Boom！快速與凝結新媒體的交互作用─台澳新媒體藝術展」發表〈繪影繪生〉（圖12-5）
影像互動作品。在一個密閉的空間裡，錄影放映機懸掛在天花板中間，投影於地上，地板
成為放映銀幕。地板下層有一片電子感應地毯與電腦連結，隨時擷取參觀者的位置。因此，
當觀眾進入時，腳下便會浮現了一個光環，裡面充滿了虛擬生物，足下奇異的鳴叫聲，觀
眾的腳好像不小心踩到了虛擬生物。此時，如果又有另一位參觀者進來，這個光環便瞬間
被拉成一條細細的光索，彷彿緊緊地繫住兩個人的腳，在掙脫不掉又看不到任何虛擬生物
之下，他們的一舉一動變得尷尬又無奈；直到第三者進入，這條光束才又被扯開，在三個
人之間急速拓展成一片燦爛的光影，虛擬生物湧動其中。不過，這一組只由三人組成的觀
眾，無法見到虛擬世界的整個面貌。必須等到第四個參觀者進入，地板上的光影變化才變
得豐富複雜起來，影像有如被撕裂成無數的碎形，觀眾們乍見虛擬生物忽隱忽現的驚奇景

圖 12-5：
陳珠櫻
繪影繪生　2002
生命互動磁場──
人工生命電腦編程
即時互動

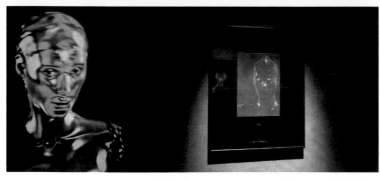

上圖‧圖12-6：
林珮淳　創造的虛擬
2006　影像裝置

下圖‧圖12-7：
林珮淳
夏娃克隆肖像
2011
3D動態全能攝影
46×58×4cm×10

象，一片類似哀號又似狂喜的多重奏鳴曲，劃破了這個原本寧靜肅穆的地方。直到眾人離去，現場才回復虛無一物、低沉迷濛的背景聲音，迴繞著一波波潮起潮落的虛擬生命循環。

儘管這件作品〈繪影繪生〉使用了許多高科技的裝置，但藝術家卻故意擬造一個看似完全自由與感性的空間，所有的科技器材均被隱藏了起來，退到背景之後，觀眾們亦無須控制按鈕或佩戴任何感應器，只要踏入，便可一起窺探這個小小生物圈裡的虛擬生物，引人享受無限想像與驚奇的經驗。

同樣具有人工智慧與人工生命的作品特質，林珮淳（1959-）的〈創造的虛擬〉（圖12-6）也是一件引人注目的作品。一樣發表在2007年「台澳新媒體藝術展」中，林珮淳引導觀眾創造自己的蝴蝶圖像，然後經由電腦程式，將之轉化成可飛向海底深處的動態蝴蝶，結合真實與虛擬、打破天空與海底，形成一種心理的顛覆與顫動。林珮淳之前的「夏娃克隆」系列（圖12-7），結合3D動態圖像（hologram）的高科技材質與數位影像控制，也是令人驚豔的作品。她也是國立台灣藝術大學推動數位藝術的靈魂人物。

女性對生命或自身命運的敏感與反思，加入科技的思考，年輕的林欣怡（1974-）也是一位傑出的創作者。林欣怡説：「我無法在真實生活中改造我的身體，但在電腦中可以。」於是運用各種數位科技：自拍、複製、編碼、改造……，林欣怡在電腦中，構築了一個屬於自我的世界。2002年的「Cloning Eva」系列，是將只有上半身的女體垂掛，聯結各種管線，

彷彿輸送養分的線路，而人也在這種機制中，與管線合身，並相互取悅，無限繁衍。另如：2003 年的〈第八天計畫〉（圖12-8），顯然宣示要與上帝爭功，透過數位科技的重組、改造，創造出各種人、獸、機械交雜合體的新物種。

圖 12-8：
林欣怡　第八天計畫
2003
互動式影像、網站

　　女性藝術家在數位藝術創作上的表現確實可圈可點，而錄像與數位藝術也成為跨世紀間，台灣當代藝術最具活力與數量的表現，甚至成為大型展覽中最受歡迎的展演手法，包括故宮展品的數位動態化與台北花卉博覽會的巨型互動展示工程等。

　　錄像與數位藝術在台灣的盛行和發展，除了官方美術館和博物館的推廣、帶動外，台灣電子及電腦企業界的贊助、支持，也是一個重要的力量，如：宏碁企業在 1999 年率先成立「宏碁數位藝術中心」、國巨電子在 2002 年與亞洲文化協會創辦「國巨科技藝術創作獎」，以及 2004 年宏碁、光寶、邱再興文教基金會結合國藝會推動「科技藝術創作發表專案」等，都對新生代藝術家之投入，具有實質的鼓舞作用。

　　而顯然，在 21 世紀展開之際，數位藝術創作的倡導與推動，也已經成為國家的施政重點：2004 年當時的文建會提出「數位藝術創作前期規劃究計畫書」，首次形成設立「國家級數位藝術中心」的構想。隔年（2005），文建會即設立「TDAIC 數位藝術知識與創作流通平台網站」。2006 年，「靈光乍現－台北數位藝術節」的舉辦，催生了 2009 年「台北數位藝術中心」的成立與營運。而 2007 年，國立台灣美術館在文建會政策支持下，也成立了「數位創意資源中心－數位方舟」計畫。此外，國立台灣藝術大學也在教育部支持下，先後辦理「台澳新媒體藝術論壇」（2006）及「國際新媒體藝術節」（2007），更同時成立相關研究所。這種產、官、學全面性的支持，也為台灣錄像與數位藝術的推動，提供了重要的支撐。

　　台灣科技藝術創作的第二個大面向，是「動力與聲音」。雖然許多作品也離不開數位、電腦的控制，但這個面向的創作，主要還是偏重在機械和物理的原理。台灣發表動力科技藝術最早的一位，應是 1980 年 4 月過境台北的華裔藝術家蔡文穎（圖12-9）。這位享譽國際藝

 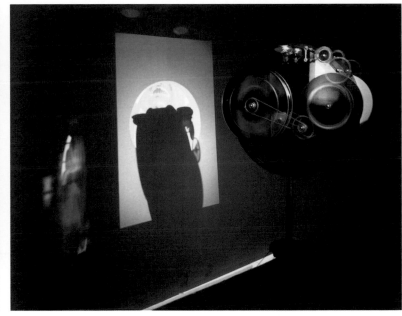

左圖・圖 12-9：
蔡文穎　躍動方頂
1969
59×42×119cm
動力雕塑

右圖・圖 12-10：
梁任宏
存在的儀式 II　2000
複合媒材、動力裝置

術的動態雕刻藝術家，是利用切割細膩的金屬鋼片，結合精密計算的電腦程式，產生動態與聲、光變化的效果，在神祕與詩意之間，幻化迷人的魅力。

　　蔡文穎作品的發表，透過媒體的報導，對台灣年輕一代的藝術家產生相當的震撼與吸引，但當時台灣的社會條件顯然尚未成熟。1990 年蔡文穎二度在國立台灣美術館舉行的大型個展「動態科技藝術展」；動力與聲音科技藝術創作始在台灣逐漸形成風潮。

　　世紀之交的台灣，年輕一代的動力科技藝術創作者，較具代表性的，有來自南台灣高雄的梁任宏（1957- ），他曾是高雄美術獎（2001）和台北美術獎（2001）的雙料得主，擅長運用風力、水力和電力來做為作品牽引、運動的能源。2001 年獲得台北美術獎的〈存在的儀式 II〉(圖 12-10)，是用透明的壓克力板拼合已感光顯影的 X 光片，結合可運轉的機械裝置和紅外線感應器，當齒輪轉動時，附著在機械裝置上的木魚和紙筒衛生紙，也會隨之發出單調、重複的聲響，制式且空洞，卻又彷彿置身神聖的空間中，予人以弔詭的感受。至於設置於國立成功大學學生活動中心前的〈蠕沐春風〉(圖 12-11)，則是一件利用風動而產生變化的巨型雕塑。

　　1966 年次的徐瑞憲與陶亞倫，也是善於運用動力科技的年輕藝術家。徐瑞憲的創作，以完全不遮掩的機械裝置，模擬生命體中的某些規律動作，反而散發一種冰冷的詩情。如：創作於 2000 年的〈一種行為〉(圖 12-12)，是以數十個金屬桶覆蓋在地上，原本冰冷、無機

的水桶，依藝術家的設定，在固定的時間裡，不斷地產生一種開口、閉闔的動作，單調的反覆，反而給人一種生命的律動感，猶如沙灘上一群不斷翻動的寄居蟹，害羞、善良，又頑皮。

相對徐瑞憲的冷冽質感，陶亞倫的作品總是充滿一種溫暖、內斂的情緒。機械感應的裝置，也往往被隱藏在油池、帆布、皮革之後，當觀眾接近時，啟動感應的馬達，馬達便帶動機械裝置，進行一種沉穩、緩慢的起伏或開闔的動作，一如呼吸的節奏。如：1998 年參與台北市立美術館「凝視與形塑：後二二八世代的歷史觀察」展的〈生滅〉（圖 12-13）一作，一個正方形台座上的一池正圓烏油，當感應參觀者進入時，隱藏在塑膠布底下的動力馬達，便會將池心慢慢往上推，引起漣漪，隨後再下沉；起伏之間，一如生命的生滅，藉此達到療傷止痛的心靈沉澱效果。

畢業於國立台北藝術大學科藝研究所的郭奕臣（1979- ），是近年相當活躍的年輕藝術家。他在科技藝術上運用的手法相當廣泛，但在動力與聲音的創作上尤具特色。2011 年

左圖·圖 12-11：
梁任宏　蠕沐春風
2011
不鏽鋼、鋁、烤漆
393×120×675cm

右圖·圖 12-12：
徐瑞憲　一種行為
2000
金屬結構、機械動力
450×650×40cm
（攝影：曹良賓）

右頁上圖
圖 12-13：陶亞倫
生滅　1998　裝置

右頁下二圖
圖 12-14：
郭奕臣
曙光一蝕　2011
複合媒材裝置
（照片提供：國立臺北藝術
大學藝術與科技中心）
（攝影：黃瑞昌）

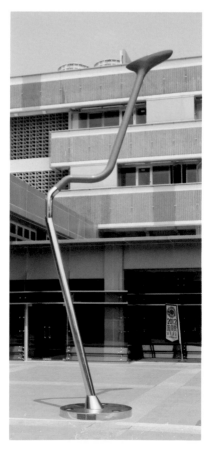

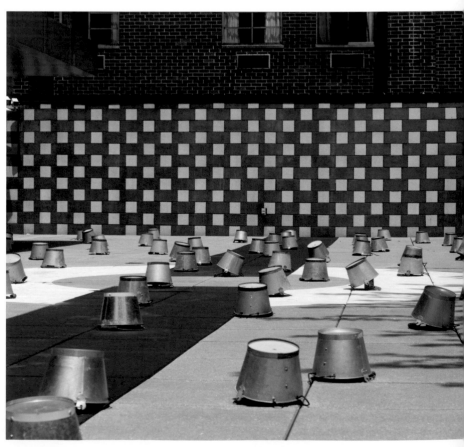

的〈曙光一蝕〉（圖12-14），運用一組結合聲音與光的機械裝置，一方面在牆面出現因為圓鏡反光而投射出月亮盈缺的意象，二方面也藉由機械發出一連串似乎規律、又恰似混亂的聲音。藝術家有意讓聲音成為創作上的主體，脫離時空限制，成為一種「失序與渾沌並存」的矛盾反應，「秩序與失序、渾沌與規律」一直是郭奕臣創作的關懷主題。

更年輕的劉瀚之（1982-），對機械、動力的思考，顯然跳脫一般創作的思維，帶著一種新新世代 Kuso、搞笑的特質，手法上卻又是那樣地一板正經，甚至精準、細膩，講究「純手工打造」。獲得 2011 年台北美術獎首獎的一組機械裝置，具有「可操作」的動力特性，但重點卻不在動力，反而是透過這種「可操作」的機械「道具」，來嘲諷當代生活中機械對人的制約與意義。例如〈鬆垮矯正器〉（圖12-15），一板正經、極其繁複的機械設置，就是為了解決襪子鬆垮沒彈性這樣的生活瑣事；藝術家以矯正器裝置和示意的錄影畫面併置，一如電視廣告般地顯示它的功

能。〈揪領器〉（圖12-16）則是為了遵循「君子動口不動手」的原則，當雙方發生擦撞不愉快時，可以將對方的衣領揪起來。劉瀚之這種搞笑式的自我消遣或情緒排遣，是新新世代生活與思維的忠實映現。

台灣科技藝術的第三個主要面向，是「雷射與光」的創作。如文前所述：楊英風等人在 1970 年代後期對雷射科藝的推動，因缺乏官方及社會的支持而無法全面展開；直到 2000 年，才有台北縣文化局主辦、帝門藝術教育基金會策畫的「發光的城市：2000 國際科技藝術展」於板橋新車站展出，其中就有多件雷射藝術作品，表達進入光電傳訊時代人的身體與意識感知上的變化。

在新舊世紀交替之際，以雷射和光做為創作媒材的藝術家，最具代表性者，應推林書民。

林書民在廿五歲那年，毅然放棄台北高薪的廣告公司總監職位，前往紐約，全力投入雷射的學習、研究與創作。1994 年開始的〈玻璃天花板〉（圖12-17）一作，讓他成為廣為人知的雷射攝影藝術家，也以這件作品代表台灣參加第四十九屆威尼斯雙年展。

左頁上圖
圖 12-15：
劉瀚之　鬆垮矯正器
2011　機械裝置
30×10×80cm

左頁下圖
圖 12-16：
劉瀚之　揪領器
2011
機械裝置
30×20×50cm

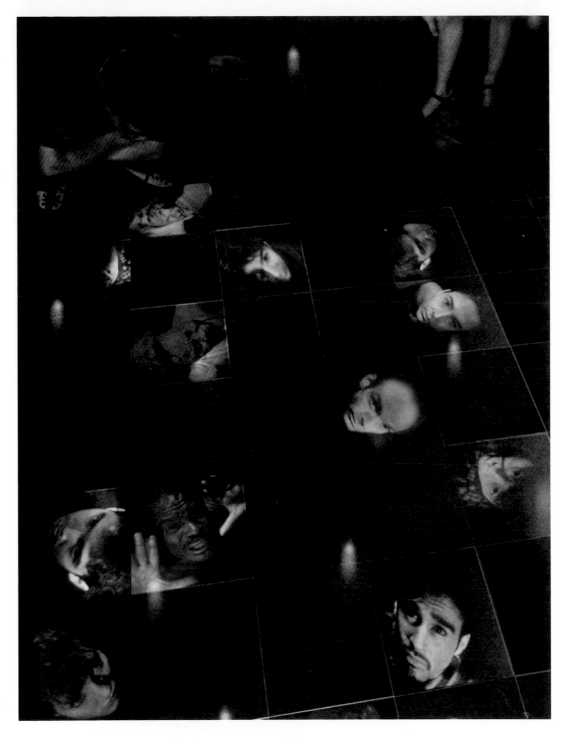

圖 12-17：
林書民　玻璃天花板
1997　雷射裝置

1996 年，他的個展「雷射立體影像展」於台北市立美術館舉辦，正是利用立體雷射的幻象
展演動態圖像。林書民此時對雷射科技的運用，已經不同於他的前輩楊英風的作法，他所
擅長的雷射攝影，並不是以攝影拍攝雷射光束移動的影像，而是將雷射攝影所記憶的立體
影像，以三度空間的方式，完全保留在立體的玻璃底片當中，當觀眾凝視這些影像時，便
成為一種「真實存在的幻象」。

　　林書民創作之可貴，在於超越了科技本身的眩目特質，以對人性、社會、科技、自我

的思考，加強了這項科技的藝術性；
2001 年，林書民在台北市立美術館的
另一次個展「透視諸神」（圖 12-18），正
是將各種宗教的神像、圖騰，與現代
社會中的各種卡通人物，如：米老鼠、
芭比娃娃等疊合在一起，顛覆、也重
建了「神」在當代人心目中的地位與
意義。

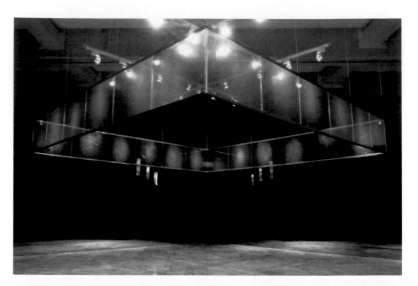

　　利用雷射輸出和光學原理而在當
代藝壇引發注目的，洪東祿（1968-）
也是代表性的一位。早在 1980 年代中
期，洪東祿便以青少年次文化中的一
些日本卡通人物造型，經過電腦處理
後，以光柵片的形式呈現，包括：無
敵鐵金剛中的「大魔神」、「金剛戰
神」、「假面超人」（圖 12-19），以及電
腦遊戲快打旋風中的「春麗」等，每
個人物都有十幾個不同的誇張動作，
觀眾隨著角度的移動，便會窺見他們
各種不同動作的反覆變換，愉悅、絢
麗中又有著一種虛幻、空洞的感受。
1999 年威尼斯雙年展台灣館的「意亂
情迷─台灣藝術三線路」，則再結合
西方基督教壁畫為背景，以及電動馬
達轉動的廣告燈箱，更形成一種文化
混融、錯亂的奇異景象。

　　另一位在雷射與光的藝術創作
上，頗具成績的，是更年輕的林俊
廷（1970-）（圖 12-20）。2000 年開始，

雲林科技大學畢業又進入台南藝術大學創作研究所進修的林俊廷，便以〈紀錄「零秒」〉（圖12-21）等作品，帶領觀眾進入一個以雷射光和離子狀態的空氣所形塑而成的異度幻境。2002年，林俊廷獲得首屆「國巨科技藝術創作獎」榮銜，並前往紐約Location One藝術中心駐村交流，在此完成了〈蝶域〉（2003）（圖12-22）一作。這是一件運用雷射光、錄影裝置、3D立體成像及光學原理等多種媒體元素所構成的作品；以蝴蝶做為主題，當觀眾走進幽暗的展場空間時，可以看見頭上光束投射間，似乎有蝴蝶停留在牆上的畫框裡；一旦走近，一朵玫瑰如實體般地出現，三、四隻蝴蝶在四周飛舞，其中一隻停在展場角落一座方體的玻璃表面，翅膀還不斷地開合擺動；當觀眾伸手意欲觸摸時，蝶影便消失，手一離開，蝴蝶又出現。真實與虛擬間，一如牆上畫框裡所寫的「莊周夢蝶」的故事。

　　林俊廷這種帶著互動式的影像裝置，後來也成為台北故宮〈富春山居圖〉及台北花博等大型展覽的寵兒，但手法比較是錄像與數位的範疇。

左頁上圖・圖12-18：林書民　透視諸神　2001　雷射裝置
左頁下圖・圖12-19：洪東祿　龍來了　2000
攝影、燈箱　160×120×15cm
上圖・圖12-20：林俊廷　山水覺　2011
新媒體藝術特展現場（圖版提供：青鳥新媒體藝術）
中圖・圖12-21：林俊廷　記錄「零秒」　2003
複合媒體裝置　40×5×3.5cm
下圖・圖12-22：林俊廷　蝶域（局部）　2003
複合媒體裝置

雷射光束形成圖案或文字的行動，在台灣社會運動的各種抗議行動中也扮演了一定的角色，如歷次群眾抗議的大型聚會中，群眾將抗議的訴求，投射在總統府的中央塔樓壁面上；或配合各種文化節慶的舉辦，經過精心設計規畫的影像，以全面投影的方式，讓夜晚的建築物，形成變化萬端、多彩多姿的畫面，如：多次的台北市政府跨年晚會，以及 2013 年台中市政廳建成百年的慶祝活動中（圖 12-23、12-24），均可得見。儘管這樣的展演活動，往往是以團體的合作模式乃至科技公司主導完成，而非單一藝術家的創作，娛樂的成分或許也多於藝術的思維，但這樣的科技藝術應用，也代表著藝術、科技和社會生活、社會大眾重新結合的一種契機。

歷經長則三至五萬年，短則三、四百年的台灣歷史，在 21 世紀展開的第一個十年結束之際，台灣的美術正以一種多元、開放的視野和手法，不斷試圖翻開視覺與文化的新頁；藝術顯然非前後取代的過去式，而是持續不斷拓展、累積的現在進行式。

上圖、下圖
圖 12-23、12-24
「築・光・臺中—3D 光雕藝術展」的 3D 光雕建築投影秀，運用精密的追蹤運算和點對點無縫投影，將栩栩如生的 3D 動畫投射到百年歷史建築台中州廳上。（台中市政府文化局提供）

參考書目

- 洪德麟，《台灣漫畫40年初探》，台北：時報，1994.1。

- 《台灣樸素藝術》，台北：台北市立美術館，1997.8。

- 蕭瓊瑞，《水彩畫研究報告專輯》，台中：台灣省立美術館，1999.6。

- 《世紀黎明——1998國立成功大學校園雕塑大展》，台南：國立成功大學，1999.10。

- 《東亞油畫的誕生與開展》，台北：台北市立美術館，2000.6。

- 《台灣東洋畫探源》，台北：台北市立美術館，2000.7。

- 姚瑞中，《台灣裝置藝術》，台北：木馬文化，2002.10。

- 賴瑛瑛，《台灣前衛：六〇年代合藝術》，台北：遠流，2003.7。

- 《版「話」台灣》，台中：國立台灣美術館，2003.12。

- 《台灣當代藝術大系》，文建會策畫、藝術家出版社執行，2003.12。

- 《台灣現代藝術大系》，文建會策畫、藝術家出版社執行，2004.12。

- 《撞擊與生發——戰後台灣現代藝術的發展(1945-1987)》，台中：國立台灣美術館，2004.11。

- 姚村雄，《設計本事——日治時期台灣美術設計案內》，台北：遠足文化，2005.6。

- 《台灣藝術經典大系》，文化總會策畫、藝術家出版社執行，2006.4。

- 《視界——2008台灣工藝創意產業》，南投：國立台灣工藝研究所，2009.8。

- 《生活民藝——傳藝十年典藏精華展》，宜蘭：國立傳統藝術中心，2013.9。

國家圖書館出版品預行編目（CIP）資料

圖説臺灣美術史. III, 深耕戀曲（日治・戰後篇）/ 蕭瓊瑞著.
-- 初版. -- 臺北市：藝術家, 2015.12
208面；26×19公分
ISBN 978-986-282-144-2（平裝）
1.美術史 2.臺灣

909.33　　　　　　　　　　　　　103027684

圖説台灣美術史

III

An Illustrated History of Taiwan Art
深耕戀曲（日治・戰後篇）

蕭瓊瑞 著

發行人｜何政廣
總編輯｜王庭玫
編輯｜陳珮藝、鄭清清
美術編輯｜王孝嫩、吳心如

出版者｜藝術家出版社
台北市金山南路（藝術家路）二段165號6樓
TEL：（02）2371-9692～3
FAX：（02）2396-5707
郵政劃撥：50035145　戶名：藝術家出版社

總經銷｜時報文化出版企業股份有限公司
桃園縣龜山鄉萬壽路二段351號
TEL：（02）2306-6842

製版印刷｜鴻展彩色製版印刷股份有限公司
初版｜2015年12月
再版｜2020年 9 月
定價｜新臺幣380元

ISBN 978-986-282-144-2